凝視心靈

——文學電影與人生

陳碧月 著

　　黃春明老師有一次從宜蘭搭火車回台北，瑞芳那一站上來一群高中生，擠在廁所外，說笑打鬧。黃春明老師從廁所出來，車一轉彎，不小心撞到一個學生。學生很不高興地問他：「你怎麼搞的？」黃春明老師說：「對不起，車子搖晃得很厲害。」那個學生看看他，說：「反正你快要死了。」黃春明老師心裡好痛，回家說給太太聽：「台灣的囝仔怎麼變這樣？我就算快死了，也不用你這樣講。」

　　李家同教授有一次對菁英高中生演講時，談到印度窮人飢餓到必須跟猴子要食物的景況時，台下學生大笑。李家同教授生氣了，斥責學生說：「我不是小丑，不是來愉悅大家；這國家總要有人告訴年輕人嚴肅的事，讓他們看見世界的真相。」

　　有一次，我去逛師大夜市，在排隊等滷味時，聽見後面一對大學生在對話，從課業報告，聊到生活瑣事。男的問女的說：「你有沒有到Seven買東西找錯錢的經驗？」女的說：「有啊！不過不是在Seven。」男的接著說：「我有一次在Seven，超誇張的，買了47塊的東西，我拿500塊給他，他居然找我953塊。」女的既驚訝又狂喜地說：「真的假的，那你不就賺翻了。」男的沾沾自喜地說：「是啊，真是好運。」我聽了很難過，第一個想到

的是那個可憐的找錯錢的工讀生，要去補那找錯的差額，這是我們國家未來的棟樑？別人一時的疏忽，他卻當成是自己的好運，有沒有設身處地，角色互換為別人著想，更可悲的是，還拿到大庭廣眾誇耀，這樣的年輕人有沒有一點廉恥心？

我一直思考著我們的教育究竟出了什麼問題？是否通識課程還要更優質化？每個任教於通識課程的老師，還要再更不厭其煩地諄諄教誨。

我在大學裡上通識的課程，總是努力要在被壓縮的學分裡，透過文學作品，教化學生對生命、對社會、對人文以及對所生長的環境，有更深刻的關懷。「文學電影」便是相當不錯的切入點。

「文學電影」結合了文學和電影兩種不同藝術形式的優點，可以達到雙贏的優勢，故可提供學生雙重的欣賞角度。這是本書撰寫的緣由。

本書共分四章，第一章概說「文學電影」。第二章到第四章，則從「人文關懷」、「人生啟示」和「生命教育」三個角度選擇作品。

為了讓讀者認識過去台灣社會的真實寫照，進而熱愛家鄉與土地，關注台灣的未來，於是選了《兒子的大玩偶》；同樣講述這類小人物的辛酸與無奈的，還有對岸的《活著》，這部作品激勵著人們不管經歷什麼考驗，都應該要樂天知命的活著，因為，只要活著就有希望。

為了「反冷漠」，呼喚人性的真情至性，於是選了《落葉歸根》和《天下無賊》；為了提示讀者能夠迎接挑戰，堅持夢

想，等待機會，於是選了《海角七號》；為了讓讀者知道，在揮灑青春也揮霍青春的同時，原以為沒什麼大不了的小事，都有可能因為「蝴蝶效應」，造成人生的遺憾和傷痕，於是選了《九降風》；感慨有些學生在課堂上，不管是面對板書或簡報，懶得抄寫，拿起相機或手機，按下快門，輕鬆方便。還有，網際網路的便利，也造成文字表達能力低落與書寫障礙，於是我選了《手機》，提供讀者深刻反省科技文明的正、負面價值。

為了讓讀者理解人生的無常，珍惜生命，也尊重性別差異，於是選了《霸王別姬》和《蝴蝶》；為了讓讀者能夠順利通過「愛情」學分的修習，了解婚戀價值觀，以及兩性對愛情的態度和差異，於是選了《半生緣》和《色，戒》；為了提示兩性平權的重要，於是選了《大紅燈籠高高掛》；為了讓讀者認知到閱讀是一輩子最重要的好朋友，於是選了《巴爾札克與小裁縫》。

本書作品的選擇，基本上以小說改編電影為主，然而，《落葉歸根》、《九降風》和《海角七號》，雖非小說改編，但卻有其文學價值與意義，故也在選錄之列。

以上總共十三篇作品，除了介紹小說的作者及其特色、電影導演、文學改編成電影的過程、電影的特色與其原著的差異，還有旁徵其他相關的外國文學電影加以映證，當然最重要的是文學電影所提供給讀者對人生的觀察、感動與省思。

著書期間，感謝我的教學助理——林欣潔，幫忙核對資料與校對書稿，還有其他同事與先進的參與獻議，一併深致謝忱。唯

相信一定還有其他相當優秀的文學電影，然限於篇幅，難免有遺珠之憾；又或個人見解、理念的偏頗，尚請讀者不吝惠頒教言！

陳碧月

2010年4月謹識於臺北城

contents

文學電影裡的生命教育

概論

 學習目標

研讀本章內容之後，學習者應可達成下列目標：

1.認識「文學電影」。

2.瞭解成功改編的文學電影的特點。

3.明瞭電影的藝術技巧。

4.透過文學電影了解其價值意義。

第一節　文學與電影

　　「電影」藝術誕生才一百多年，比起歷史悠久的「文學」創作，在敘事結構和題材表現上，都在努力追趕其繁複而嚴肅的藝術表現。

　　談及文學與電影，許多改編自文學作品的電影馬上浮上腦海，例如《金銀島》、《傲慢與偏見》、《理性與感性》、《咆哮山莊》、《塊肉餘生記》、《老人與海》、《布拉格的春天》

（改編自米蘭・昆德拉的《生命中不能承受之輕》）等，文學與電影相輔相成，導演從作家的文學作品得到靈感，將文學轉換為電影，而作家與其作品也受到電影的回饋，在兩者的框架藝術轉換後，得到雙贏的藝術效果。

讀者可以從文學電影中加深對電影藝術的瞭解，瞭解電影所體現的意境；讓觀眾進入對文學的欣賞，欣賞文字的瑰寶。總之，文學和電影可以幫彼此做置入性行銷，是一種結盟的文化產品。

全球最大的電影資料庫網站——互聯網電影資料庫（Internet Movie Database，簡稱IMDb）是一個關於電影演員、電影、電視節目、電視藝人、電子遊戲和電影製作小組的線上資料庫。在IMDb所做的影史最佳電影排名統計中，前二十名包括《教父》、《刺激一九九五》、《魔戒首部曲：魔戒現身》與《魔戒三部曲：王者再臨》這四部都是以原著小說為改編素材，而得到廣大觀眾歡迎與迴響的經典電影，在影史上創下難得的佳績。

總之，文學與電影是相輔相成的。舉例來說：在張愛玲的眾多出色的小說中，〈色，戒〉並不算是引人注目的，但李安導演卻注意到了張愛玲這篇短篇小說，具有高度興趣，並請王蕙玲和James Schamus先生將其改編成劇本，進行拍攝。沒想到一舉成名的同名電影，也再度炒熱了張愛玲的小說，讓原本收錄〈色，戒〉的小說集——《惘然記》一時洛陽紙貴；還有，麥家憑藉著他的小說《風聲》被搬上大銀幕，再次登上當紅諜戰小說家排行榜。這就是文學與電影相互得利的藝術成就。

一、形式與關係

　　文學與電影，兩者的藝術表現形式有別——不管是表現的手法、結構的要素以及美學呈現的原則——都各有其特色。文學文字裡的情感描摹、修辭技巧，還有文字以外提供給讀者的想像、延伸的情感，可能是電影所無法表現的，就像黃春明《蘋果的滋味》，說起來電影已經算是成功的了，但認真閱讀文字還是有很多情境、感覺，是無法以視覺影像呈現的，需要讀者細細咀嚼；然而，電影可以提供文字的現場重現，並以其多元的藝術——歷史、政治、文化與社會情緒——從文字轉換為影像傳達，以對白陳述，以音樂襯托，充分營造角色性格與其所處的環境，鏡頭交錯運作、顏色的處理，多層面向的表現，提供讀者更廣闊的欣賞的角度與空間，例如：佛斯特（E. M. Forster）的小說《窗外有藍天》（A Room with a View, 1908），被改拍成電影後，影片裡的場景把小說中所描繪的自由熱情的義大利和嚴謹傳統的英國，處理得更加生動，讓觀眾得以藉著女主角露西的旅行也和城市直接互動，像是也和她一起改變了對生活的態度。

　　文學與電影的關係，隨著時代變化，與各自的藝術發展而轉變。兩種藝術媒體，都在不斷地尋求突破與創新，也都在檢視其中呈現的人性與社會、文化等各個層面。在這樣一種新的深度語言溝通媒介中，可以讓讀者與觀眾藉由文學與影像的閱讀與欣賞，得到最大的心靈滿足。

二、特性

　　文學與電影雖都是藝術，但特性不同，文學是讀者藉由文字描述，引起想像而產生意象；而電影則是透過意象，而產生具體的視覺。

　　因此，一部文學作品是否具備能夠拍攝成電影的條件，就必須看作品的故事情節和題材是否引人入勝？像《再見了，可魯》和《佐賀的超級阿嬤》都是銷售量超過十萬本的通俗小說，因為其故事性強，所以改編成電影後，才能造成轟動。

　　還有原著篇幅長短也是要考慮的，否則因為剪接不當，而使得原本小說裡具有骨血而豐滿的人物，在電影裡卻成了無關痛癢的角色，那就是失敗的改編了，因為那是絕對無法表現原著的力度的。就像香港導演關錦鵬所導的王安憶的《長恨歌》，在他電影裡的康明遜、薇薇、張永紅和老克臘這些重要人物，性格都變得薄弱而零碎，毫無特色。其實要在109分鐘內去交代那麼曲折的故事和人物是非常不容易的，因此，可見選材的重要性。文學的題材是否適合電影藝術的發展是首要考量的。

　　相反地，再看張愛玲的〈色，戒〉原本是一篇大約一萬三千多字的小說，而編劇與導演就必須事先要用盡心力和時間，想辦法處理成兩個半小時的電影，因此，在小說中可能只是人物的一個動作或想法，或者是一語帶過的描述，為了電影在角色上的情感厚度的表現，編劇與導演就得多花一點時間去營造整個故事的氛圍。

電影有著其他藝術所無法達到的優勢與效果。單就角色塑造來說，從演員的服裝打扮、表情動作和眼神，再加上場景道具的安排，場面的調度、光影和顏色的搭配，鏡頭的組合與跳接，配合著演員內外在活動的音樂，這些種種都能產生獨特的電影藝術效果以及文學所要傳達的意念，而這正是文學表現在臨場感染力上所不足的。

第二節　電影成功改編自文學的特點

電影想要能夠成功改編自文學，很重要的原因，在於一個個環節都缺一不可，先是要選對作品，並能汲取作品的養分，接著編劇和導演要有足夠的功力，才能鮮明地展現出作品的特點和風格；具有實際經驗的編劇和導演，更甚者還有辦法凌駕於文學作品之上，在尊重原著的核心下，集中組織故事情節，塑造更典型而豐滿的人物形象，為電影藝術畫廊增添亮麗的一頁又一頁。

一、忠於原著的核心

一部成功的文學電影，最重要的因素決定於：是否忠於原著作品的核心。以中國大陸上個世紀90年代的文學電影來說，他們之所以能繳一張完美的成績單，是因為編劇和導演都能在改編的過程中，尊重原著的核心的文學價值。

周斌在〈新中國電影改編的流變與特點〉一文中說：

　　90年代的電影改編在持續發展中有了新的收穫，一批新時期小說創作的豐碩成果為電影改編提供了許多好作品。同時，電影改編無論在具體實踐方面，還是在理論觀念方面，都有一些較明顯的突破。如張藝謀的《菊豆》、《秋菊打官司》、《大紅燈籠高高掛》、《一個都不能少》、《我的父親母親》等都是根據小說改編的，它們在國內外影壇上均獲得了成功。其他如《黑駿馬》、《霸王別姬》、《陽光燦爛的日子》、《那山‧那人‧那狗》等都體現了導演的藝術追求，顯示出獨特的藝術風格。同時，在電影創作走向市場化的過程中，如何依據類型片的樣式和要求進行電影改編，使之更符合市場的需要和觀眾的審美需求，也在探索實踐中有了新進展。……由於編劇豐富發展了原著，為導演提供了扎實、完善的劇本，故使其再創造有了堅實的基礎。又如《生活秀》、《暖》等的成功，得益於編劇和導演的審美取向一致，配合默契；而《一個陌生女人的來信》、《世界上最疼我的那個人去了》、《綠茶》、《天下無賊》等，或為編導合一，或因導演參與了劇本改編，編導達成的共識為影片奠定了良好的基礎。[1]

[1] 周斌：〈新中國電影改編的流變與特點〉，《文藝報》，2009年10月29日。

從電影角度上看，在忠於原著的核心價值外，再利用電影的藝術形式，去強化原著作者所要表達的主題意念、表現的節奏，或是敘事的角度，這些都可以強化視覺畫面。

麥家的《風聲》就是一部文學改編成電影的成功案例，連麥家都對導演的功力讚不絕口：

> 把長篇小說變成電影是很大的挑戰，要反覆地做減法。我後來看了劇本，到現場看了拍攝，我還是充滿期待的。我覺得它做的概念比我期待的還要好。我沒有介入任何電影的創作過程。陳國富導演是一個很嚴謹的人，精通編劇。我覺得我作為小說家，我要提供的在小說裡都已經提供了，而作為編劇，他們一定會根據他們的需要改變我的思路。所以電影中的「老鬼」和我小說中設置成的李寧玉並不一樣，如果一樣了，那麼這部電影就完了，所以我對他們的創作非常理解。誰是老鬼？怎麼樣把情報傳出去？陳國富幹出了絕活，方式變得讓人猜不透想不到，絕了！[2]

剛開始看電影時，被軟禁起來的五個人的「殺人」遊戲，和小說沒什麼差別，但隨著劇情的發展，就能發現編劇改動的用心，重要的是「懸疑」的重點在最後回過來看還能自圓其說，清楚交代前後關聯，這是保有原著的重點所在。

[2] 〈麥家：《風聲》改編得絕了〉，中國網濱海高新，2009年9月27日。

而改編失敗的例子，如1983年，香港女導演許鞍華所改編的張愛玲的《傾城之戀》。張愛玲的小說從80年代開始，就成為電影圈改編的焦點，然而導演要處理張愛玲文字的魅力，還真是要有幾把刷子的。

　　電影結束在范柳原拉起白流蘇的手說要去報館登記結婚啟事，不過他還提出白流蘇如果願意等，等回到上海後，大張旗鼓的排場宴請親戚，白流蘇說：「呸！他們也配！」看過小說的人，絕對會懷疑影片就這樣結束了？因為小說裡還有後面的部分，是要做前後呼應的，而電影就那樣捨去了那些重要的橋段——

　　　結婚啟事在報上刊出了，徐先生徐太太趕了來道喜。流蘇因為他們在圍城中自顧自搬到安全地帶去，不管她的死活，心中有三分不快，然而也只得笑臉相迎。柳原辦了酒席，補請了一次客。不久，港滬之間恢復了交通，他們便回上海來了。

　　　白公館裡流蘇只回去過一次，只怕人多嘴多，惹出是非來。然而麻煩是免不了的。四奶奶決定和四爺進行離婚，眾人背後都派流蘇的不是。流蘇離了婚再嫁，竟有這樣驚人的成就，難怪旁人要學她的榜樣。流蘇蹲在燈影裡點蚊煙香。想到四奶奶，她微笑了。[3]

[3] 張愛玲：《傾城之戀》，皇冠文化出版有限公司，1968年7月，頁230。

這刪去的一大段，是有點可惜的，因為之前白流蘇在娘家的種種委屈，總算至此可以出一口氣，但導演卻在更前面就讓電影落幕，這是相當遺憾的處理。

導演雖說是忠於原著，也照搬小說的經典對話，但或許導演刻意要安排多場的戰火的場面，加強生命的無常，患難的真情，但可惜的是，未能拍出張愛玲筆下的感性和蒼涼。

由此可見，一部成功的文學電影，要能掌握原著的靈魂核心，又要堅持電影藝術，拿捏得當，實在不是一件簡單的事。

二、善用電影的藝術技巧

文學電影的改編若未能發揮電影特殊的藝術手法，是很容易走向失敗，例如：《追風箏的人》和《天使與魔鬼》，導演只是全盤講述原著內容，並沒有善加利用電影獨特的藝術表現和手法——攝影、光影、色彩、聲音和場景設計等電影語言的處理——使得整部電影平鋪直敘，毫無特色。

電影要能運用電影科技，並對電影藝術的商業本質、電影思維和視聽造型等加以考量，才能發揮電影獨特的藝術魅力，也才有機會能夠成功詮釋原著以「平面」呈現的文字內容和主題意義。

以下從色彩光影、音樂和鏡頭三方面，來簡述電影的藝術技巧。

（一）色彩光影

大陸知名的導演張藝謀向來在他的作品中最以鮮明的色彩讓觀眾印象深刻，色彩的成功運用也成為他的獨特風格。《菊豆》裡華麗的織錦和布匹的色彩、《大紅燈籠高高掛》裡高掛的紅燈籠和人物服裝的顏色，都有其象徵意涵，這些對於電影都有很大的加分效果。

張愛玲對於環境的描寫，色彩的豐富運用，也是相當細膩的，這也正是她的小說很具電影畫面的很大的原因。1994年，導演關錦鵬將張愛玲的《紅玫瑰與白玫瑰》搬上銀幕，在色彩和取景方面，成功營造了紙醉金迷的舊上海，襯托著人物內心世界的矛盾和流動的情慾。

陳沖所執導的改編自嚴歌苓的《天浴》，故事描述文革期間，下鄉到西藏的女知青李小璐與當地牧馬人的情感悲劇。導演將這部很有結構性的故事，利用特殊的光影藝術，去調度場面，也是相當有韻味的。

（二）音樂

音樂在電影中所帶給觀眾的，是在視覺享受的基礎上，利用聽覺的烘托，雙重地給予觀眾感動。

優秀的導演在處理配樂工程時，會將劇情與音樂兩者充分結合，不管是揭示角色的內心活動、襯托影片的地域環境或時代背景，都是表現影片情節的重要手段。

《窗外有藍天》的故事背景在英國工商業蓬勃的20世紀初，那是一個注重富豪貴族世家的禮儀文化教養的時代，在音樂的表現上，便要符合那樣的一個大時代的背景，才能將女主角露西在面對愛情抉擇的掙扎與衝突對比表現——究竟她要忠於自己英國家鄉嚴肅拘謹的未婚夫西塞爾？還是聽從自己內心的聲音選擇在義大利佛羅倫斯之旅時，所遇到的英俊知性的喬治？這部電影的音樂將影片畫面和觀眾情緒結合得相當得宜。

（三）鏡頭

　　電影主要是運用攝影機拍攝影片，所以，不同的角度、距離、組接方法，都能構成不同的「鏡頭」語言符號。

　　例如：在《大紅燈籠高高掛》中，我們一直見到導演運用高視點的俯視角度，帶著觀眾去看那座高峻的主樓院牆，導演要強調的是中國傳統女性所處的封閉格局，還有其低下卑微的地位。

　　還有原著裡的三太太梅珊出軌之事東窗事發，被以私刑處死；但到了張藝謀的鏡頭底下，他讓四太太見到幾個大漢綑綁三太太抬進死人屋，後來，四太太走向死人屋，推開門之後的尖叫，營造了恐怖的殘忍畫面。

　　特別需要一提的是電影裡常常被使用的「蒙太奇」——是法語montage的譯音，原來是電影的基本技巧的一種，通常指電影鏡頭的組合、疊加或剪輯——就是具有「組織」的意思。「是電影創作的主要敘述手段和表現手段之一，相對於長鏡頭電影表達方法。即將一系列在不同地點，從不同距離和角度，以不同方法拍

攝的鏡頭排列組合（即剪輯）起來，敘述情節，刻畫人物。憑借蒙太奇的作用，電影享有了時空上的極大自由，甚至可以構成與實際生活中的時間空間並不一致的電影時間和電影空間。」[4]

善用電影科技手法的導演，會運用蒙太奇做有機的組合，去鋪陳故事的主題，並將情節曲折的故事，整理為普羅大眾容易接受的思考方向，也能輕易傳達原著所要闡釋的主題。像香港導演麥婉欣在2004年所執導的《蝴蝶》就是一例。

三、讓觀眾能夠強烈的介入參與

文學與電影畢竟是兩個不同的藝術門類，因此同樣表現一個故事，其藝術表現手法也不會相同。電影必須提供給觀眾高於文學的真實感，因為這種真實感越強，感染人的程度就越大。因此，讓觀眾能夠強烈的介入參與是十分重要的。所以，導演在把文學語言轉換成影像語言時，就要多有精妙的表現，帶動觀眾的參與。

前面提到《大紅燈籠高高掛》中當頌蓮親眼目睹死命掙扎的梅珊被家丁強抬進死人屋，錯愕驚悚的頌蓮在家丁們離開死人屋後，導演利用「觀點鏡頭」，好似帶領著所有的觀眾跟著緊張又恐懼的頌蓮打開死人屋的門，又進到了死人屋，隨著頌蓮急促的呼吸聲，觀眾不再是局外人，而是一起見證了「殺人」事件，這樣的感同身受的強烈介入，提昇了電影的動態能量。

[4] 資料來自「維基百科」。

再看《一個都不能少》，故事說的是：水泉小學的高老師要回家探親，村長從鄰村找來十三歲的小老師魏敏芝幫忙代課一個月。水泉小學每年都有學生休學或逃學。高老師臨走前再三叮囑魏敏芝，不能讓學生輟學，一個都不能少。後來，其中一個男學生——張慧科——因為家裡欠債無力償還，不得不到城裡打工。魏敏芝決心把張慧科找回來，她打聽到張慧科城裡的住處，隻身踏上了進城之路。影片的感染力很強，讓觀眾像是跟著魏敏芝在茫茫人海中，展開了想盡辦法要找到張慧科的遙遠之路。

《那山・那人・那狗》也是的，導演所安排的節奏，讓觀眾像是也跟著影片中的父子翻山越嶺去送信。

這些作品都是導演在觀點鏡頭的運用上，成功地抓住了觀眾的心理效應，讓他們能置身影片其中，而獲得最大的感動。

第三節　文學電影的價值意義

成功的文學電影會在嚴肅的議題中，提供觀眾多方面的思想啟示，進而找到生命的參考系，扣合現實人生引發行動實踐與思考。

一、反映社會現實

電影如果無法反映社會現實，就不可能引發觀眾的思考，也無法進一步影響觀眾思考後的行為。

講到反映社會現實的影片，非黃春明的文學電影莫屬，這也正是他的電影大受歡迎的原因，而且具有教化意義。在《兒子的大玩偶》裡我們見到當時台灣社會的生活樣貌——路上的三輪車、運輸稻米的牛車、養雞鴨的人家、在路邊拉客的妓女，還有教會賑濟貧窮人麵粉……等，這些貼近早期台灣的生活，都有豐富的時代意義，每個小人物都有屬於他們的生命故事；再看《看海的日子》裡從漁家豐收的時節，寫討海人的生活型態，帶出妓女迫於經濟的無奈生活，點出女性地位的卑下，也顯現農業社會的貧窮問題。

從黃春明反映社會現實的作品中，可以見到他對貧困的鄉土人物的關懷與尊重，他希望觀眾在欣賞電影時，對當下存在的真實感受，可以轉化為一種對所存在土地和人際關係交流的關懷。

戴立忍也是一位具有人道關懷的導演，當他見到發生在2003年，一個無助的父親抱著女兒站上天橋，為了爭取和女兒在一起，當時有超過六個台灣電視台做了長達20分鐘的實況轉播，但兩天後，再也沒有任何一個媒體關注後續的報導，於是，他要利用簡約而純粹的「黑白」色調來拍攝這部影片，強烈地為這個弱勢的小人物發聲，希望能夠引起社會大眾的同理心，理解小人物的堅持，並給予基本的尊重與協助。

《不能沒有你》裡的李武雄，在高雄旗津海邊受雇從事抽取貨輪油污與焊修、拆卸廢棄輪船的工作。七年前，他與同居女友生下女兒後，女友不告而別，他獨自撫養女兒長大。女兒做了七年的「幽靈人口」，直到女兒上小學的學籍問題逼近，終於讓李

武雄必須面對繁雜的法令問題。依相關戶籍法規定，女兒的父親不能登記是他，而是女兒親生母親在結婚登記欄裡的丈夫。

李武雄在朋友的建議下，上台北找同鄉的立委陳情。在拮据的經濟下，他騎著機車載女兒，五天四夜終於到了台北。立委安排他回去高雄找一位陳專員協助，但他回到高雄後，卻找不著陳專員。戶政事務所堅持一切還是依法行事。

無助的李武雄再度騎上機車，又載著女兒上台北，但當初的立委和熱絡接待他的王組長，都避不見面。他拿著DNA證明書想到總統府陳情，卻在走向總統府時，就被便衣憲兵給架走了。

之後，走投無路的李武雄為了要和女兒共同生活，不惜抱著女兒在台北火車站天橋上，作勢要往下跳。他坐在天橋欄杆上以美工刀割腕，狂叫著：「社會不公平！」在那麼多的SNG車的注視下，他終於感受到被重視。

僵持了一個小時後，警方終於降服了身上血跡斑斑的李武雄。李武雄被判刑入獄，女兒也被社工人員帶到寄養家庭安置。兩年後，李武雄假釋出獄，因為有挾持女兒的前科，所以，社會局不願告知李武雄他女兒的下落，他只好天天到高雄市的每一間小學門前去找尋；而他的女兒在離開他後，把自己封閉了起來，總共換了四個寄養家庭，成了社會局重點輔導的對象。

關於影片的結局，溫厚的導演，讓這對父女在社會局的安排下見面了。這部電影得到很大的評價，因其反映了社會現狀，也充滿了溫馨的關懷，故而很能引人發想。

二、召喚生命經驗

我們在欣賞一部感人肺腑的文學電影時，是足以召喚多層次的生命經驗的，這是相當重要的文電電影的價值所在。以下舉三部作品詳細說明。

在嚴歌苓《少女小漁》中我們見到了利益交換的婚姻——已在澳大利亞的江偉是大陸女孩小漁的男友，他幫她辦了出國手續，但她為了得到綠卡，最快的捷徑，就是和當地人結婚，爭取到身份後再離婚，於是江偉出一萬美金的代價把她典當給需要錢還債的潦倒的老作家馬里奧。在這一場假婚姻中，我們見到提出綠卡婚姻的江偉無法面對小漁和老作家一起生活的事實，再三地為難一再忍耐的小漁；但是作者又讓我們見到人性的良善——小漁為買不起報紙的馬里奧去買報紙；在洗衣房借錢給一個比她更窮的人；在婚約期滿爭取到綠卡後，她沒有奔向江偉，而是留下來照顧重病的馬里奧。小說中似乎傳達了中國人文化傳統觀念裡的照護相守，比起西方人常常掛在嘴邊的愛，來得珍貴難得。弱者的小漁，在艱困的環境中，不論是對江偉，還是對馬里奧都表現了中國母性的寬容與關愛。

嚴歌苓在小說中所要傳達的是：要想打破不同國籍的人之間的語言和文化隔閡，甚至是兩性間的差異，唯有出自真誠的生命理解與尊重，才有辦法辦到。

電影《為愛朗讀》改編自德國的暢銷小說《我願意為你朗讀》。電影的時代背景是二次大戰。三十多歲的公車剪票員漢

娜，在她家的路旁救了生病的十五歲邁可，一個是孤單寂寞的熟女，一個是正值青春的少男，就這樣乾柴烈火，一發不可收拾，引發了一場滿足絕對情慾的母子戀。

他們享受著共浴的樂趣，享受著魚水之歡前，邁可總是為漢娜的朗讀。當邁可為漢娜朗讀情色經典小說——《查泰萊夫人的情人》時，漢娜皺著眉頭說：「不知羞恥！」可卻又要邁可繼續往下唸；在邁可繼續為她朗讀的過程，發現了她根本不識字的事實。

但邁可還是深愛著她，他帶她外出騎車旅行，一點也不在意別人的眼光，他告訴自己：「別害怕，我什麼都不怕，越是痛苦，我越是喜歡。危險，只能使我更加愛她，能讓愛情昇華，給愛帶來趣味。只有一件事讓靈魂完整，那就是愛！」然而，就在漢娜為了工作不告而別後，這段愛真的為邁可帶來傷害，他似乎喪失了與後來女友的正常親密關係，有的只是動物性的情慾發洩，這也不難想像，他就算走入了婚姻，也終究要離開婚姻，他的初戀愛得太用力、太深刻、太偏執了！

幾年後，成為法學院實習生的邁可，在法庭上見到漢娜被列為替納粹政府執行猶太人滅族計畫的被告時，他卻沒有勇氣站出來為不願承認文盲的漢娜，挺身證明她根本不識字，這究竟是他尊重漢娜的選擇？還是他根本沒有勇氣面對年輕時的不倫戀情？於是，選擇冷眼相對的邁可，就在漢娜被叛了終身監禁後，他重新為漢娜朗讀，把一本又一本書，錄成錄音帶寄給在監牢裡的漢娜，他企圖從中得到救贖，而這也帶給漢娜升起想要透過聆聽邁

可的朗讀，學習文字的勇氣，她開始給邁可寫簡短的信，但這又教邁可怯懦了。

　　監獄的人打電話請求漢娜唯一對外聯絡的邁可，安排即將出獄的漢娜的生活。當一頭白髮，滿臉皺紋的漢娜見到來探監的邁可而感動地伸過手要去拉他，他卻將手給伸了回去，他對漢娜說明他對她的妥善安排，漢娜雖然口中道謝，但面對他離去前的冷漠，她選擇在邁可到監獄接她假釋出獄的前一天，踩在那些曾經陪她度過漫漫監牢生活的書本上，了斷餘生。

　　我們是否能夠寬容的去看待邁可的反應，說他無情，似乎太嚴苛？他把對漢娜的感情全都寄託在一個個為她朗讀的錄音帶中，為愛朗讀時的記憶中的漢娜是年輕時的漢娜，是帶給他生理需求滿足的漢娜，而今再重逢，面對事過境遷的事實，再者他當時的社經地位，旁人對他倆關係的看待，這些都是一個平凡人會介意的。這是一部很深沉的影片，講到了人性的慾望與弱點。

　　漢娜死亡的消息，讓邁可痛哭，也讓邁可開始真實面對自己，並對他唯一的女兒敞開心房。

　　這部影片讓我們去思考：有時我們自以為很堅定的愛情，遇上大環境後，卻是脆弱得不堪一擊。是不是有些愛只能很「小我」地留在「房間」裡，卻無法「大我」地公開走出「房間」在一起；而想要將無法公開的，去攤在陽光下，那的確需要勇氣與智慧，也可以想見其真心。然而，最可以確定的是：愛情絕對使人成長啊！

親情倫理悲劇《不存在的女兒》（The Memory Keeper's Daughter），改編自金‧愛德華茲暢銷同名小說。

影片的主角醫生大衛，親自為妻子諾拉接生，兒子出生後，才發現諾拉懷的是雙胞胎，可是這個女兒卻患有唐氏症。大衛想起自己從小心臟就有問題的妹妹，在他十二歲那年離開人世後，他的母親就再也沒有笑過了。大衛認定女兒活不過幾年，因此，深愛著諾拉的他，不忍諾拉重蹈他母親的痛苦，於是，安排當時幫忙接生的護士卡洛琳把女嬰送到安養機構，並瞞騙諾拉：女兒出生就夭折了。

然而，當暗戀著大衛的卡洛琳將小女嬰送到安養機構時，她實在不忍將女嬰丟棄在那樣的環境，於是她決定搬到另一個城市，獨自把女嬰養大。

但是，這個善意的謊言，並沒有帶給大衛一家走向幸福的生活，反而因為這個不能言說的祕密，讓這個家庭走向疏離——保守祕密的大衛定期收到卡洛琳寄來的女兒的成長照片，但卻不讓他知道她的固定居所，身陷痛苦煎熬的大衛雖定期寄錢至來信的地址，卻彌補不了心中的罪過，他躲進了他所喜愛的攝影中，生活不是醫院，就是暗房；被欺瞞的不知情的諾拉，以為大衛是有了外遇，而不再碰她，她試圖要與大衛再生一個孩子，卻被大衛拒絕，她開始酗酒，外出找工作，也不排拒外來的誘惑；而獨子保羅，雖說擁有父母，卻是失去關愛的孩子，大衛還把他的「非愛行為」（在心理學上指的是以愛的名義，對最親近的所愛之

人，進行強制性的控制，讓對方按照自己的心意和安排去走。）企圖加諸在保羅身上，他希望保羅從醫。但熱愛音樂的保羅卻覺得父親不瞭解他。當保羅意外發現母親外遇時，而知情的父親也默許時，他開始走向叛逆。

影片中最幸福的，卻是這個不存在的女兒，她被沒有血緣關係的卡洛琳所關愛著，卡洛琳盡力為蒙古症的弱勢孩童爭取受教權，用心為女兒打造溫暖的家。

在片中卡洛琳有幾句經典的話，幾年後，當她去見正好在她居住的城市舉辦攝影展的大衛時，她對大衛說：「你錯過許多心痛時刻，但你也錯過許多喜悅的機會。」

當最後諾拉在大衛意外死亡後，發現真相，循著地址找到卡洛琳，見到她的女兒後，卡洛琳勸諾拉要釋懷，原諒太愛她的大衛，卡洛琳說：「人都會犯錯。」影片就在卡洛琳的這句話中讓觀眾的心情得到解放與寬容看待。

這部影片給我們的省思是：一、就算是「善」意的謊言，也要三思，因為「善」或「惡」實在難以認定，「惡」對立於「善」，或許殘酷，卻最真實，真實卻容易處理、面對。二、每個孩子都是獨立的個體，片中的保羅幸運的是，他最後決定走出自己的人生，瞞著父母去參加音樂學院的入學考試，進而走出自己成功的音樂之路。父母只能給孩子建議，卻不能安排他的人生。三、懂得無私付出、不求回報的人是最快樂的。

文學電影的價值在於讓觀眾在觀看電影後，能夠回過頭檢視自己的生活，並加以反省改進，這個意義是很重大的。

三、認識社會脈動

藉由文學改編而來的電影，我們可以從其中所傳達的傳統文化與現代意識的衝撞、對民族議題的批判和反省、社會問題的揭示以及風俗人情的展示去認識社會的脈動。

張藝謀的電影《菊豆》改編自劉恒的小說《伏羲伏羲》。故事發生在1920年代中國的山中小鎮。以染房為業的楊金山為了傳宗接代，用幾十畝土地換來第三任妻子菊豆。年事已高的楊金山雖力不從心，卻以各種淩辱的方式長期對菊豆進行著精神和肉體的雙重折磨，就像前兩個妻子被他整死一樣，手段慘無人道。菊豆每天遍體鱗傷，還得在染房裡忍痛地賣命工作。

楊金山的遠房堂侄楊天青，也在染房工作，總是挖洞偷看洗澡的菊豆，當菊豆發現後，便順勢而為，展示著自己的身體，兩人激盪出激情的火花，甚至有了孩子。孩子生下來後，楊金山高興萬分，由宗族長輩取名，因為「天」字輩，便取名為天白，也就是楊家世代都清清白白。

一天，楊金山騎驢外出失蹤，楊天青外出搜尋，果然在懸崖邊找到楊金山，原有意將楊金山丟下懸崖，卻因是自己的叔叔，又放棄了念頭。楊金山被救活了，卻因中風不良於行。一晚他發現了菊豆和楊天青的姦情，菊豆索性告訴楊金山，孩子不是他的真相。憤怒的楊金山，放火燒染房想要同歸於盡，卻被楊天青與菊豆及時滅了火。

楊天白會走路後，楊金山見楊天白站在染池邊，他想將楊

天白推入染池，但是楊天白卻意外喊了第一聲「爹」，這令楊金山高興萬分。這對假父子的感情愈來愈好，讓菊豆相當苦惱。後來，楊金山意外落入染池身亡。宗族長輩規定楊天青應搬出染房避嫌。楊天青與菊豆只好常常在野地偷情。隨著長大的楊天白漸漸懂事，有一次菊豆眼見楊天白用腳踢楊天青時，含淚對他咆哮說：「天青是你爹！」儘管知道了真相，楊天白還是仇視著楊天青。

楊天青與菊豆在地窖內偷情，因為缺氧而昏迷。楊天青先將菊豆揹出，卻將楊天青丟入染房。楊天白在菊豆面前用木棒把掙扎的楊天青擊斃。在菊豆嘶聲狂喊中，她絕望地點了一把火將染房在烈火中化為灰燼，也燒掉了十多年來的恩怨。

從這部影片我們見到楊金山是殘酷封建勢力的代表，傳統的巨大威懾力壓著菊豆，兩千年重重的文化社會傳統，讓她只能成為男人的附屬品，而楊天白是代楊金山而起的新一代的封建罪惡的維護者。片中所烘托出的對生存境況的無奈與絕望，展現了當時代女人的悲情。

再看余華的《活著》，從一個小老百姓所處大時代的起起落落──國共內戰、大躍進和文化大革命──去見證他面對動盪的大喜大悲；戴思杰的《巴爾札克與小裁縫》也讓我們見到了文化大革命時，知青下鄉的生活；嚴歌苓《天浴》裡的文秀，是文革晚期的知青，她在扭曲的社會裡求生存，毫無做人的尊嚴和自由，為了一紙回城的批文，卻遭到蹂躪，最終也走不出這場殘酷的夢魘。這些作品情節曲折、情感動人，不同於一板一眼的歷史，可以讓觀眾對於社會脈動的認識得更透澈，印象更深刻。

就好比我們欣賞改編自英國文學作品的電影時，可以認識16、17世紀的宮廷生活與中世紀的騎士世界；18、19世紀的維多利亞的社會現狀與浪漫主義精神，還有20世紀的殖民地衝突與性別議題……等，導演藉著影像重構歷史，讓我們可以聽見過去的社會文化的聲音，這是一種難得的藝術價值。

四、提示人文關懷

在2010年2月20日的《北京晨報》，周懷宗在〈中國電影62億票房喜迎新年，追尋人文關懷〉一文中提到：「綜觀2009年的中國賀歲檔電影，《孔子》、《十月圍城》、《風雲2》、《錦衣衛》、《三槍拍案驚奇》、《刺陵》、《花木蘭》……不是歷史的演繹就是虛構的玄幻，唯獨缺少對現實民生的深層剖析。中國電影業的未來發展方向，是加劇對票房的追逐，還是轉向對人文情懷的關注？……現實題材電影所體現的人文關懷，對社會的反思、對人們生存狀態的真實寫照等，都會讓電影超越娛樂的狹窄限定，從而因具備深層的感染力而被寫進電影史，刻進觀眾的記憶裡。」

這段話點出了文學電影的價值，作家與編導對人物角色不該是頌揚或批判，而是要全面而客觀地將人物面對生活的悲喜，給予全面的關照，並揭示最寬容的理解，充分挖掘人性中豐富又複雜的潛藏。

徐四金發表於1985年的小說《香水》（英文：Perfume: The Story of a Murderer；德文：Das Parfüm—Die Geschichte

eines Mörders）由湯姆‧提克威執導，是在2006年上映的德國電影。

　　1738年主角葛奴乙出生於巴黎骯髒的魚市場，他在不被期望的情況下出生，母親剪斷和他相連的臍帶後，就把他丟在一邊，繼續賣魚做生意。後來，因為他出奇的求生意志發出的哭聲，被客人發現，母親被治罪，他則被送進了孤兒院，他從來沒有享受過親情，也沒有朋友，只能憑藉著他特殊的異於常人的靈敏嗅覺，在惡劣的環境中生存下去。

　　葛奴乙在鞣皮廠當學徒，某日送貨時，在一個女孩身上聞到特殊的香味，他一直跟蹤她，因為怕她尖叫，情急下搗住她的口鼻，卻意外地掐死她了。

　　葛奴乙希望能保存女孩的香味，後來，他有了機會向有名的香水調配師鮑迪尼學習調配香水的技術。之後，他前往別的城市，為了調配最完美的香水，他連續殺害了十二名香味迷人的年輕女孩，並從他們身上萃取香精。女孩們相繼被殺，一時間城內風聲鶴唳，有女兒的人家，人人自危。

　　李奇擔心自己女兒蘿拉的安危，連夜帶她逃離，但葛奴乙還是靠著靈敏的嗅覺找到她，他把握時間淬鍊出最後的香味。不久後，葛奴乙就被抓了。葛奴乙偷偷擦上他調配的香水，他身上散發的香味，使得行刑廣場上的廣大民眾和劊子手為他著迷，大家受到香水的影響，相互瘋狂擁抱，並認定葛奴乙沒有罪。

隔天，一個男人成了代罪羔羊被逮捕處死了，同時，葛奴乙回到他出生的魚市。影片旁白說著：「有一件香水做不到的事，那就是它不能讓一個人變成能愛人且能被愛的人。」

　　在緊湊的劇情中，我們要去理解葛奴乙連續殺人的動機，這樣一個不在被關愛的環境下長大的小孩，他不曾被愛過，當然也沒有愛人的能力，影片最後一幕，我們見到渴望被愛的他，為了找尋愛，回到他的出生地，把最後的香水灑在自己身上，任由其他人將自己團團包圍，被他們的「愛」給狠狠吞噬成一具枯骨，他終於達到目的了。

　　文學電影所提示的人文關懷，向觀眾展現了各種人的生存狀態和內心情感，喚醒我們的自身意識，也讓我們審視人性的矛盾渴望與複雜多變，因此，才能夠真實地融入觀眾的靈魂深處。

　　小說和「人」有關，其興起乃因為人們有喜歡聽故事的渴望，所以，凡是小說都含有故事，它是有人物、結構和情節的某種長度的虛構故事，且經過用心安排，有衝突和解決的可看性，其中傳達了作者所要表現的價值肯定。因此，只要讀者或觀眾繼續保有聽故事的渴望，文字和影像就會繼續交流，那麼任何具有「故事性」的文本，就都能成為被改編的對象。我們也就能夠透過一部部優秀的文學電影，提昇文學電影的美學欣賞能力，並與自身經驗做聯結，探索真實的自我，挖掘生命的深度，開啟生活的廣度。

問題討論與活動設計

Q 請介紹文學與電影的形式、關係和特性。

Q 電影成功改編自文學需要哪些的特點?

Q 請就色彩、音樂和鏡頭三方面,說明電影的藝術技巧。

Q 請說明「文學電影」的價值意義。

文學電影裡的人文關懷

 學習目標

研讀本章內容之後，學習者應可達成下列目標：

1.認識文學電影與社會脈動。

2.瞭解人性的關懷之美。

3.明瞭人性的真情至性。

4.透過文學電影了解閱讀的力量。

第一節 《兒子的大玩偶》：
反映社會脈動，關懷底層人物

1983年，台灣國寶級文學大師——黃春明的小說〈兒子的大玩偶〉、〈小琪的那頂帽子〉和〈蘋果的滋味〉改編為《兒子的大玩偶》（The Sandwich Man）三段式電影，由吳念真編劇，依序由侯孝賢、曾壯祥、萬仁擔任導演。那是黃春明的小說第一次被搬上銀幕。

在「維基百科」中記錄著《兒子的大玩偶》在上映前的一段小插曲，當時電影：

> 雖已通過行政院新聞局審核，卻遭保守派的影評人士運用「中國影評人協會」名義，書寫黑函密告中國國民黨文工會，指稱本片貧窮落後及違章建築的畫面不妥當，恐有影響國際形象的疑慮，導致屬於黨營企業的中央電影公司在未經過當事人同意下，打算逕自修剪《蘋果的滋味》部份片段。為此，萬仁透過《聯合報》記者楊士琪於報紙上披露後，隨即引發台灣輿論界一陣譁然，紛紛批評其官僚作風，迫使中央電影公司放棄刪減影片內容。最終，影片逃脫過被刪剪的命運，一刀未剪通過上映，讓此片的創作理念得以保全，而此事件也經常被戲稱為「削蘋果事件」。上映後，寫實傳達台灣記憶的電影風格，擄獲大多數觀眾口碑，兼具票房收益。至今，本片也被普遍視為「台灣新電影」的開端作品之一，佔有著舉足輕重的地位。[1]

這一段話不但點出了影片貼近當時台灣的真實社會現象，反映了現實生活中的政治官僚，也同時讓我們見識到了當時政治氛圍的黑暗與封閉，對於電影環境的層層約束與壓抑。另外，也可

[1] 資料來自「維基百科」：兒子的大玩偶（電影）一條。

見在上個世紀80年代到90年代間，台灣新生代電影工作者對劃分商業潮流的電影改革的用心與成效。

電影和原著差異不大，主要是透過台灣50年代幾個在底層卑微的小人物所處的艱困環境中的現實生存的掙扎與無奈，反映出他們在面對台灣轉型期時的適應力與強勁的韌性。

黃春明的小說被改編為電影的，除了《兒子的大玩偶》（含〈小琪的那頂帽子〉和〈蘋果的滋味〉），還有《看海的日子》、《莎喲娜啦·再見》、《兩個油漆匠》和《我愛瑪莉》都被改編為同名電影。1989年12月，依據以上七部內容，配合電影閱讀的需要，這些作品被編輯成《黃春明電影小說集》。這些被改編成電影的小說有一個共同優勢：就是很有故事性，具有動人的戲劇情節，很可以達到電影的雅俗共賞，觸動人心的潛移默化的效果。這應該是小說足以改編為電影的在技術操作上的基本因子。

一、全身細胞都在講故事的黃春明

特殊的成長歷程造就了很能講故事的黃春明。

黃春明，1935年出生於宜蘭羅東，八歲喪母，由祖母帶大他和其他四個兄弟，因為祖母的分身乏術，他便整天在羅東附近遊盪，曾經最遠獨自一人走到現在的「三星鄉大埔村」，這個經驗讓他對家鄉有著深刻的印象和情感，對於未來表現在創作上的「本土性」是有絕對關聯的。擅長編故事的祖母，也耳濡目染了黃春明日後在語言表達和文字書寫上的魅力。

黃春明的阿公對於黃春明感受不到母愛而寂寞，曾對他說：「其實你沒有那麼寂寞，地上只要死一個人，天上就會多出一顆耀眼的星。」因此，小時候他常常和星星對話。阿公在他的求學路上還扮演了一個重要的關鍵性角色。

　　初中時，黃春明的國文女老師王賢春啟發並影響了他對文學的興趣。因為他的文筆不錯，王老師時常鼓勵他創作，也介紹巴金、契訶夫與沈從文等人的小說給他，他藉由對小說中人物的悲憫之情，改變了他自哀自憐的心態，文學的力量帶給他身心靈的淨化。但是，沒多久這位從大陸來的優秀而奉獻的王老師卻被發現是匪諜，而遭到槍斃。

　　就讀羅東中學的黃春明因為壞成績被公布在布告欄上，他怕被所喜歡的女生看到，於是打破了布告欄的玻璃，撕走成績單，而後被學校退學，之後轉到頭城中學，又因打架被退學。在家又與繼母不合，於是搭上一輛貨運便車，離家出走到台北找工作，途中卡車司機擔心他冷，還為他蓋上了麻布袋，這讓他在孤寂中感受到來自陌生人的溫暖，也為他後來的作品多為小人物發聲埋下種子。

　　黃春明在延平北路三段的一家小電器行當學徒，當時後車站附近的巷子裡都是古老矮房子的妓女戶。在那時的妓女戶裡電風扇是必需品，因此，電風扇的使用率很高，損壞率相對也高。他為了修理電風扇，經常要進出那些妓女戶，正因為如此，他認識了幾個為了改善經濟環境而賣身的妓女，於是，讀者有機會見到他把對妓女的生態、觀察和了解，寫進了《看海的日子》，進而點出了農業社會的問題。

學徒生涯沒多久，黃春明考上了可以不用付學費的台北師範，但是曾被退學的記錄，讓他被貼上「問題學生」的標籤，後來，他因為路見不平而跟教官吵架被退學，到了台南師範後，又因為打抱不平被退學，而要到屏東師範去。

　　當他要前往屏東時，阿公交代他一定要畢業不可，因為他從台灣頭一直讀到台灣尾，再過去就是巴士海峽，沒有學校可以收留他了。他很驚訝在火車站居然看到阿公，阿公淡淡地說他是要：「對手錶的時間。」而當火車進站時，阿公跟著黃春明到月台，說他是要「散散步」。就在火車要離站時，阿公才塞了錢給黃春明並要他：「好好照顧自己」，因為阿公這樣的關懷，黃春明明白他一定要畢業，不能再被學校開除了。

　　在屏東師範就讀時，一位音樂老師送了《梵谷傳》給黃春明，書裡還有老師的鼓勵：「春明同學，你的才華就像礦產一樣，是需要挖取的，梵谷是你很好的榜樣。」這對叛逆的黃春明是相當大的鼓勵。於是，大量閱讀在那個艱難的時刻對他而言是逃避現實的最佳出口。

　　黃春明從屏東師範畢業後，回到宜蘭偏僻山區的學校，當了三年很辛苦的老師，他親自收集鄉土資料編成教材給學生閱讀，他秉持著每個角落都是教室的觀念把學生們帶出了教室，實際進入社會去學習，比如他帶學生到銀行去認識銀行，還教導學生如何創業，這對他後來拍紀錄影片有相當大的影響。[2]

[2] 見「台灣電影資料館資料庫」，訪談者：李道明 訪談時間：1998年5月15日。

退伍之後，黃春明到中廣宜蘭電台工作，當時他一個人身兼數職，既是編輯、記者，又是節目主持人。當時他認為地方電台要具備地方特色才有意義，所以，他就把很多宜蘭發生的事情，都當作題材來談。他走出播音室，到大街小巷尋找生活故事與聽眾分享，把所有能得到的聲音全都錄下來，加以敘述，讓聽眾去想像他看不到的畫面，所以收聽率很高。那是1964年前後的事，在那個還沒有電視台的時代，他已經完成了很多像紀錄影片一樣的錄音帶。

　　離開中廣後，有家關係企業要徵企劃人才，他去參加考試，為了給公司留下深刻印象，他的報名表和試卷都用紅筆書寫，然而，因為這家公司基礎不穩，所以，就轉到台北廣告公司工作，那個時期他完成了《明治奶粉》、《阿丹的家庭》和《我是嬰兒》等廣播的連續劇。

　　1968年，電視已經開始發展，黃俊雄的布袋戲盛行，每天中午他一定到有電視的地方去看布袋戲，因為當時本土的語言處於被壓制的狀態，可以透過戲劇擁抱自己的語言，實在是很有吸引力的一件事，可是其中打殺的內容，卻會產生不良影響。剛好那時中視要籌辦一個木偶戲的兒童節目，他馬上寫了一個企劃書，就通過了，隨即完成了九十本劇本。之後，拍攝紀錄片《芬芳寶島》系列，開啟了紀錄片與報紙副刊報導文學新紀元。

　　1962年，黃春明首度投稿《聯合報》副刊，在主編林海音的鼓舞下踏入文壇。後來，又在七等生的引介下，認識尉天驄等人，參與《文學季刊》的編輯。1969年，出版第一本小說集《兒

子的大玩偶》。1970年之後，除了小說創作，他還開始拍電影、寫劇本、收集民謠，也帶領兒童劇團。

黃春明創作多元，除了小說，還有散文、詩、兒童文學、戲劇、撕畫和油畫等創作，其作品曾被翻譯為日、韓、英、法、德語等多國語言。

1999年，《兒子的大玩偶》入選香港《亞洲週刊》「二十世紀中文小說一百強」；《鑼》也於1999年入選「台灣文學經典三十」小說類，並曾獲吳三連文藝獎、國家文藝獎、中國時報文學獎。

1992年，主編語言教材，推出《本土語言篇實驗教材教學手冊》，作為宜蘭縣國民小學鄉土教學的教材；1993年，出版五本「撕畫」童話；1994年，創立黃大魚兒童劇團，陸續推出自編自導的兒童劇，巡迴全台各地；2001年起，擔任國立東華大學、政治大學和藝術學院的駐校作家與藝術家；2003年，投入本土戲曲的推動，陸續編導兒童劇及歌仔戲；2005年，創辦宜蘭人的文學雜誌──《九彎十八拐》。

兩岸的學術界與文藝界，對於黃春明的作品有著高度評價。1998年，北京中國作家協會等單位還舉辦過「黃春明作品研討會」；2006年，北京作家出版社出版了黃春明的作品研究《大地之子：黃春明的小說世界》。

黃春明這輩子最大的傷痛應該是2003年6月20日，他的愛子三十二歲的黃國峻上吊自殺。據指出，黃春明向檢警表示，他兒子是對社會適應不良，沒有朋友、只知寫稿，且對社會亂象感到痛苦而尋短。然而，當媒體競相追逐與黃國峻傳出有感情糾葛的

女作家，黃春明以他一貫的寬容對記者表示：「如果這個女孩子是我孩子喜歡的，請大家不要再傷害她。」

　　在黃春明告別黃國峻的追思茶會中，他說：「他自己決定，他就是要用他的生命去愛她，我們如何能夠用自己的價值觀，來要求他按照我們的規則走？」一年後，黃春明寫了〈國峻不回來吃飯〉的小詩：

> 國峻，
> 我知道你不回來吃晚飯，
> 我就先吃了，
> 媽媽總是說等一下，
> 等久了，她就不吃了，
> 那包米吃了好久了，還是那麼多，
> 還多了一些象鼻蟲。
> 媽媽知道你不回來吃飯，她就不想燒飯了，
> 她和大同電鍋也都忘了，到底多少米要加多少水？
> 我到今天才知道，媽媽生下來就是為你燒飯的，
> 現在你不回來吃飯，媽媽什麼事都沒了，
> 媽媽什麼事都不想做，連吃飯也不想。
> 國峻，一年了，你都沒有回來吃飯
> 我在家炒過幾次米粉請你的好友
> 來了一些你的好友，但是袁哲生跟你一樣，
> 他也不回家吃飯了

我們知道你不回來吃飯；

就沒有等你，

也故意不談你，

可是你的位子永遠在那裡。

　　洪蘭教授還特地在2004年7月19日的《聯合報》發表了一篇散文，呼籲生命的重要，引起廣大迴響。

　　七十五歲的黃春明還繼續在為社會國家奉獻心力，他對生命的熱情和對人的關懷，從他的小說透過〈甘庚伯的黃昏〉對下一代、《看海的日子》對出身低微的女性、《放生》對高齡或獨居的老人，都充滿無比寬厚的溫暖。

　　黃春明善於以傳統講述故事的方式，著重人物的內心描寫與外在語言，人與人之間的情感交流，還有人物所處的自然環境，因此，他所經營的小說就很有視覺畫面。由此也可見，他要從小說走到戲劇，根本就是如魚得水，水到渠成的事。尤其，他喜歡以嘲諷幽默的筆法，將人物放入特殊的時空，去表現小人物的無知荒謬與卑微的處境，寫出了時代的共同感，這就更具有符合普羅大眾的戲劇口味，同時也喚醒了台灣轉型期與時代變遷的記憶。

二、故事大要

　　〈兒子的大玩偶〉、〈小琪的那頂帽子〉和〈蘋果的滋味〉是三篇獨立的短篇，導演將三個故事貫穿連結，以寫實手法，從

三個角度，表現台灣三個不同地域的工作階層人們的生存面貌，算是相當成功的處理。

以下分別介紹三段故事的大要。

〈兒子的大玩偶〉裡坤樹的老婆阿珠懷孕了，因為經濟狀況，他們猶豫著要不要把孩子拿掉，後來，坤樹為了孩子，毛遂自薦去當電影院的廣告活招牌，他在臉上抹上厚厚的白粉，帶著個紅紅的鼻子，穿著由被單縫成的衣服，打扮成小丑，穿梭在大街小巷，他滿腹辛酸，有人對他視若無睹，也有小孩對他惡作劇，更重要的是大伯覺得很丟臉，十分不諒解。

坤樹在外面受氣，只能回家對阿珠發洩，兩人雖然吵架賭氣，卻還是關心著對方。

兒子阿龍是支持坤樹努力賺錢的最大動力，坤樹每天都要逗弄阿龍，阿珠曾跟他開玩笑說：「阿龍哪是認得你，他當你是大玩偶呢！」坤樹本來不以為意，但就在經理要坤樹改騎三輪車做宣傳，因為活人廣告看板已經不吸引人了，坤樹終於可以不用再化小丑粧時，阿龍卻哭鬧不已，坤樹才醒悟阿龍只認得化了粧的他。為了讓阿龍停止哭鬧，坤樹只能無奈地拿起粉往臉上撲去，把心酸往肚裡吞。

〈小琪的那頂帽子〉裡的林再發和王武雄被公司派到臨海的小鄉鎮推銷日本武田牌瓦斯快鍋。三十歲的林再發盡忠職守，想起懷孕的妻子就更有動力，為了不讓老婆的娘家看不起，他不辭辛勞挨家挨戶推銷快鍋，卻一個也沒推銷出去，他覺得不是快

鍋不好，而是推銷的方法不對，於是，他建議兩人分開推銷，可是，業績還是掛零。

二十出頭的王武雄為了不讓家裡人擔心，而做著自己不喜歡的工作，他對推銷工作意興闌珊，唯一讓他覺得興奮的，就是認識十二歲的可愛的小琪，兩人擦撞出一種曖昧的情誼。

林再發想當場表演快鍋的效率，給當地的家庭主婦們看，就準備買豬腳燉煮。王武雄拔豬毛時，小琪也來幫忙。王武雄注意到小琪的帽子總是戴得很深，拉得很緊，一時好奇竟然順手掀開她的帽子，王武雄看到了小琪光禿的頭頂，那是小琪不願給人知道的秘密，此時，小琪發出慘叫聲，搶走帽子，哭著跑回去。王武雄為此感到自責，愧疚不已。他知道他永遠失去小琪了。

林再發試驗快鍋給主婦們看，結果快鍋大爆炸，傷亡慘重。當時，王武雄並不在現場，當警方通知他時，他急忙趕到醫院，現實的殘酷是：不管林再發活不活得下來，日子都會很慘。他夢想中的美好的理想未來，一下子被戳破了。那時他的腦子閃過一個念頭，要是林再發死了，他就娶他的老婆。

〈蘋果的滋味〉裡美軍的格雷上校開車撞到江阿發。外事警官帶著格雷上校通知江太太——阿桂：江阿發被撞傷，已經送到醫院急救。

江家住在鐵皮搭建起來的違建的破落房子，連門牌號碼都很混亂。外事警官不好意思向格雷上校說明眼前所見，便撒謊說這一區未來會改建。

江家共有五個孩子——阿吉正因繳不出代辦費在學校被老師處罰;阿珠懂事而認命地想去當別人的養女以減輕家庭負擔;還有一個啞巴女兒、阿松和小嬰兒。

格雷上校開車戴著江家母子前往醫院,在路上,阿桂一路哭著說:「叫我們母子六人怎麼活下去?」而當他們見到一塵不染的美國醫院,阿桂擔心得放聲大哭,她不知無法工作的江阿發,住這麼好的醫院,還得花多少錢。

他們見到醫院覺得「這裡是天堂,而護士就像天使」,去上廁所,還分不清男廁、女廁,簡直就像是劉姥姥進大觀園,見到當時極為珍貴的衛生紙,忍不住拿了又拿,塞到衣服裡,胸前鼓鼓的。

腿斷了的江阿發從手術室被推進病房後,格雷上校送來了兩萬元、三明治、牛奶、汽水、水果罐頭,還有蘋果,並保證會照顧他們全家的生計,還願意送啞巴女兒到美國念書。一旁的員警表示:這次你們運氣好,被美國車撞到,要是給別人撞到了,現在你恐怕躺在路旁,被草蓆蓋著呢!為此江阿發感激涕零地對格雷上校說:「謝謝,謝謝,對不起,對不起……」,阿桂也才放了心。

當時「一個蘋果可以換四斤米」,大家愉快地咬著算是奢侈品的蘋果,細細品嚐著想像中的美好滋味。

三、呈現真實人生的脈動

影片裡的三段故事有著以下的共同點，而所以感動人心，就在於故事呈現了真實人生的脈動：

（一）貧賤夫妻的溫暖情義

雖說「貧賤夫妻百事哀」但我們卻見到黃春明極力在作品中描述夫妻之間在艱困環境中的含蓄情感。〈兒子的大玩偶〉裡的坤樹因為老闆不幫他換一套服裝，回家就遷怒到阿珠身上，兩人爭吵嘔氣，之後，坤樹不吃早餐就出門，回來喝茶時發現鍋裡的菜飯都沒動，床上不見阿龍睡覺，心裡擔心著老婆那裡去了？而阿珠則是背著坤樹去幫人洗衣服。洗完衣服，阿珠要去叫坤樹回來吃飯，她匆匆忙忙地背著阿龍往街上跑。她穿過市場，她沿著鬧區的街道奔走，兩隻焦灼的眼，一直尋到盡頭，後來，看到他轉向走往家裡的路，才感到放心；自知理虧的坤樹怕阿珠真的不理他，極力找話題要打破僵局。默默關心對方的倆夫妻為著共同的目標奮鬥。

在黃春明的小說裡，表面上好像見到夫妻關係在結婚後對家庭只剩下責任，但因為舊傳統的保守思維，不輕易表達情感，因此，深層來看夫妻間其實有一種無言的情感在交流著，那是一種面具底下的真性情。

〈小琪的那頂帽子〉裡的林再發有著傳統「男主外，女主內」的思維，再怎麼窮困，也不願意太太出去工作，於是他堅定

著自己往前的信念，雖然和太太分隔兩地，但在他心中排在第一位的妻兒卻是他前進的重要動力。

〈蘋果的滋味〉裡的阿桂感覺上對江阿發似乎只是經濟上的依存關係，但骨子裡卻有胼手胝足而來的情感。當格雷上校承諾照顧他們往後的生活，兩人終於卸下心中的大石頭後，小說裡對這對夫妻描述著：

> 阿發有一種很奇怪的感覺，一種無憂無慮，心裡一絲牽掛都沒有的感覺，使它流露到他的臉上，竟然讓阿桂看起來，顯得有點陌生，做夢也沒想到，和他生了五個小孩的江阿發，也有這麼美的一面。她趁阿發沒注意她的時候，把自己的頭再往後移，然後癡癡的看著他。看！什麼時候像今天這樣清秀過？今天總算像個人樣了。
>
> 阿發喝著牛奶，偷偷看了阿桂一眼，他心裡想，她怎麼不再開始嘮叨？並且希望阿桂又說：「你說來北部碰運氣，現在你碰個什麼鬼？」這一句話。我想等她那麼說的時候，我馬上就可以頂上一句：「現在這不叫做運氣？叫什麼？」呵呵，準可以頂得她啞口無言。阿發又看了阿桂一眼，正好和阿桂的目光相觸，兩人同時漾起會心的微笑來。[3]

在那樣經濟困頓，只求三餐溫飽的環境中，更加襯托出夫妻間含蓄而內斂的情義。

[3] 黃春明：《兒子的大玩偶》，台北：皇冠文化出版社，2000年2月，頁70。

（二）生命傳承的價值意義

〈兒子的大玩偶〉裡的坤樹從事著他人眼中低賤的工作，連妓女都瞧不起他，他走過花街時，妓女吆喝著尋他開心：「喂，廣告的，來呀，我等你。」在笑聲中有人說：「如果他真的來了，不把你嚇死才怪。」

有個母親為了哄騙懷中的小孩停止哭鬧：「看啦！廣告的來了！」連坤樹的大伯都無法諒解他，斥責說：「還有什麼可說的！難道沒有別的活兒可幹啦？我就不相信，敢做牛還怕沒有犁拖？我話給你說在前面，你要現世給我滾到別的地方去！不要在這裡汙穢人家的地頭。你不聽話，到時候不要說這個大伯反臉不認人！」[4]

當時坤樹所以願意做這個大家認定的丟人現眼的工作，為的是未出世的孩子。那時當他用力的對妻子說：「阿珠，小孩子不要打掉了。」他知道就算被輕視，他還是要擔負起做父親的責任。

電影裡有一幕坤樹去為兒子辦戶口，卻連自己兒子的名字都不會寫。之後，他見到那些邊等公車，邊看書的孩子，心裡應該有很多想法，也許想到的是過去沒有受教育的自己，如今為生活所苦；但更大的想法，應該是要把希望寄託在兒子身上，所以，他要更加努力，把兒子撫養長大。

片尾坤樹為了兒子重新粉裝自己，繼續當兒子的大玩偶，他的最後一抹笑容，讓觀眾感受到深刻而沉重的無價的父愛。而在〈小琪的那頂帽子〉裡我們也見到林再發為了未出世的下一代而

[4] 黃春明：《兒子的大玩偶》，頁12-13。

奮鬥的積極。他們都認定生命的意義在於傳承，因此，他們的義務責任就在於給下一代比他們更好的生活環境。

再看〈蘋果的滋味〉裡的江阿發躺在病床上，見到孩子們大快朵頤地吃著格雷上校送來的點心、水果，他覺得很幸福，像是實現了他當初離開鄉下搭上到城市的火車，許諾給阿桂的美好未來。

影片結束於一張歡樂的全家福照片，當時拍照是有錢人的特權。照片裡沒有啞巴女兒，這個女兒應該是被送往美國治療了；阿珠在照片裡整潔的衣著打扮，可見她永遠擺脫了當養女的恐懼；再看坐在輪椅上的江阿發的笑容，我們見到的是一個犧牲了兩條腿的父親，誤打誤撞，樂於成就兒女無憂的幸福生活。

（三）外來文明的洗禮

多數平民百姓，因其淳樸憨厚的性格，再加上往往教育程度不高，又因生計的窘迫，當他們見到美國和日本以其現代文明經濟的強國態勢出現時，他們只能投降於現實實質利益上的考量，自然而然便產生了崇洋媚外的心態，至於什麼強國對台灣的壓迫和控制，已經不是他們那樣的小人物可以或者能夠去關心考慮的了。

電影和原著小說裡三段故事的時空背景，正是台灣從農業要過渡到工商業的時期，因此也可見其外來文化的衝擊，就像〈兒子的大玩偶〉裡的廣告三明治人、〈小琪的那頂帽子〉裡的日本快鍋和〈蘋果的滋味〉裡的美國格雷上校。

黃春明利用強烈的對比表達小說主題，映襯其價值觀的差距，以及貧窮所帶來的無知與無助。就像〈蘋果的滋味〉裡的美國人穿皮鞋，開轎車，對比當地人的赤腳，騎腳踏車，導演也運用對比的鏡頭和鮮明的色彩，突顯了兩方的差異。

　　再看〈小琪的那頂帽子〉裡明明快鍋在早期的使用是有危險性，但因為是日本已經使用過一段時間的先進新產品，台灣人就以為是沒問題的。當王武雄質疑幫他們受訓的技師時，技師認為他簡直是庸人自擾。而林再發對日本快鍋賣不出去感到疑惑時，導演便藉著榕樹下的老人的回答給了答案：「煮那麼快幹什麼？東西慢慢地煮，味道才會出來呀！」他們要賣的是用「快」鍋煮可以節省時間，但是，鄉下人最多的就是時間，他們步調慢，也認為「慢工才能出細活」，烹煮食物不也是如此？這是城鄉觀念的差異！

　　故事裡的人物雖然處境堪憐，但讀者卻不絕對為這些人物感到悲苦，因為樂觀而溫暖的黃春明，總是為他筆下的人物，保存人格尊嚴，也同時賦予他們即使在難堪無奈的際遇中，不屈服於逆境，還是有找到曙光的能力。

　　而這也是黃春明的小說與電影受到歡迎的最大原因。

四、省思

　　黃春明書寫台灣，關注台灣這塊土地，更關懷生活在台灣的人民，尤其是底層人民。他的作品反映現實，揭示社會不公，也

為小人物發聲，展現時代的悲情。想要了解50到70年代台灣環境的轉變與台灣人的堅忍韌性，閱讀黃春明的作品可以有很大的收穫。

這部電影至少提供我們以下四點省思：

（一）福禍相倚

在〈蘋果的滋味〉裡我們見到江阿發發生車禍，原本應該是噩耗，但最後卻發現一家之主雖然失去雙腿卻換得全家經濟生活的保障。老子說：「禍兮福之所倚，福兮禍之所伏。」好事壞事很難認定，有時壞事可能引發出好事，但好事也可能帶來壞的結果。

這就像「塞翁失馬」的故事說：古時一位老翁住在長城腳下，人們叫他塞上老翁，他養的一匹馬不見了，鄰居們都來安慰他，他淡定地說：「走失一匹馬，也許是好事吧？」過了幾個月，那匹走失的馬忽然回來了，而且還帶回來了一匹好馬。鄰居們得知，都前來祝賀。老翁卻平靜地說：「這不一定是好事，也許反而是壞事。」果然沒多久老翁的兒子騎了那匹好馬，摔斷了腿殘廢了。鄰居們聽說後，又陸續前來慰問。老翁卻無所謂地說：「這件事說不定會給我帶來幸福？」又過了一年，胡人侵犯邊境，大舉入塞。全村四肢健全的男人都被徵召入伍去參戰，最後幾乎是妻離子散，家破人亡；只有老翁的兒子因為腿瘸殘疾，不用去打仗，一家人得保平安。

上帝關了一扇門，必會為你開另一扇窗，所以，我們絕對不要因為遭遇某種災禍，就以為門被關上了，就也失去了面對問題

的承受力和抗壓性，好事壞事都是說不定的，很多人遇到困難，以為過不了難關，就失去信心，甚至走向絕路，這都是不對的，其實，我們要堅持下去，等待上帝為我們開的那一扇窗。而更高明的人則是在遇到困境時，正面思考，更加堅定信心，讓事情逆轉勝；然而，還要懂得居安思危，在自己得意時，時時警惕，不要得意忘形。

（二）尊重隱私

在〈小琪的那頂帽子〉裡我們見到王武雄看似微不足道的小動作，卻可能在小琪心中造成一道永不磨滅的傷痕，她在王武雄面前的自尊和信心全都沒了，就像爆炸的快鍋所造成的難以彌補的傷害。

尊重別人是很重要的，王武雄應該要設想小琪為何在大熱天還要緊緊戴著帽子，而且壓得低低的，如果他能夠多一點設身處地的體諒，就不會因為好奇心驅使而犯下難以彌補的錯誤。

常常我們不尊重他人的玩笑性質的小動作或言語，我們看來「輕如鴻毛」，但卻有可能帶給他人「重如泰山」的傷害，這是值得警惕的。唯有拿捏得宜的相互尊重，保持一定的尊重距離，才能累積更好的人脈存摺。

（三）言語暴力的心靈殘害

在〈蘋果的滋味〉「公訓時間」這一段裡，我們見到阿吉的老師，因為阿吉沒有錢繳代辦費，就罰他每天在公訓時間罰站。

還在全班同學面前問他說：學期快結束了，代辦費還不繳，每天罰站不害羞嗎？接著又一再逼問：究竟何時要繳？阿吉說明天。老師又問：明天的什麼時候？這時全班同學都笑了，老師說：「我已經不相信你說話了。老師不要你明天繳，下個禮拜一好了。你不要以為一站，站到學期結束就可以不繳了。反正你不繳老師還有別的辦法。記住！下個禮拜一一定要繳，知道了吧！」[5]

　　以前的年代，不尊重人權，不知道語言暴力對人的心靈的傷害是多麼嚴重，尤其對一個窮小孩而言，嚴重的話，會造成他永久的自卑，進而造成社會問題。因為，言語的暴力有時比肢體暴力更傷人，因此，不管是善意的批評，還是惡意的挑釁、嘲笑或攻擊，都要看重其殺傷力，不要造成難以彌補的遺憾。

（四）感恩父母

　　在〈兒子的大玩偶〉我們見到父母在困頓的環境裡，對孩子無私的付出，著實令人感佩。世上沒有任何一種愛，像父母對子女的付出，是那樣的無私、不求回報的。

　　有個故事說：母親老到無法行走，兒子不願奉養她，把她背到深山裡，準備給狼當食物。母親在兒子背後，拿起事先準備好的小石塊，沿路扔。兒子回頭問母親扔石塊做什麼？母親說：「我們走了那麼遠的路，我擔心你迷路，回不了家。」

　　寸草春暉，無以為報，身為人子，只能身體力行，努力為之。

[5] 黃春明：《兒子的大玩偶》，頁48。

第二節　《落葉歸根》：關懷人性與堅持之美

一、故事劇情

2007年，大陸年輕導演張楊所執導的《落葉歸根》，是一部真人真事改編的電影，當時的新聞報導，引發了社會極大的關注與省思。兩個從外地來城市打工的民工，一個客死他鄉，另一個沒錢的民工，因為當初的一個承諾，千里背屍，要把好友的屍體送回老家鄉下。導演去訪談那位民工，並且鋪排主角背屍返鄉沿路上的奇遇，串連成悲喜交雜、淚中帶笑的黑色幽默劇情。這一部淨化人心靈的作品，貼近了人性，深深撼動了觀眾的道德良知。

《落葉歸根》因為在新年演出，而被說成是導演專門為賀歲檔拍攝的一部喜劇大片，但導演卻認為，他所要講述的是中國人樸素的內心情感。電影公司也表示：希望這是一部不僅讓大家笑的電影，而且在笑的背後是人文的感動。

二、劇情節奏流暢

五十多歲的農民老趙，南下到深圳打工，認識了老劉，一起打工四年，兄弟情深。老趙曾經跟老劉說，他擔心死在外地，歸不了根，回不了家。但老劉說，若老趙死了，他一定會把他背回去。老趙沒想到老劉竟然死在他前頭——在工地喝酒過量猝逝，

只領到五千元的工殤費。老趙沒錢打車送老劉返鄉，只好讓老劉全身酒味裝醉，混上長途客運車，且戴上墨鏡裝睡，希望能順利送全名叫「劉全有」（名字有著「留有全屍」之意）的老劉「落葉歸根」。

孰料途中卻意外遇上歹徒打劫，為了保全老劉的五千塊，老趙只好說出老劉是「屍體」的真相，劫匪感動他要護送好友屍體返鄉的仗義，不但揭露自己過去出賣朋友「假仗義」的往事，還把剛剛劫掠其他乘客的財物都給了老趙；但是，當劫匪一離開後，其他旅客不但從老趙手上拿回自己的金錢首飾，還集體吵著要退票，不要跟屍體同車。

老趙被趕下車後，背著老劉在路上攔車，他把老劉放在馬路邊假裝是需要急救的病人，一個停了車的好心人硬是把他們送到了醫院門口，還趕著去幫忙掛號，老趙趁此，趕緊背著老劉溜走。

晚上住旅社時，遇上幾個同是出外人，大家還喝酒聊天，誰知過了一夜，老趙身上的錢全被偷了，又因為帶著老劉不敢報警，只能自認倒楣，忍氣離開。

就在老趙對人性絕望時，前一晚原來拒絕載他們一程的貨車司機，居然停車讓他們上了車。貨車司機有過一段情傷，不自覺在老趙的「路邊的野花不要採」的歌聲中，痛哭流涕，老趙勸他要振作起來，再去把那個女人給找回來。

之後，飢腸轆轆的老趙，路上遇到人家在辦喪事，便前往哭喪，騙一頓飯吃，他為自己，也為老劉哭得死去活來。正酒足飯

飽時，居然躺在棺木裡的「死者」要求和他喝一杯！原來，這個妻子早逝，又無兒無女的老人，花錢請人來哭喪，想要辦一場熱鬧的生前告別會。老人對老趙說，只有沒有拿錢的他是哭得最真誠的。老趙把實情告訴老人，老人說老趙一定真是餓昏了，真餓著了的人，就會說真話了。這句話真是說得有意味。老人讓老劉服了藥，屍體比較不容易腐爛，還送了一輛拖板車給老趙，讓他方便拖運屍體。

　　途中老趙遇上牛車，和牛比賽，快輸給牛時，遇上騎單車趕在二十八歲上西藏的年輕人，幫老趙推車超越了牛車。

　　老趙的鞋走到破底，便和老劉交換鞋，意外發現老劉鞋底藏了四百五十元，便跟老劉商量借用這錢，好雇車盡快送他回家。當他和一個師傅講好車資，然後到路邊的飯館吃飽飯後，才知道遇上了黑店，老闆說他吃的是一條四百塊的娃娃魚，還有山雞要兩百塊，對方一群惡霸威脅著硬是要他掏出錢來，當他無奈地動用到老劉的錢時，他滿心痛苦離開時，卻又被老闆攔下，說他的錢是假鈔。

　　後來，老趙絕望地把工頭給的假錢，在老劉身邊一張張燒掉，想是無法完成送老劉回家的心願了，他挖好兩人的坑，企圖自殺；自殺未遂，醒來後卻遇上養蜂人，養蜂人鼓勵他要堅強活下去，養蜂人的老婆也是因為工傷爆炸，半邊臉燙傷，無法面對人群，曾也想要自殺，後來全家搬離人群，到鄉下地區養蜂，讓老婆可以自在過日子。這個遭遇又燃起了老趙的信心。

養蜂人開車送老趙到鎮上，他經過一間髮廊，聽見同鄉的東北女人口音，老趙硬是跪著求她幫老劉化妝掩蓋屍斑，果然，這個東北女人情義相挺，在緊要關頭還幫他瞞騙了公安。

老趙想去捐血換東西吃，卻發現自己曾患E肝不能捐血；但又遇上要違法買血的人，在等候賣血時，遇上一個定期來賣血的撿破爛女人，兩人交談後，老趙決定不能賣血害人，但此時公安突襲，所有人都被逮捕了。正當觀眾又為老趙的坎坷要發出嘆息時，沒想到這些淪落到要賣血的可憐人被送進了一個收容所，讓他們吃飯、洗澡，還有工作人員解說要如何送他們回鄉。

老趙和這個撿破爛的女人有了一段動人的情感交流，女人說他撿破爛養大兒子，兒子現在就讀西南財經大學，但兒子卻不希望見到她。老趙對她表達好意，她拿了四百塊給老趙應急，說是等他回來還錢給她。

老趙又背著老劉回到了路上，好不容易攔下了一輛汽車，車門一開發現車上全是學生，老趙就沒上車，繼續背著老劉沿路趕路攔車。在一再攔車失望後，他不顧前面道路塌方，在所有車輛無法通過時，他還是在這些曾和他錯身而過的人面前，拖著堅定不移的腳步繼續往前走，經過剛剛載滿學生的車子時，一個學生遞了一瓶水給老趙。老趙終於在執意穿過落石區，被公安制止時，昏厥過去了。

累昏了的老趙在醫院醒來，公安告訴他，要按規定把屍體火化，公安不但出錢幫忙買了骨灰罈料理老劉的後事，還開車送老趙帶老劉回家。等他們回到老劉的重慶老家，才知因為三峽建

水庫，家已經拆遷。老劉的兒子在門板上寫著給父親新地址的留言。公安還要趕七小時的路程到宜昌，幫老趙完成任務。

整部電影的情節感人，描寫細緻，步調起伏有力，每一幕畫面的安排，都具有深刻的意涵，很能打動人心。

三、善惡的人性對比

劇中製造假車禍的歹徒，帶著先進的金屬探測器，原要收刮所有乘客的財物，卻感動於老趙的俠義，放棄作惡的行為；但那些原本連話都不敢吭一聲的乘客，不但沒有感激贏得劫匪敬重的老趙救了全車人的財物，還此起彼落強烈表達：不與屍體同車，會得傳染病！集體昧著良知，硬是把他倆趕下了車。這些人欺善怕惡的自私人性，對比著原是作惡多端的壞人，就更顯得墮落而可悲。

被趕下車的老趙把屍體放在路邊，突發奇想，假裝給屍體做人工呼吸，希望能引起路過車輛的停車幫助。導演將鏡頭掃過數輛飛快駛過的汽車車輪，快速傳遞著「無情」的訊息，最後，鏡頭焦距在一個農民的小四輪，只有底層的辛苦人願意停下車，伸出援手。

這樣的善惡對比還表現在另一個橋段的安排。一輛轎車拋錨在路邊，老趙去跟正在想辦法修車的車主商量，他幫車主推車，推動了就讓他搭便車，車主一口答應，但引擎發動後，車子就急駛而去。這種不守信諾的行為，強烈對比著老趙只因為好友一句簡單的承諾，就「起而行」，不願好友變成「異鄉孤魂」，為著

中國人「落葉歸根，入土為安」的傳統觀念，展開要將好友從深圳克服萬難送回重慶的安葬之旅。

四、關注邊緣弱勢底層的百姓

在中國大陸因為市場的票房考量，以描寫農民工為主的電影並不多，導演張楊有勇氣拍攝《落葉歸根》，實在值得讚許，因為這部影片讓我們見到了需要關注的邊緣底層的百姓。

趙本山所飾演的老趙，善良樸實的純潔形象與正面積極的態度，正是廣大而多數底層貧苦農民工的代表。劇中的老趙以及他所遇到的弱勢族群們所面臨的生活困境，在廣義與狹義上都提示了那些生活在社會底層和邊緣的弱勢群體——農民工、小偷、劫匪、流氓、城市貧苦者……等，他們所需要的社會關注與救助。

影片中老劉的一條命只值五千塊？更可悲的是，五千塊居然全是假鈔，原來民工一文不值？事情就這麼算了嗎？現實黑暗，誰能替他伸張正義？撿破爛的單親媽媽因為要供養兒子讀大學，三個月定期去黑市市場賣血，這樣辛苦的可憐女人，難道得不到社會急難的救助或輔導就業？救難收容所裡那些離鄉背景討生活的人，都是因為甚麼原因流落街頭或被利用而違法犯罪？

導演特別安排在收容所的康樂活動中，老趙和撿破爛的女人一起演出了逗趣的雙簧，最後還演唱了一首潘美辰的歌：「我想要有個家，一個不需要華麗的地方。在我疲倦的時候，我會想到它。我想要有個家，一個不需要多大的地方。在我受驚嚇的時

候，我才不會害怕。誰不會想要家，可是就有人沒有它，臉上流著眼淚，只能自己輕輕擦。我好羨慕他，受傷後可以回家，而我只能孤單的尋找我的家。雖然我不曾有溫暖的家，但是我一樣漸漸的長大，只要心中充滿愛，就會被關懷。無法埋怨誰，一切只能靠自己……」這些想要回家的異鄉人，聽到這樣的歌詞都紛紛落下了眼淚。

影片中出場的公安都帶給人們正義的希望。年輕的公安擔心髮廊店的東北姑娘淪落為賣淫女，對她格外照顧；最後出錢出力幫助老趙完成心願的盡職公安，也讓電影畫下溫暖的句點。

電影展示了浮生百態，充滿了對中國社會底層生活的人文關懷。在現實的社會轉型期中，有多少人自以為高檔的城市人，鄙視農民工的素質低下，愚昧無知又邋遢粗魯，但影片中煥發著耀眼的光芒，卻是那些毫不起眼的社會邊緣的小人物，這樣一部有內涵的電影，充分挖掘了人們尚未泯滅的良知，把觀眾帶入深切的反思中。

五、「歸鄉路」像是人生的「勵志路」

導演利用老趙這個俠義的悲情人物送老友回家的安葬之旅，帶出人生百態與社會上形形色色的人物。老趙的這趟歸鄉路，其實也可以視為我們每個人的人生的勵志之路。

在我們的生命中，不如意事十之八九，不可能一路平順，事事如意。就像老趙沿路雖然遇到出手相助的好人，但打擊傷害他

的壞人也不少，如果他因為小偷偷走他的錢要不回來、路邊飯館惡霸的詐騙、沒有良心的老闆發放偽鈔的撫恤金……等等的欺負與欺騙而喪失對生活的信心，無法堅持下去，那麼他就不可能達成他的目標；可是，身無分文的老趙選擇樂觀地勇敢面對，在在迎接挫折與打擊，也才能讓他有機會總在絕望之時，又遇上好人拉他一把，就像養蜂人的經歷告訴老趙，也點醒觀眾：山不轉路轉，路不轉人轉，人還是可以有改變環境的能力。

正因為那樣不畏苦、不放棄希望的堅持態度，讓老趙即使在人生的路上面對惡運來襲，內心的善神與惡神在交戰時，他還是不接受地下黑市血牛不嫌他有E型肝炎照樣要買他血的建議，因為他有自己的原則和信念。

當我們的人生之路，有機會面臨那樣的艱難抉擇時，你是不是也會忠於自我的價值觀，選擇不捐血呢？

在導演真實的鏡頭下，展現了社會和人性中的陰暗面，直擊人心，讓我們認真思考我們的人生之路。

六、呼喚冷漠的人間真情

《落葉歸根》之所以貼近觀眾，賺人熱淚，是因為影片挖掘了現實中的真情，為這個越來越「自掃門前雪」的冷漠社會，帶來了一絲絲的溫暖以及無限的希望。

這部電影的確喚醒了人間的真情，在導演溫情和幽默的運鏡下，觀眾可以見出導演要感動人心的企圖。影片讓我們思考當遇

到別人需要幫助時，我們會不會是其中冷漠的旁觀者？還是會去助人一臂之力？你可以決定你要發揮道德良知當影片裡那個養蜂人、髮廊的東北姑娘，還是築路工人提供幫助老趙坐在裝滿沙石的載重車上，或者泯滅善心就像影片中坐在一輛輛疾駛而過的車上的人，對需要幫助的人視而不見。

我們雖然身處在這個現實功利又秩序紛亂的社會環境中，但是，保有人性中的善美純良是多麼重要的事，因為，我們都知道幫助別人有一種「被需要」的幸福感與自我成就。

七、省思：正面積極面對生命的考驗

從《落葉歸根》裡老趙勇敢面對生活中的打擊，卻還保有對生命的熱情，不禁讓人想起《天堂的孩子》裡的阿里。《天堂的孩子》也是一部相當具有勵志性的感人肺腑的影片。整部片從伊朗的一個孩子阿里的角度去看這個世界，導演藉著阿里和莎拉兩兄妹的孝順、善良與負責任的態度，描述了在貧窮的環境中成長的孩子，正面積極面對生命考驗的勇氣。

懂事的阿里出身於貧窮的家庭，有一天他去幫生病的媽媽買東西時，卻把妹妹補好的鞋子弄丟了。他和上早上課的妹妹商量，妹妹先穿他的鞋子去上學，放學後，他在半路等她，交換鞋子後，他再趕去上他的課。

剛開始阿里常常因為遲到被罰，後來，跑步的速度愈來愈快了。阿里對於遺失了妹妹的鞋子一直耿耿於懷，當他得知有一個

校外的跑步比賽的第三名的獎品中有一雙球鞋時，他決定去參加比賽。

比賽當天，每一個參賽的選手無不穿著名牌的運動鞋，只有阿里還是那一雙快要磨破的球鞋。比賽的過程中，阿里的腦子裡出現了這些日子以來，妹妹和他共穿一雙鞋的委屈，他奮力地往前跑，當他一路領先時，他又故意退到了第三個，可是後來又有人迎頭趕上他，他繼續往前衝，最後，居然在衝刺時，跑出了第一名的成績，領獎時他並不高興，因為他承諾妹妹要帶回一雙新的運動鞋給她。

電影的結局是父親領到了薪水，買了不少日用品和食物，當然還包括阿里之前和父親一起去當園丁，希望父親買一雙給妹妹的鞋。

老趙就像阿里一樣是負責任的人，阿里弄丟了莎拉的鞋，就要為她負責任。他想盡各種辦法要為妹妹買一雙鞋。當他陪著父親去當園丁，賺了錢後，他只請求父親買一雙鞋給妹妹；他勇敢地跟體育老師爭取讓他去參加比賽，老師以已經過了甄選時間為由拒絕阿里，但經過阿里的苦苦哀求，老師破例測試，沒想到阿里竟然跑出了最優秀的成績，阿里得以去參加比賽，而阿里去參加比賽為的正是要贏得一雙球鞋給妹妹。

而莎拉也是一個體貼懂事的妹妹，雖然她很難過她的鞋子不見了，但是，為了不讓父母擔心，她守著和哥哥的約定，和哥哥輪流穿鞋子，同心協力克服難關。為了不讓哥哥上學遲到，她專注地注意時間，盡快趕回去和哥哥換鞋。

這對兄妹也沒有因為貧窮，而失去真誠的善良。當兄妹倆在學校發現有一個女生穿著莎拉的舊鞋，就跟蹤那個女生，才發現那個女孩的父親是個盲人，家境比他們家更貧窮，於是，他們就放棄要討回鞋子的念頭。

　　這對兄妹也沒有因為貧窮，而失去純真的快樂。當莎拉發脾氣說鞋子太骯髒，阿里提議清洗鞋子，他們樂在其中一起清洗鞋子，享受吹泡泡的樂趣；阿里雖然家境貧困，卻埋頭苦讀，力爭上游，有一次考試，得到優異的成績，老師送給他一枝筆作為獎勵，當他將筆送給莎拉時，兄妹倆頓時流露滿足和分享的笑容，這是生長於富裕家庭的孩子，所無法領略的快樂。從這裡可看出其實快樂可以很簡單，只要能知足就是幸福。

　　他們家雖然貧窮，卻是個知足而幸福的家庭。阿里的母親雖然生病了，卻仍然願意幫助一樣生病的鄰居清洗毯子，並且與他們分享食物，這種愛的表現是值得我們學習的地方。

　　懂事的阿里在週末陪著父親到每一家豪宅按電鈴，希望爭取打工的機會。父親應對的笨拙，更加襯托出阿里的成熟，這絕對是在困頓的環境中慢慢培養而來的性格，那些在富裕家庭成長的孩子所無法擁有的。

　　這部影片和《落葉歸根》一樣都在悲苦的氛圍中帶給人們無窮的正面希望。

第三節 《天下無賊》：呼喚人性的真情至性

　　《天下無賊》是中國新時期文學的重要作家──趙本夫的短篇小說，在2004年10月，由人民文學出版社出版同名小說集。而導演馮小剛就是依據小說改編拍成2005年的同名賀歲片，影片於2004年歲末上映。本片不但獲得極佳的票房，還獲得第四十二屆（2005年）台灣電影金馬獎「最佳改編劇本」；台灣演員劉若英也獲得第二十八屆（2006年）中國百花獎、第十屆（2005年）香港電影金紫荊獎以及第五屆（2005年）中國華語電影傳媒大獎的「最佳女主角獎」。因為電影的賣座，更是讓原作者趙本夫的聲名遠播。

　　趙本夫，1947年生，江蘇省豐縣人。從1981年發表短篇小說〈賣驢〉，並且獲得全國優秀短篇小說獎以來，便已是知名作家，他的許多作品多次獲獎，並被翻譯成英、俄、日、挪威、泰等多種文字介紹到國外，現為江蘇省作家協會專職副主席、中國作家協會全國委員會委員以及《鍾山》雜誌社主編。他所出版的中短篇小說有《絕唱》、《天下無賊》、《鞋匠與市長》和《即將消失的村莊》，長篇小說《刀客與女人》、《黑螞蟻藍眼睛》、《天地月亮地》和《無土時代》，還有四卷本的《趙本夫文集》。特別值得一提的是，趙本夫在2008年1月所出版的《無土時代》，書名除了和《天下無賊》一樣都有個「無」字以外，兩部作品的主題意義都在以博大的人性關懷提出反思。小說描寫了

與城市格格不入的三個人，雖然生活在城裡，卻懷念著鄉下純樸簡單的生活。情感扭曲、精神分裂的他們努力和城市的現代化進程對抗，小說還對生態失衡與土地流失的議題提出了疑問。

廣西人民出版社推出的插圖本《天下無賊》封面上的「最具人類善意」六個字最能概括本篇小說的主題。趙本夫在2004年12月15日接受《中華讀書報》訪問時，說起他現實生活中遭遇過賊的經驗，以及對於這個群體的關注：

> 賊就在我們生活中間，就在我們的身邊，每個人關於賊都談論過的，沒有親自見過也聽說過，賊的形象有各種面容，包括報紙的報導，我們對各種賊也並不陌生，遇過賊啊，我還抓過賊，不過沒抓著。70年代的時候，當時縣城裡防地震，在外面搭了一個棚子住。半夜裡我夫人聽到有動靜，就踹我。我睜開眼睛，賊就在我腦袋旁搜東西，我說「幹嘛！」賊嚇得比我還厲害，拔腿就跑。我拉開帳篷就去追，也沒追上。後來我去監獄看過犯人，也收到過他們的信，還有的是想買我的書。我認為看待犯人不僅從法律意義上看，他的犯罪行為法律已經給予懲罰了；他也是一個活生生的人。邪惡的人有善良的一面，善良的人也會有邪惡的一面。有時一瞬間可能會改變人的一生，作家應該從深層次、多角度地理解一個人。[6]

6　http://www.gmw.cn/01ds/2004-12/15/content_149989.htm。

一、理想主義的寫作

趙本夫曾說過：「我的作品中，很多是帶有理想主義的色彩，《天下無賊》也不例外。它跟現實生活反差非常大，本身就寄託了一種理想。我對文學作品的理解，本質都是理想主義，不論是批判還是讚美。」[7] 趙本夫在他的小說裡寄託了他的理想願望，在不圓滿的生活中，藉由文學作品努力提供給人們一種希望，去追求完滿。也因此他設計的傻根，這樣一個鄉下人，輾轉到新疆的工地工作，沒有受到城市生活的汙染，因此，他沒心眼的荒誕的傻氣就很能被接受了，也正可見作家命名的深意。

趙本夫在接受《中華讀書報》記者張戈的採訪時表示：「說天下無賊就真的天下沒有賊了麼？不可能的。誰信了誰就是『傻根』！我寫《天下無賊》並不是說天下真的無賊了，正是因為我太知道天下有賊了，這是一種呼喚，是對善、對美的呼喚。」小說企圖要滿足我們對理想的烏托邦生活的想望與追求。[8]

除了傻根，小說裡的王薄和王麗也是作者刻意經營具有理想主義色彩的人物，否則不會安排他們劫富濟貧；否則也不會讓他們那麼容易為質樸的傻根相信「天下無賊」而感動，作家刻意安排他倆身上有著善良的因子。趙本夫曾表示：對這種因為偶然因素或者因為生活所迫而犯了法的人，不能夠簡單地與慣偷慣犯一概而論。有些罪行可能是合情合理的但不合法，但社會必須用法

[7] http://www.gmw.cn/01ds/2004-12/15/content_149989.htm。

[8] http://www.gmw.cn/01ds/2004-12/15/content_149989.htm。

律來維持秩序，所以對這種犯罪也必須懲處。好人也有邪惡的一面，壞人也有善良的一面。我很想把複雜的人性表現出來。[9]小說所表現的理想主義，讓我們對人會有更深層的思考和理解，對待善惡是否應該要有更立體的看法？世上是否真沒有十惡不赦的人？

二、小說與電影的差異

趙本夫的小說原著很有古典武俠小說裡的俠義，小說講述的是這樣一個故事：農村青年傻根，在新疆油田的建築工地辛勤工作了五年，攢下了六萬多塊的積蓄，他決定返鄉娶老婆，陪同他到車站的民工建議傻根把錢寄回去，傻根不願意花那冤枉錢，因為幾百塊的匯費就可以買一頭牛。傻根在火車站大聲說，他的錢不是偷的、撿的，是在大沙漠工作了五年的工錢！傻根放開嗓門對著等車的人喊著：你們誰是劫賊？站出來讓我瞧瞧？車站裡的人面面相覷，沒人理他。傻根認為「天下無賊」的想法，被一對鴛鴦賊聽到了──王薄和王麗，他們是為了旅遊而做賊，並不是為了致富，一年作兩三次案，只偷那些貪官污吏、港商大款們的錢，有時還會用偷來的錢做善事，比如捐給希望工程。傻根的單純傻氣，讓王麗想起她弟弟，於是，這兩個賊為了完成天真的傻根「天下無賊」的夢想，展開一路上暗中為他排除萬難，護送他身懷六萬塊返鄉的艱辛之路。

[9]　《北京娛樂信報》：〈《天下無賊》：一個美麗的夢　本沒讓「劉德華」死〉，
2004年11月7日。

王麗先是制止傻根讓座給一個偽裝瘸腿老人的扒手，並把老人趕走，此時王麗被坐在傻根旁邊的刀疤臉瘦子踩了一腳，刀疤臉瘦子懷疑王麗要下手，故意從中作梗。王薄發現刀疤臉瘦子的注意力也在傻根放六萬塊的帆布包上，他決定要成全王麗一起幫助傻根。

　　接著的三天三夜，王薄和王麗輪流睡覺，不管傻根要去上廁所或買東西，他們總有一人跟著他。後來，傻根下車買燒雞，錢被人偷走後，王麗立刻又悄悄把它偷回來，放回傻根的帆布包裡。他們從北京火車站買了三張票，要送傻根回家。上了火車正在找鋪位，一個小偷，手才伸向傻根的帆布包，就被王薄一把捉住，王薄沒有聲張，只用力捏捏小偷的手腕，小偷就趕緊溜了。

　　後來，他們又遇到了刀疤臉瘦子，王麗直覺認為刀疤臉瘦子是公安，她要自己送傻根回去，讓王薄先走。刀疤臉瘦子的確是公安，還是個偵查英雄，碰上傻根他想順便保護他，卻沒想到遇上王薄和王麗這一對賊也在保護傻根，他想成全他們完成傻根的夢。火車才緩緩停下，王薄就跳下車了。但在此時，王麗對面上鋪的一個男子就在列車即將靠站的瞬間，突然撲到傻根鋪上，抓起他的帆布包就要跑。傻根還在沉睡，而王麗和那男子有了搏鬥，這時刀疤臉瘦子過來正要扭住那男子，突然又衝出兩個歹徒，那男子看無法掙扎，就把帆布包扔給同夥，同夥快速地衝下了車。但已在車站的王薄為奪回傻根的錢，在肚子上挨了盜賊一刀。刀疤臉瘦子亮出了真實身份，把歹徒交給幾個隨後追來的公安。刀疤臉瘦子要和王麗一起送王薄去醫院前，王麗從王薄懷裡拿

凝視心靈——文學電影與人生

過帆布包，看看幾捆錢還在，把帆布包交給公安，並交代：「這錢是16號臥鋪那個小夥子的，他吃了安眠藥還在睡覺。等他醒來，請你們把錢還給他……還有，別告訴他剛才發生的事，好嗎？」

　　不到一萬字的小說，相較於電影高潮起伏的情節舖陳，小說是較為平實的，不過這種平實在現實社會裡可能說服力是不夠的。因此我們可以肯定電影得到台灣金馬獎的「最佳改編劇本」實在是實至名歸的。

　　電影和小說最大的差異在於：

一、小說裡的王薄和王麗是劫富濟貧愛旅遊的一對；但電影裡強調表現的是王薄的無所不偷。

二、電影裡的王麗想要保護傻根的動機在於傻根之前幫助過她，他倆先前是認識的。

三、電影裡的王麗懷孕了，她想為孩子積點德；小說卻沒有這樣的安排。

四、電影裡反扒大隊的警察原本就在追捕有案在身的王薄和王麗，並不是小說裡的刀疤臉瘦子是正巧碰上的。

五、電影裡有另一組竊賊，總共四個人，人物形象豐滿，輪流和王薄交手，這是小說裡所沒有的。

六、電影裡王薄為了保全傻根的錢而死，而他的死也換得了王麗的自由；小說裡的王薄只是肚子挨了一刀。

　　也正因為電影的藝術效果考量，而有以上六點不同於小說的改動，因此，導演除了要安排增加很多有關聯性的情節發展的鋪墊外，還要將車廂裡臥虎藏龍的衝突表現得更有邏輯性。於是，

我們見到了老謀深算的正邪兩方精彩絕倫的演出，過程驚險刺激，不到最後一刻想像不到結局的劇情。

三、電影優於小說的特色

電影優於小說至少有以下三點特色：

（一）複雜的結構安排

小說的結構比較單純，但電影的結構較為複雜，也必然較有看頭，能滿足觀眾的重口味。電影情節以傻根為中心，而朝著四個方向開展：一是，一心一意要守護傻根的王麗；二是，先是和王麗起內鬨，之後卻被化育了的王薄；三是，以胡黎為首的共四個扒手；四是，主持正義法治的追捕員警。這四方人馬各自從其立場與經驗，以陰險的手段，展開一連串的心理糾葛與明爭暗鬥。這期間各方在火車車廂裡的較勁，難分高下，相當有趣味。重點是不到最後結局，還不知傻根的六萬錢怎麼會變成了冥紙？原來反扒大隊的員警技高一籌，早就在神不知鬼不覺中調包了。這是電影成功之處。

（二）電影具有教化意義

每個人都可發善心，就如反扒隊長在被王薄和王麗保護傻根的反常行為感動後，跟同事表示，如果他們倆不是有案在身，他

還真想放過他們。最後，他把王薄死前準備要發給王麗，約定老地方見的簡訊發了出去，他就決定放過王麗了。導演在結局，利用王薄的死，呈現了懲惡揚善的因果報應，這是一種傳統的意識形態的交代。

（三）有前後呼應的伏筆安排

王薄對於王麗拜佛一事，相當不以為然，他對王麗說：「拜佛還不如拜我，我就是佛。妳是一母狼，我就是一公狼。這案是翻不了了，妳要重新做人，下輩子都別想！」後來，我們見到導演安排了準備離開高原的傻根，在夜半跑到荒野上，大聲招喚狼群，跟牠們道別：「每年過年村裡人都回去了，只有你們在陪著俺看守工地。我這次回去就看不見你們了。」他對牠們大叫：「散了吧！」這兩段安排乍看下有點突兀，可是後來連貫起來，便覺出導演的用心，正是呼應了之前王薄對王麗的母狼公狼的說法，而傻根要狼群散了，也照應了王薄和王麗最後選擇不再結夥偷拐騙。

四、發掘善良的人性光輝

電影開始於鴛鴦大盜王薄和王麗以仙人跳的方式，跟劉總裁敲詐了一部寶馬車前往青康藏高原，王麗因為發現自己懷孕，而起了金盆洗手的念頭，堅持到廟裡虔誠拜佛，她想認認真真燒一炷香。接著，她隱瞞真相而與王薄反目拆夥。當她孤身流落在廣大

的荒漠時，正好遇上蓋廟的小師傅——傻根——對她伸出援手，載了他一程，還送給她一個降魔杵項鍊。兩人有了以下的對話：

> 「妳有煩惱嗎？」傻根問她，「聽寺裡的喇嘛說，有煩惱
> 就是心魔在作怪，這降魔杵能戰勝心魔，斷除煩惱，心裡
> 自在。妳信邪嗎？」
> 「我信。」
> 「那就戴上吧」
> 「你有煩惱嗎？」王麗反問他。
> 「沒有，我就不信邪。」

不信邪的傻根在高原工作了五年，賺了六萬塊，他準備回家娶妻。國家規定六萬塊寄回去的郵費是六百塊，他認為太浪費錢，六百塊在他們家鄉可以買一頭驢了。於是，他決定帶著錢搭車返鄉，對於送行的同鄉人再三叮嚀要小心防賊，他卻在車站大庭廣眾大聲問：「這六萬塊是俺光明正大賺回來的，有誰敢偷？喂！你們誰是賊啊？」此時，王薄還是在車站找到了王麗，說是要和她形影不離，正好遇上也要搭火車返鄉的傻根。

在火車上，王麗勸傻根要懂得防人，傻根卻怪他們怎麼把人想得那麼壞。傻根對他們說了一段喚起他們本真的話：

> 我的家住在大山裡，在我們村，有人在大山上看見牛
> 糞，沒帶糞筐，就撿了個石頭片，圍著牛糞畫了一個圈，

過幾天上山撿，那牛糞還在，大家看見那個圈，就知道那牛糞有主；我在高原上工作，逢年過節，都是我一個人在那看工地，沒人跟我說話，我跟狼說話，我不怕狼，狼也沒有傷害過我，我走出高原，這麼多人在一起，和我說話，我就不信，狼都沒有傷過我，人會害我？人怎麼會比狼還壞啊！

傻根說甚麼就是相信天下無賊，這讓王麗更堅持想要保護他身上的六萬塊，努力不讓傻根發現人心的險惡，她見招拆招，再三阻止王薄向傻根下手。

傻根去洗手間時，一個四眼仔，一個中年胖子，故意潑了傻根一身開水，藉機劫財。王薄為了保住傻根這頭肥羊，出手快準狠，第一次交手就獲勝。回到座位上，王麗替傻根塗藥，還一邊吐氣幫傻根輕輕吹著傷口。在這裡我們見到一個懷孕的女人的母性的流露。

王薄聲淚俱下演了一齣戲，騙傻根說王麗患絕症，但他卻沒錢給她治病，傻根硬是塞給了王薄五千塊。王薄對王麗推說是傻根硬要給他的，當王麗把錢還給傻根，見到傻根真以為她得了絕症而哭，這讓王麗更加受到他真情的感召。

影片中另一條線的衝突在於火車上還有另一組以「胡黎」（人稱黎叔）為領頭的技巧高超的賊，這個名字對比於「傻根」真是諷刺。他們也蠢蠢欲動覬覦著傻根布包裡的六萬塊。王薄一邊警告黎叔，傻根是他的肥羊，一邊也騙取傻根的信賴。當黎叔

他們偷走傻根的六萬塊，而王薄又把錢偷了回來，放進了王麗的背包，然後說服王麗下車後，王麗才發現六萬塊在她身上，王麗決定把錢送回去給傻根，然後領錢還給王薄，她不惜和王薄再度翻臉，這時她才逼不得已說出她懷孕的消息。此時王薄的心情是複雜無比的，他要當父親了，可是王麗卻隱瞞不說，因為她覺得他們都沒有資格當父母。善惡一念間，在王薄骨子裡消失已久的「善」的神經突然間被觸動了，他曾對王麗說，賊就是賊「這輩子翻不了案，下輩子也別想。」但此刻他受到了王麗的感化，他要為他的孩子圓王麗的夢，用他畢生的「技藝」，一起保護傻根。所以，他在火車發動後，也跟著上車，還發了一個溫暖的簡訊給王麗：「有我在，你放心。」

王薄和王麗這樣的轉變，比起小說是合理而豐滿許多的，在現實生活中，我們要為了一個人的一句話馬上由惡轉善，實在不容易，通常應該是通過一個事件，而且這個事件攸關到自己，這樣比較容易說服自己在短時間內做出改變。王麗和王薄的良性戰勝了心魔，這可能還有一個很重要的原因在於中國人講究的因果輪迴，所以，當他們有了小孩，便會擔心自己過去所犯的罪孽會報應在孩子身上。於是這兩個賊的人性光輝面，就被傻根給發掘了出來，他們從傻根身上希望得到救贖。

王麗知道懷孕後，去虔誠拜佛，意味著她想要洗滌過去的罪惡；在火車上，傻根要王麗戴上降魔杵項鍊，這個項鍊似乎代表著一個象徵的意義：戴上了降魔杵就可以去除心中的雜念，開始做一個好人。

王薄轉性後，開始和黎叔一幫人交手，在火車頂上比勇氣的一幕是相當精彩的，火車經過山洞時，王薄的假髮掉了，過了黑暗的山洞迎接的就是光明，接著他以真面目見人，像是脫掉過去的假面具，洗心革面，重新做人。這也呼應最後他為了保護傻根，即使喪身也在所不惜。

五、給人希望的大同世界

不管是小說還是電影裡的傻根都給人一個理想的「大同世界」的概念形象。從搭上火車起，他先是要讓座給老人、車廂失火他主動幫忙滅火，到車上有人急需輸血，他立刻跑去捐血。傻根這種種關懷他人的行動都展現著一個大同世界的希望。夜不閉戶，路不拾遺的大同世界，似乎正是適合傻根這樣敦厚老實的人的生存空間，也正因為傻根這樣的性格，連賊都被他化育了。

原本就反對王麗收手的王薄說：「我得給他上一課。這小子目中無賊，氣死我了。」在王薄還不知道王麗懷孕時，王麗試圖說服王薄一起幫助傻根：「你偷了他的錢，就等於殺了他這個人啊！」她又說：「我們走了這麼遠的路，我們就唯一碰到傻根這個人是對人沒有設防，沒有戒心的。」王薄反駁說：「那必須要給他上一課啊！他憑甚麼不設防，他憑甚麼不能受到傷害，憑甚麼？就因為他單純啊！他傻啊！妳為什麼要讓他傻到底，生活要求他必須要聰明起來。做一個人妳不讓他知道生活的真相，那就是欺騙。甚麼叫欺騙，欺騙就是大惡。」當然王薄是在為自己

貪圖財物找藉口，不過他的說法也不無道理！但是，王薄後來還是找到人性的回歸。這個對任何人事都不設防的傻根，最後在王薄、王麗和公安的保護，在完全不知外在環境險惡的情況下，還是以為處於天下無賊的大同世界。當然，天下是絕對不可能無賊的，但這部作品卻帶給了「人生是美好」的希望。

和《天下無賊》一樣，描寫二次世界大戰猶太人集中營的故事的《美麗人生》也是，主角同樣都在竭盡全力維護一個脆弱而虛假的謊言。

《美麗人生》的義大利語：La vita è bella，正是「人生是美好」的意思。劇情大要是：基多到多斯坎小鎮追求他的理想，並和當地的小學老師結婚生子，還經營一間夢寐以求的書店。後來，一家人失散被關入納粹集中營，妻子被關在一處，基多和兒子關在一起。在殘酷無比的集中營裡，基多為了掩蓋其中邪惡的真相，讓年僅五歲的兒子仍保有童年的純真快樂，他以玩遊戲的方式，利用自己豐富的想像力，告訴兒子他們正在參加一個比賽，最後的勝利者會贏到一輛坦克車。在德軍投降的前一晚，基多再度編遊戲安排兒子躲到箱子裡等候美軍的到來；但是，基多在尋找妻子時卻被德軍發現了，最後是死在納粹守衛的亂槍之下。隔天，兒子在美軍抵達後，按照和父親的約定從箱子爬出來，當他見到美軍的坦克車時，真以為他贏得了遊戲，最後他也和母親重逢了。

這部電影講的也是正邪對立，寄託了一種非戰的「大同世界」。

六、省思

這部電影提供我們以下三點省思：

一、傻根所舉的「狼」的例子，正好呼應洪蘭教授在〈一生受用
　　不盡的經驗〉舉到她美國人的妹婿，高中畢業到阿拉斯加
　　伐木存錢準備要環遊世界所遇到的經歷。他在阿拉斯加打
　　工時，和一個朋友聽到狼的嗥叫聲，他們四處搜尋，結果發
　　現一隻母狼的腳被捕獸器夾住了，朋友認出那個捕獸器是一
　　名老工人的，他業餘捕獸，賣毛皮補貼家用，但這名老工人
　　因心臟病發已經被直升機送到醫院去急救了。他們想放走母
　　狼，但是母狼不知他們的心意，當他們靠近時，母狼很兇狠
　　地瞪著他們，他們發現母狼的乳頭在滴乳，表示附近一定有
　　小狼，果然他們費力找到了四隻小狼，並把他們抱來母狼處
　　吃奶。他們把自己的食物分給母狼吃，讓牠可以繼續哺乳，
　　晚上他們還在母狼附近露營，保護狼一家人。他慢慢取得母
　　狼的信賴，一直到他們可以靠近母狼把獸夾鬆開，母狼重獲
　　自由後，舐了他的手，讓他替牠的腳上藥。他永遠記得當母
　　狼帶著小狼離開時，還頻頻回頭像在感謝、道別。這個經驗
　　讓他覺得：如果人類可以讓兇猛的野狼來舐他的手，成為朋
　　友，難道人類不能讓另一個人放下武器成為朋友嗎？往後在
　　職場上他都是先對別人表示誠意，常常幫助別人，不計較小
　　事，樂善好施。於是在公司如魚得水，平步青雲地往上爬。
　　這樣的經驗是很值得我們思考和學習的。

二、王薄勒索到劉總裁的寶馬車後，經過警衛亭，警衛問都不問就跟他們行禮，讓他們通行，王薄又倒車回頭教訓警衛：「開好車你就不問，開好車就一定是好人嗎？」這句話也很有意思，的確，在現今有錢能使鬼推磨的時代，很多人都從外在表像去評斷人，這是很可議的。就像壞人也不絕對一定是壞，電影裡的黎叔在王薄生死交關的時刻，還是救了他一命，表現了盜亦有道的一面。

三、佛家說：「放下屠刀，立地成佛。」只要心念一轉，開始行善，從生活中的小事做起，就可以拋卻過去的罪惡，慢慢開始成為一個好人，找到屬於自己心靈的平靜。

第四節　《巴爾扎克與小裁縫》：文學的力量

　　戴思杰，1954年出生於中國四川成都，1971至1974年，被下放到四川接受「再教育」；1976年，毛澤東逝世後，他進入南開大學研讀藝術史，又轉至電影學校學習拍電影。直到1983年，他因為所拍攝的影片得獎，爭取到法國深造的機會。1984年，輾轉進入法蘭西藝術學院。1985年，他以學生身分所拍攝的短片《高山廟》，榮獲「威尼斯影展青年導演短片大獎」；後又於1989年，以《中國，我的苦痛》榮獲「尚維果獎」。

　　2000年，他直接用法文寫作的自傳式小說——《巴爾札克與小裁縫》，才出版便造成轟動，登上法國暢銷排行榜。成為2000

年冬季最暢銷小說，單是在法國就有二十五萬本的銷售量，贏得法國最著名的讀書節目主持人畢佛的極力讚賞，並榮獲2002年美國金球獎最佳外語片獎提名與第五十五屆戛納電影節開幕電影，並參與「香港第二十五屆法國電影節」和「康城影展」。戴思杰的這部處女作已有三十種語言譯本。

「我下過鄉，那是1971年，我被下放到四川雅安地區的一個非常偏僻的小山村裡。同去的一個知青帶了一只小鬧鐘，後來這鬧鐘被村裡人視為稀奇古怪。還有一個知青帶了一箱子書，其中有巴爾札克的小說。他們通過這些書與村子裡的一個姑娘結下了友誼，以至於後來一個知青愛上了這個姑娘，而另一個知青則暗戀著這個姑娘。《巴爾札克和小裁縫》原小說就是根據這個真實的故事改編的。」[10] 2001年，他親自執導將《巴爾札克與小裁縫》拍成電影，並入圍金球獎最佳外語片及坎城影展「另一種注目」單元。他曾先後執導三部法國影片──《牛棚》、《吞月亮的人》和《第十一子》，本片是戴思杰獨立執導的第四部電影。

一、「巴爾札克」與「小裁縫」

《巴爾札克與小裁縫》單看這樣的中文小說書名，就有相當大的疑問？究竟法國的大文豪巴爾札克和小裁縫有著什麼樣的關聯？

[10] http://balzac.kingnet.com.tw/02.htm。

首先，先來介紹巴爾札克。

1799年出生的奧諾雷・德・巴爾札克（Honoré de Balzac）不但是法國最偉大的作家之一，而且也在世界文學史中占著崇高的地位。

巴爾札克在就讀法律系時，還去旁聽文學，所以，他也獲得了文學學士學位。二十歲那年，決定從事文學創作。1829年，第一部長篇小說《舒昂黨人》發表，引起廣大讀者的關注，之後的《婚姻生理學》，讓巴爾札克聲名大噪。

巴爾札克的創作力十分旺盛，其動力一方面來自於需要還債的經濟壓力，另一方面當然是他對寫作的激情，據說他寫《高老頭》只花了三天三夜，所以，他一年可以完成四、五部小說。從1829到1848年，這二十年間，他共創作了九十餘部小說。1841年，他將他的系列著作定名為《人間喜劇》。

接著來看看這部作品裡的小裁縫是怎麼樣和巴爾札克連上了關係。

作品講述著這樣一個故事：70年代的中國文革時期，十九歲的知識青年羅明和馬劍鈴上山下鄉來到四川偏遠的鳳凰山，接受貧下中農再教育。他們遇到了一個美麗的女孩，因為跟著爺爺作裁縫，所以，大家都叫她「小裁縫」，可是在羅明和馬劍鈴眼中，她卻是個沒有文化的女孩，於是，他們從另一個叫四眼的知青那裡偷來了一箱禁書——歐洲文學大師的作品，他們要用那些書改變小裁縫，讓她不會再是一個無知的女孩。他們輪流給小裁縫唸書，也教她識字，閱讀成了他們三人的精神寄託。最愛巴爾

札克的小裁縫讓他們開啟了她心靈的曙光；而開朗活潑的小裁縫則是在他們艱難的生活中，帶給他們愛情的滋潤。這兩個知青都愛上了小裁縫。而小裁縫也和積極主動的羅明陷入愛河，也偷嘗了情慾的禁果。小裁縫懷孕了，但是，不知情的羅明卻在此時要回家探望生病的父親；含蓄深情馬劍鈴為了解決小裁縫未婚懷孕的麻煩，他以一本禁書和他最愛的小提琴作為交換，央求父親的醫師朋友為小裁縫進行人工流產手術。但羅明回來後，小裁縫卻決定要走了，小裁縫從巴爾札克的世界中，打開了視野，激勵了她開始思考，最後，剪掉長髮的她毅然選擇離開鳳凰山，改變自己的命運，去見識大城市。

電影和小說不同，最後還加入了二十七年後，長江三峽大壩即將築堤，大水就要淹沒鳳凰山。到法國十五年已經成為國際聞名提琴手的馬劍鈴，重回鳳凰山，雖然沒找到小裁縫，但他拍了一段紀錄片，飛到上海，和已經結婚生子，成為口腔權威的羅明教授舉杯敘舊，一起追憶1971到1974在鳳凰山的青春。

二、原始與文明相互撞擊的「再教育」

小說裡的羅明和馬劍鈴在老家成都時是鄰居，從小就是好朋友，他們的父親都是醫生，羅明的父親是牙醫，曾經幫毛主席和蔣介石看過牙齒，還公開談論這件事；馬劍鈴的父親則是一名肺科醫生，母親是寄生蟲病的專家，兩個人都被冠上了「臭學術權威」之名而被批鬥。因為他倆的父母都被打成黑五類，所以才

被下放到閉塞的鳳凰山。他們在這裡見識了和過去截然不同的生活。這正是毛澤東「再改造」的目的，就是要知識份子放下過去所學的知識的束縛，然後，必須接受貧下中農的「再教育」，所謂「再教育」，就是對這些所謂的「黑五類」（文革時對政治身份為地主、富農、反革命份子、壞份子和右派等人的統稱）進行艱苦的體力勞動和思想改造。

山區的人民，是純樸而原始的，也就是沒有文化的，原本他們是要改造這兩個代表文明的知青的，但沒料到其實從另一個角度來說，這兩個知青也同時在對山裡的人進行「再教育」。山區裡的人見識少，幾乎都不識字，隊長看到一本書，還把書拿反了，當隊長要求羅明念一段菜譜裡的文字時，全村的人都聽得出神入化；村民還錯把馬劍鈴的小提琴當成是小孩的玩具，隊長說不是生產工具，就要燒掉它。羅明為了搶救小提琴，便要馬劍鈴拉奏莫札特的鳴奏曲。隊長問莫札特是誰？鳴奏曲又是什麼？情急之下的羅明便隨口說：是莫札特寫給毛主席的音樂，曲名叫做「莫札特想念毛主席」，隊長高興得附議說是：「莫札特永遠想念毛主席」。在這個只准讚揚毛主席和無產階級的時代，代表著文明的文化是罪惡的，這兩個文明人只能隨著當前的社會體系，用他們的智慧，找出一套得以生存的模式，幫助他們活下去。

除了馬劍鈴的小提琴，還有羅明形狀像一隻公雞的鬧鐘，也為從來沒有見過鬧鐘的村裡人的作息帶來改變。

小說裡還描述村長特別對這隻公雞動個不停的鬧鐘，感到相當著迷，因此常要求羅明和馬劍鈴到附近的一個村寨看電影公演，回來再把電影的內容講給村民聽，其實村長的另一個目的是想獨自擁有那個公雞鬧鐘幾天。

　　小裁縫是有名的老裁縫之女，他們就住在電影公演的村寨中。羅明和馬劍鈴因此認識了小裁縫。當時想做衣服的人，都會先去買布，再到老裁縫家去商量衣服要做甚麼樣式，價錢要怎麼算，以及排定老裁縫到他們村寨的時間。約定時間一到，大家還會恭恭敬敬迎接老裁縫和他的縫紉機，老裁縫每到一個地方，各家都會競相邀請老裁縫到他家過夜。因為老裁縫在這個原始山裡的「稀有」，所以大家都對他格外尊重。

　　在電影裡羅明和馬劍鈴被小裁縫原始的天真氣息給深深吸引；而小裁縫則是對於他們來自外面的文明世界羨慕不已，小裁縫對他們說：「你們城裡人好安逸，什麼大大小小的事都曉得，我每天早上到山上砍柴，就會看見好多飛機飛過，我就在想，山外頭是個什麼樣的世界。」她自認為山裡人文化水平不高，她又問羅明：「你爹給省長掏過牙蟲？」小裁縫感到不可思議。羅明認為小裁縫說話太土。原來，小裁縫的母親是城裡唯一的小學老師，母親死了，小裁縫就沒有機會學認字了。於是，羅明和馬劍鈴想要徹底改變小裁縫，讓他不再是愚昧無知的小裁縫。

　　在小說裡，四眼是羅明和馬劍鈴的朋友，他是下放到附近另一個村寨的知青。大家都在傳四眼有一只皮箱，他們倆懷疑皮箱

裡裝的是書，於是，向四眼百般要求要借書來看。因為藏有禁書可是天大的罪名，四眼矢口否認。直到有一天，當他倆幫四眼完成了田裡的工作，四眼便拿了一本巴爾札克的書《于絮爾‧彌羅埃》借給他們。之後，他倆拿走了四眼所有的書，當他們見到一堆書展開在眼前時，他們激動地話：「我恨那些不准咱們讀書的人。」這一段取得書的情節和電影裡處理得不一樣。電影裡是小裁縫提議要去偷四眼的書的，於是小裁縫在四眼可以回到城裡工作要離開之前，故意安排了村裡的姑娘表演歡送活動，以調虎離山之計讓羅明和馬劍鈴得以去偷到書。

四眼皮箱裡的書，是文明的象徵，有巴爾札克、雨果、大仲馬、斯湯達爾、福樓拜和羅曼羅蘭，在文革時代這些作品，全被列為禁書。但這兩個要接受再教育的知青卻成了運送現代文明進入山裡的傳遞者，山裡的人都被他們的「文明」或多或少改變了；而他們兩人雖然感受著不同於自己世界的種種荒謬，卻也有所收穫，就像羅明得了瘧疾，村裡人用土法刮痧為他治療，居然還真痊癒了。

他們的生活就在下田、挑糞、讀書、說書、看電影和說電影中渡過。以說電影來說，這兩個善於說故事的知青進城看完朝鮮片《賣花姑娘》，回來跟大家講到平壤下著最大的一場雪，他們用穀糠製雪，讀過書的知識份子特別會製造情境講故事，講得大家都能感同身受；之後，城裡還是繼續放映《賣花姑娘》，他們又擔心一直看的是舊片，隊長會不讓他們再到城裡看電影，於是回去就把讀過的巴爾札克的《于絮爾‧彌羅埃》當成他們所看的

電影新片跟大家講故事。《于絮爾‧彌羅埃》講的是金錢至上，支配一切的衝突故事。告老還鄉的有錢名醫，領養了一個叫于絮爾的女孩，陪伴他孤獨的老年生活。但是，名醫那些貪婪無恥的親戚們，不擇手段爭奪遺產，幾乎把天真而無辜的于絮爾逼上絕路。他倆說著故事，還帶領著村民一起高呼「巴爾札克」和「于絮爾‧彌羅埃」，讓大家感覺很貼近作品和人物。

知識份子懂得運用智慧要詐，他們故意把鬧鐘時間轉快，讓大家提早下工；明明隊長是要請羅明幫他處理牙痛的問題，卻故意找他們給老裁縫說故事的麻煩，有意以此作為交換，於是他們故意延長給隊長補牙的時間，「淩遲」他的疼痛。

羅明刻意教小裁縫寫「我愛你」，還要她連續唸十遍，像是她對他說著，而樂不可支。

羅明、馬劍鈴和巴爾札克代表的是文明，而小裁縫和山裡所有的人則代表著原始，文學與知識的魅力藉由文明與原始相互的碰撞，撞擊出格外感人逗趣的故事。

三、文學的力量──有時候一本書，可以改變人的一輩子

在《巴爾札克與小裁縫》裡，作家安排了特殊的時空背景，時間設定在文革時期，地點在原始又落後的鳳凰山，於是，我們見到知識份子羅明與馬劍鈴對於禁忌的文學廢寢忘食、愛不釋手，馬劍鈴熬夜看巴爾札克的《于絮爾‧彌羅埃》，早上羅明問馬劍鈴感覺怎麼樣？馬劍鈴說：「我感覺這個世界全變了，天

空、星星、聲音、光線，連豬圈的氣味都完全變了。」四眼的一箱書讓他們窺見了外面世界的窗口，讓他們有了更大的力量去對抗當時無理又荒謬的社會，同時也激起了他們對情愛慾望、對生命熱情的衝動與憧憬，在困頓中，找到快樂泉源讓他們有活下去的勇氣。

我們也見到小裁縫因為文學而逐漸改變，在小說中羅明說：巴爾札克這個老頭真是了不起的巫師。他把一隻看不見的手擱在這小裁縫的頭上，小裁縫就變了個樣，她就掉進幻想裡頭，過了好一會兒才回過神來，回到現實裡。羅明的這一段話，一語中的地把文學的影響力揭示了出來。從作品裡我們可以輕易地感受到文學的特別魔力，她開啟了人們的心門；豐富了人們的生命；滋潤了人們的心田；既使人變得堅強，也讓人變得柔軟。

電影裡的羅明為小裁縫唸著巴爾札克在《貝姨》裡的文字：「這是人生最大的神秘，愛情是理性的放縱，是偉大心靈的享受，嚴肅的享受，野蠻人只有情感，但文明人除了情感還有思想。……野蠻人把自己交給一時的情感支配，文明人則用思想把情感潛移默化。」這部小說的主角貝姨，是一個美麗的鄉下姑娘，高貴的堂姐把她帶到了法國巴黎，面對著截然不同的城市生活，好勝的貝姨既是妒忌著堂姐的生活，但也發憤努力，成立了屬於自己的家庭，但卻因為時代的環境動盪與其頑固的性格，她又成了下階層的工人，但她卻沒有放棄或屈服於現實，她仍然為了自己的目標認真向前，最後她終於有了自己的事業。

小裁縫的出走，應該受到貝姨很大的啟發。而這也正是當初老裁縫所預料的。老裁縫有一次見到小裁縫從《包法利夫人》裡找到一張插圖，便給自己做了件胸罩，她展示著鳳凰山的第一件胸罩給其他女孩看，她不但把所學的知識實用化，還轉述巴爾札克在《貝姨》裡所說的：「野蠻人只有情感，但文明人除了情感還有思想。」教育其他女孩們。老裁縫見到小裁縫因為文學的啟發而改變，擔心不已，他希望羅明和馬劍鈴不要再教小裁縫讀書，他說：「有時候一本書，可以改變人的一輩子。」果然，薑是老得辣，老裁縫一語成讖。巴爾札克的小說給予小裁縫新的思維模式，讓她明白了「女人的美是無價之寶」，讓她相信自己是有能力改變的，也可以主宰自己的人生方向。

四、對知識與美的追求

　　在文化大革命那個特殊年代裡，毛澤東說「知識越多越反動」，所以在文化大革命爆發前夕和之後，中國社會稱知識份子為「反動學術權威」，很多知識分子因此被下放或插隊落戶（將知識份子或幹部等安插到農村的生產大隊落戶，參加農業勞動，也有稱為「知青下放」。）這些懂得知識的人都沒有好下場，也有不少知識分子因此而自殺。可見當時知識被盡絕的狀況，但是，從這部電影我們卻見到人們對知識的渴望，而且一旦有機會接觸知識，越發現自己的無知，就越想求知，不管當權者如何掌

控人民的外在行動，卻管不住人民的內在思想——無法抵擋人們的求知慾。

　　純樸的小裁縫為了想讓羅明與馬劍鈴教她讀書識字，想方設法建議他們去偷四眼的書。偷到書後，他們找了一個偏僻的「藏書洞」，把那箱書藏在洞裡，並且約定好，一次只拿一本書，讀完了再換另一本，以免萬一被發現了，損失的只會是一本書。小裁縫受到知識的啟發而慢慢覺醒，那些文學著作中的插圖，藉由小裁縫的那雙巧手，讓中國鳳凰山上的農村姑娘，穿上了具有法國高盧民族特色的衣服；尤其最後從小裁縫身上，我們見識到知識能夠改變命運的力量。

　　我們還見到知識無階級之分，山裡的人雖目不識丁，卻被擅於說故事的羅明所講的高潮起伏的故事給深深吸引，聽電影故事已經成為山裡人的精神慰藉，他們甚至提出羅明與馬劍鈴不必再下田勞動，只要跋山涉水到城裡看幾部電影，然後回來講給他們聽就可以。可見在人們靈魂深處對於知識、藝術與美的追求，是任何獨裁或權威所無法禁錮、箝制的。還有發生在老裁縫身上的情節也是一個證明。

　　老裁縫到山裡替大家做衣服，要求要和羅明與馬劍鈴同住，一開始老裁縫還警告羅明不要再給小裁縫讀書，他見到小裁縫從小說中學到了女人的打扮，他覺得害怕，老裁縫並勸告羅明要學些技術，他可以把裁縫的技術交給羅明。可是同住的日子，老裁縫卻也要馬劍鈴為他說故事，馬劍鈴為老裁縫講了基督山伯爵的故事。老裁縫晚上聽故事，白天幹活更起勁，在大仲馬作品的影

響下，老裁縫心血來潮在生產隊婦女的新衣服上，留下了法國式的小裝飾，帶有水手的風格，馬劍鈴形容說：「這一年鳳凰山吹起了一股來自地中海的暖風。」

我們見到了法國文學帶給當時就像處於知識沙漠的中國人甘露，他們像是在黑暗中找到光明，在寒冬中見到暖陽。且看小說裡的馬劍鈴單單就「巴爾札克」四個字就投降了：

> 「巴—爾—札—克」這四個極其優雅的中文字，每個字的筆劃都不多，似乎營造了某種綺異的美感，從中散發出一股野性的異國情調，毫不吝惜地揮灑著，宛如酒窖裡百年珍釀的清香。[11]

文學帶給他們難以形容的興奮，當他們的手指碰觸到那些書籍時，像是感受到最真實的生命。馬劍鈴說：

> 我想對於高雅、追尋美好的事物也許是所有人類的本能，文化是我們靈性的產物，帶著我十九歲的輕浮，帶著我十九歲的執著，一回又一回地陷入愛河，對象是福樓拜、果戈里、梅爾維爾、甚至羅曼羅蘭。……即使作者在遣詞用字上多少有誇張之處，但似乎並未減損這部作品在我心中的美，那洶湧數百頁的文字長河完全把我吞沒了。[12]

[11] 戴思杰著，尉遲秀譯：《巴爾札克與小裁縫》，台北：皇冠文化出版有限公司，2003年1月，頁65。

[12] 戴思杰著，尉遲秀譯：《巴爾札克與小裁縫》，頁124-125。

文字的敘述之美，足以撼動在當時「求書若渴」的知識份子的心，知識之美在他們身上，在那樣特殊的年代，產生了無法想像的最大效應。

　　這樣的效應還可以從電影中的一個情節安排看出。馬劍鈴為了安排小裁縫人工流產只好去找他父親的醫生朋友幫忙，並說下次來會帶一本法國小說送給他，為了證明他真有書，還拿了他抄在衣服內裡的一段文字給他看。醫生看了激動地唸著，馬劍鈴也跟著唸，他簡直是倒背如流了：「可憐的克里斯朵夫，自由的興趣，你是不能知道的，那的確值得用危險痛苦，甚至生命去交換。自由，感到自己周圍所有的心靈都是自由的，連無恥之徒都在內，那真是一種無法形容的樂趣，彷彿你的靈魂，在無垠的太空游泳，這樣以後，靈魂就不能在別處生活了⋯⋯」醫生一看便認出是傅雷的譯筆，他感慨地跟馬劍鈴說，傅雷現在和他父親一樣都是階級敵人了，不過他表示：一個作家的文筆風格還能夠在這種環境下被認出來，也算是知識份子的最高榮譽了。然而，此時馬劍鈴卻哭了出來，他也說不上自己為何而哭，可能是想家，也可能是知識份子的委屈，在同為知識份子的醫生面前惺惺相惜地宣洩了出來，表達了在那種壓抑封塞的環境下的精神饑渴，由此也可見當時被壓迫的知識份子的痛苦，以及對於知識與美的渴求。

五、禁忌時代下的愛情——愛的方式不一樣

　　小裁縫從巴爾札克的作品裡，得到愛情的啟迪，而羅明和馬劍鈴何嘗不是呢？「在我們偷書成功之後，外面的世界就把我們給迷惑、佔領甚至征服了，我們尤其沉醉在關於女人、關於愛情、關於性愛的神秘世界——這些西方作家日復一日，一頁一頁、一冊一冊地向我們訴說著。」[13]青春洋溢的他們除了從文字獲得知識外，也開始認識、瞭解愛情。

　　羅明和馬劍鈴都愛著小裁縫，只是羅明外向熱情，直接主動表達對小裁縫的愛意；而沉穩內斂的馬劍鈴則是默默的忠心守候著小裁縫，兩人的性格決定了他們對感情的態度與行動。

　　小裁縫對感情也是外放的，不矯揉造作。當她得知羅明的父親病了，羅明要回家兩個月，便跳進水裡說要抓一隻鳳凰山的鱉給羅明的父親補身體，她說，羅明的父親好的快，他就會越快回來。小裁縫二話不說跳進水裡抓到了鱉，但卻被水蛇咬了，羅明拿東西綁緊小裁縫的手臂，馬劍鈴則是二話不說為小裁縫把毒液吸出來，小裁縫感覺到馬劍鈴在發抖，便問他：「蛇又沒咬你，你發什麼抖？」小裁縫那時哪裡瞭解馬劍鈴是多麼為她擔心，因為當時她的眼裡心中都只有羅明一個。

　　離別前，羅明託馬劍鈴照顧小裁縫，每天去唸書給她聽；小裁縫交代羅明要快回來，再告訴他一件麻煩事。羅明走後，小

[13] 戴思杰著，尉遲秀譯：《巴爾札克與小裁縫》，頁124。

裁縫不得不告訴馬劍鈴她懷孕了。當時小裁縫才十八歲，法定結婚的年齡是二十五歲，而法律禁止給沒有結婚證明的人做人工流產。馬劍鈴想方設法說服醫生答應到山裡幫小裁縫做人工流產。馬劍鈴對小裁縫的愛是不求回報的奉獻，他設想周到，當醫生幫小裁縫在無麻醉的狀況下施行手術時，他在屋子外拉著小提琴把風，約定好樂音變了，就是有人來了。果然一個牽著牛的人路過休息，馬劍鈴拉著《天鵝湖》說是《列寧在1918中的天鵝湖》，小裁縫在裡頭忍不住疼痛尖叫了一聲，那人懷疑地問是甚麼聲音？他馬上機智地回答：是琴聲尖銳的高音，表示兇惡的黑天鵝來了。

體貼細心的馬劍鈴還事先通知老裁縫說他要帶小裁縫進城去看新電影，其實他一方面是怕小裁縫剛動完手術，直接回去會被爺爺看出來，另一方面也想慶祝一下解決了這件麻煩事。他拿了二十塊錢給小裁縫，要她到城裡去買一些自己喜歡的東西，讓自己快樂一點，在小裁縫逼問下，才知道他是賣了小提琴給醫生，得到二十五塊，他準備拿五塊去買口琴。

馬劍鈴就是盡守著對羅明的友誼的承諾，忠誠保護著小裁縫，他對小裁縫的愛，並沒有說出口，只是用行動證明了一切。

在電影中，我們並沒有見到導演對於小裁縫墮胎後續的交代——羅明回來後知道這件事嗎？小裁縫和馬劍鈴事先說好了不提嗎？如果小裁縫沒提，羅明是否追問了離別時她所說的麻煩事是何事呢？這裡有很大的想像空間留給觀眾去思考。

在羅明不在的日子，在馬劍鈴陪著小裁縫解決困難的過程，她是不是發現了馬劍鈴對她另一種愛，等到羅明回來後，她發現她難以抉擇了？所以，她穿著馬劍鈴買給她的白球鞋毅然離開？不過我們也別忽略了小裁縫在做完手術後對馬劍鈴說：「我好像變成另外一個人，不再是我了。」這是一句重要的話，也或許就是小裁縫最後選擇離開鳳凰山的原因之一，一個生命從自己身上割離，一個女孩轉變成女人的過程，是一種難以言喻的成長與轉變。

羅明在1982年曾聽人說小裁縫到深圳去了，便到深圳去找小裁縫，後來聽人說她到香港去了，便往香港去找，也沒找到人。羅明和馬劍鈴重逢後，他跟馬劍鈴說：「我想你也愛她，你哪怕不說話，我也曉得你也在愛她。」馬劍鈴說：「也許是吧！只不過，我們倆愛她的方式不一樣吧！」馬劍鈴這話說出了重點，也點出了年輕時那一段令三人永誌難忘的愛情。

六、女人像水，水能柔亦剛

影片中一群姑娘們在鳳凰山的人間仙境──「一線天溫泉」洗澡；後來，三人游泳去到「藏書洞」；羅明和小裁縫在水裡發生的關係，「水」在影片中似乎有著重要的寓意。

女人像水，小裁縫的確溫柔的時候像水，可是一旦剛毅堅強起來，就像老裁縫說的：倔得像條牛。

老子認為水是天下最「柔弱」的東西：「天下莫柔弱於水，而攻堅強者莫之能勝，以其無以易之。弱之勝強，柔之勝剛，天

下莫不知，莫能行。」老子所認為的「柔弱」，並不是軟弱無能，反而是具有堅強勇敢的韌性，因此，老子認為要對抗強韌的東西，「水」是最無庸置疑的，「天下至柔馳至堅，江流浩蕩萬山穿」。一個鄉下女孩從無知到有自己的想法，到要付諸行動，下決心離開成長的地方，終究不是件容易的事，但她還是勇敢選擇去迎接不可知的未來，臨走前她對羅明說，巴爾札克讓她明白了一件事，那就是：「女人的美是無價之寶。」[14]受到文學啟發的她要飛出封閉的空間，要去體驗前所未見的世界。

七、法式的愛情與結局

對於《巴爾札克與小裁縫》這本小說，中國大陸有不少「戴思杰媚法」的評論。戴思杰反駁說，他寫《巴爾札克與小裁縫》是為了懷念當年上山下鄉的青春歲月，被啟蒙的小裁縫也確有其人。至於她出走時呼喊的「一個女人的美是一件無價之寶」，他認為，小裁縫的出走對她而言，是積極的事情。[15]或許「媚法」的說法，太過嚴重，應該說戴思杰在法國生活多年，已經不自覺地把法國的思維和文化放進了作品裡。

舉例來說：東方社會男女授受不親，更何況是在那樣閉塞的山上，但我們卻見到天真無邪的小裁縫與羅明和馬劍鈴在山澗裡游泳；三人躺在草地上，小裁縫在中間主動和他們倆十指交

[14] 戴思杰著，尉遲秀譯：《巴爾札克與小裁縫》，頁206。
[15] 澤雁：〈戴思杰：我給法國人寫作但不媚法〉，《中國商報》，2007年3月27日。

扣；還有羅明和小裁縫在戶外水裡發生了關係，也是開放得不可思議。

影片最後小裁縫告訴老裁縫說她：想換一種新生活，要「找新生活去了」。老裁縫軟硬兼施也留不住她。按中國倫常來說，小裁縫不太可能丟下老邁的爺爺，遠走他鄉；且對於一個十八歲的女孩來說，剛談了戀愛，應該還沉浸在愛情裡，羅明在哀求她留下時，也聲聲告訴她他愛她；就算她難以取捨羅明或馬劍鈴的愛，但她有勇氣出走，卻沒有勇氣面對自己的愛情？又或者她可不可能等候羅明回到城裡的機會，就和她結婚然後到城裡生活呢？而什麼是小裁縫要的「新生活」呢？是大城市的生活嗎？她這樣沒有預警的出走，首當其衝的經濟問題如何面對？

以上應該是我們中國人的思維考量，電影的結局，卻有著法國文化的現實與立場觀點。然而，儘管如此，瑕不掩瑜，《巴爾札克與小裁縫》還是不失為是一部引人深思的好電影。

八、省思

這部作品提供了我們以下三點省思：

（一）閱讀在生命中有著重要的作用

余秋雨在《台灣演講》中曾說過：「閱讀的最大理由是想擺脫平庸，一個人如果在青年時期就開始平庸，那麼今後要擺脫平庸就十分困難。」現在是一個自我銷售的時代，經由閱讀，可

以增進我們的語言表達能力；經由閱讀，可以讓我們簡潔明瞭、順暢達意地完成一份文件或者文書報告；經由閱讀，可以讓我們「腹有詩書氣自華」，加強我們的人際關係；經由閱讀，我們可以發現自己，可以更容易去表達所思所想，去傾聽，去感受人間充滿了愛的交響的震撼，進而對生命發出禮讚和眷愛。因為知道自己的選擇，所以，可以大刀闊斧地選擇要把自己的人生描繪得像傳統的工筆畫，還是像印象派的朦朧；因為清楚自己的需要，所以，可以用心地去感受生命所帶來的愛恨嗔痴，進而體會出生命的道理。

（二）成熟的愛是成全

電影中馬劍鈴對小裁縫的愛情，對羅明的友情，都是一種難能可貴的成全。愛一個人能夠做到不求回報，而從中感到付出的喜悅，也真是難得，但也是一種幸福；多數人都是在付出後，等不到相同的回報而難過而痛苦。歡喜付出，不求回報，這一點很值得我們學習。

（三）走出侷限，努力尋夢

藉由這部影片，我們應該慶幸活在這個資訊與知識爆炸的時代，可以盡其在我像海綿一樣自由地吸收知識，並且勇敢地表達自己的想法，因此，我們更應該要用心活在當下，勇敢去自我實現，不向命運與環境妥協，追尋生命中更多的可能。

Q 請舉例說明黃春明的文學電影呈現了哪些真實人生的脈動？

Q 黃春明透過文學電影書寫台灣，關注台灣這塊土地，你會以怎樣的方式關懷台灣這塊土地和人民呢？

Q 為何《落葉歸根》裡的「歸鄉路」像是人生的「勵志路」？

Q 請說明《落葉歸根》裡成功的情節設計。

Q 《天下無賊》如何呼喚了人性的真情至性？

Q 請說明《天下無賊》電影優於小說的特色為何？又提供給我們什麼省思？

Q 《巴爾扎克與小裁縫》裡的兩位男主角用不同的方式去愛小裁縫，你比較欣賞哪一位？又如果是你，你會如何處理這段感情？

Q 請透過《巴爾扎克與小裁縫》說說你對「閱讀的力量」的看法。

文學電影裡的人生啟示

研讀本章內容之後，學習者應可達成下列目標：

1. 認識生命的無常與韌性。
2. 瞭解兩性平等的重要。
3. 明瞭科技文明的優劣。
4. 透過文學電影了解愛情的地位。

第一節　《活著》：生命的荒誕、無常與韌性

余華，浙江人，1984年開始發表小說，是中國大陸先鋒派小說的代表人物。著有短篇小說集《十八歲出門遠行》、《世事如煙》，和長篇小說《活著》、《在細雨中呼喊》、《戰栗》、《許三觀賣血記》及《兄弟》。

余華《活著》於1994年獲「《中國時報》10本好書獎」、「香港『博益』15本好書獎」；1998年榮獲義大利「格林札納‧

卡佛文學獎」的最高獎項；2002年獲第三屆世界華文「冰心文學獎」、入選香港《亞洲週刊》評選的「20世紀中文小說百年百強」入選中國批評家和文學編輯評選的「20世紀90年代最有影響的10部作品」。

2005年8月29日，余華到新加坡國家圖書館和讀者暢談《活著》及現實生活對其創作的影響。余華表示：《活著》講述的是一個人和命運及生命的關係，講述中國人這幾十年是如何熬過來的。而這個小說題目是一次午睡時突然想起的，他認為「活著」這個詞充滿力量，不是喊叫，也不是進攻，而是忍受，去忍受生命賦予我們的責任，去忍受現實給予我們的幸福和苦難、無聊和平庸。[1]

有評論家評論余華的作品有一種荒誕的真實。余華回應：中國的現實本來就是荒誕的，無論是過去的文革，還是巨變中的現在。關於文革時期，他舉例說：文革中毛澤東的像滿街都是，毛主席語錄連廁所牆壁，甚至痰盂裡都有。枕巾上是「千萬不要忘記階級鬥爭」，床單上印著「在大風大浪中前進」，這個細節就被寫進了小說中鳳霞新婚的床上。關於現在，他說：現在大陸常發生礦難，一有礦難就有不少記者來採訪，煤礦的領導就偷偷摸摸塞給記者「封口費」，後來礦難一再發生，就來了很多假記者來要「封口費」。結果附近地區的旅館、飯店天天期待著發生礦難，多一些人來吃住，好給他們帶來多一點的經濟效益。[2]

[1]　http://www.epochtimes.com/b5/5/9/4/n1040759.htm。

[2]　http://www.epochtimes.com/b5/5/9/4/n1040759.htm。

有讀者問余華：為什麼在他的小說裡有那麼多的暴力和死亡？余華感慨說他是在十年動亂（1966至1976），在小學一年級到中學畢業的那段時光給他打下的烙印很深。文革中犯人被押在操場主席台上批鬥，台下黑壓壓幾千人觀看。最多的是殺人犯和強姦犯，宣判死刑，立即執行。犯人被五花大綁，手腕被勒得一點血色都沒有，死白死白的，估計再長一點時間，就是不死，手也廢掉了。拉向刑場，人們跟著卡車跑，騎著自行車追，在那麼抑的年代，看殺人，簡直像過年一樣。死刑犯被一腳踹倒跪下，一桿長槍對著後腦勺，砰地一槍，腦漿迸裂，如果再掙扎，就又被補上幾槍。1989年，余華就夢見自己是這樣被殺的，他嚇得一頭冷汗。[3]關於這一段情節也在《活著》中出現。

　　總之，余華將《活著》的故事背景擺在中國最動盪的年代——國共內戰、土地改革、大躍進，文化大革命——並且藉小說中的人物寫出當時中國人最困苦難堪的日子。小說的主角福貴是個農夫，小說裡的敘事者是個到鄉間採集民歌的年輕人，余華安排讓這位民歌收集者聽著福貴以第一人稱緩緩回憶他那一段辛酸歲月，他如何歷經身邊一個個親人的離去，最後只剩他和老牛作伴的往事。整篇小說頗具社會現實與省思。

　　地主少爺福貴是徐家唯一的香火，從小他總是有恃無恐，對父母予取予求，因為了解自己單傳的重要地位，我們見到福貴的父親徐老爺子是僱用雇工背著福貴上、下學的：

3　http://www.epochtimes.com/b5/5/9/4/n1040759.htm。

　　　　上私塾時我從來不走路，都是我家一個雇工背著我去，放學時他已經恭恭敬敬地彎腰蹲在那裡了，我騎上去後拍拍雇工的腦袋，說一聲：「長根，跑呀！」雇工長根就跑起來，我在上面一顛一顛的，像是一隻在樹梢上的麻雀。我說一聲：「飛呀！」長根就一步一跳，做出一副飛的樣子。[4]

　　他在學校既不認真讀書，也不尊重老師，老師要他唸書時，他拿起《千字文》對老師說：「好好讀書，爹給你唸一段。」

　　長大後的福貴好色好賭，更總往城裡跑，常常不回家，福貴迷上賭博後表示：「後來我更喜歡賭博了，嫖妓只是為了輕鬆一下，就跟水喝多了要去方便一下一樣，說白了就是撒尿。賭博就完全不一樣了，我是又痛快又緊張，特別是那個緊張，有一股叫我說不出來的舒坦。」

　　終於，福貴在一夕間把家產都敗給了龍二，徐老爺子傾家蕩產為兒子還債，離開祖屋後沒多久就死了。變成落拓窮農戶的福貴，開始過著艱苦的生活。在勸他戒賭不成負氣離家的妻子家珍又回家後，他重燃起求生的意志，跑去跟龍二借五畝地來耕，沒有當過農夫的福貴，開始下田工作，手指常被鐮刀割傷。幫忙下田的母親見到他手指受傷，便抓起田間一把泥土往他的傷口處貼，說泥土是最滋養的，能長作物，也能滋養身體。一家人，雖

[4] 余華：《活著》，台北：麥田出版社，1994年5月，頁16-17。

由盛而衰沒了家產，但母親卻常安慰福貴說窮沒有關係，家人能在一起就是幸福。

在小說裡，余華藉著敘事者的眼睛，讓我們看到土地之於農民的重要……

炊煙在農舍的屋頂裊裊升起，在霞光四射的空中分散後消隱了。女人吆喝孩子的聲音此起彼伏，一個男人挑著糞桶從我跟前走過，扁擔吱呀吱呀一路響過去。慢慢地，田野趨向了寧靜，四周出現了模糊，霞光逐漸退去。我知道黃昏正在轉瞬即逝，黑夜從天而降了。

我看到廣闊的土地袒露著結實的胸膛，那是召喚的姿態，就像女人召喚她們的兒女，土地召喚著黑夜來臨。[5]

也讓我們見到像福貴這樣的農民形象……

他們臉上的皺紋裡積滿了陽光和泥土，他們向我微笑時，我看到空洞的嘴裡牙齒所剩無幾。他們時常流出渾濁的眼淚，這倒不是因為他們時常悲傷，他們在高興時甚至是在什麼都沒有的平靜時刻，也會流淚而出，然後舉起和鄉間泥路一樣粗糙的手指，擦去眼淚，如同彈去身上的稻草。[6]

[5] 余華：《活著》，頁257。
[6] 余華：《活著》，頁54

福貴的農民性格便由此開展，然而，世事無常，他卻被軍隊抓去當兵了，後來，好不容易大難不死回到家，才從家珍口中知道母親在他離家不久就病死了。原以為只要知足地和家人過著窮困的日子也開心，但兒子有慶竟在捐血時失血過多而死；唯一的在他被抓丁的那一年，發了七天七夜的高燒，燒退後，就成了聾啞的女兒鳳霞嫁了個好丈夫，卻偏偏難產而死；久病的家珍也接著兒女離開人世；沒多久女婿又在一次工地意外中死去，而飢餓過度的孫子又竟給豆子給噎死了，最終只剩下送走一個個親人的福貴，和一隻老牛相依相伴。

小說中我們透過敘事者見到老人福貴……

> 這位四十年前的浪子，如今赤裸著胸膛坐在青草上，陽光從樹葉的縫隙裡照射下來，照在他瞇縫的眼睛上。他腿上沾滿了泥巴，刮光了的腦袋上，稀稀疏疏地鑽出來些許白髮，胸前的皮膚皺成一條一條，汗水在那裡起伏著流下來。此刻那頭老牛蹲在池塘泛黃的水中，只露出腦袋和一條長長的脊梁，我看到池水猶如拍岸一樣拍擊著那條黝黑的背脊……[7]

從發生在福貴身上的故事，還有作者所塑造的福貴的農民形象，他代表了中國自古以來農民堅毅、溫厚與認命的人格特質。

[7] 余華：《活著》，頁53-54

一、命運的荒誕

余華的小說《活著》，到了張藝謀的鏡頭底下，將福貴從農夫改為沒落的地主後代，他是有意要將這位市井小民經歷大時代的變革——40年代國共內戰、50年代大躍進、60年代文化大革命——藉由這樣的動盪把生命的荒誕、無常與生命經歷風雪的蒼勁韌性給表現出來。

電影一開始便藉由沉迷賭桌的福貴，把舊社會的腐敗給點了出來，福貴是資本家（地主）的代表，是後來共產黨所要剷除的對象。當福貴的家產被龍二設計詐賭全輸光後，為了撫養生病的老母只能做做小生意，離家的家珍知道他改邪歸正了，便帶著小孩回家。之後福貴靠著表演皮影戲維生，可是卻在意外中被抓去當兵，在戰場中和好友春生相互砥礪要活著回家。和家人團聚後，遇上「大躍進」運動，福貴一家也如火如荼配合「全民大煉鋼」，希望達到「十年超英趕美」的理想。有慶由於幫忙練鋼，長期缺乏睡眠，在學校時躲在牆角補眠，正好，區長到學校視察，倒車時撞倒牆，倒下的磚頭壓死正熟睡的有慶，而這個區長竟是春生。喜歡開車的春生曾在戰場上說，只要讓他開上一回車，他死也願意。沒想到他真開上車了，還當上了區長，但命運的作弄卻讓他撞死了福貴唯一的兒子，命運的荒誕又於此展現。

小說中對於有慶的死有更戲劇化的安排。區長夫人生產，失血過多，通知學童到校輸血，檢驗後只有有慶的血型和區長夫人一樣，有慶既高興又榮幸被選上，護士持續抽血，有慶告訴護士

說他頭有點昏，護士回他說，這是輸血的正常現象，一直到有慶臉色慘白，嘴唇變紫，最後心跳停止。當福貴趕到時，他驚慌的問醫生有慶的狀況，醫生只是淡淡地問福貴有幾個兒子？福貴回說：只有一個兒子；醫生卻反問說：怎麼只生一個兒子？有慶為了榮譽捐血給區長夫人，卻被抽血活活抽死，再度顯現出現實的荒謬與殘酷。

在影片中，命運的荒誕還有當年在賭桌上贏了福貴院房的龍二，因為被歸類為地主，而被押上批判大會，最後被槍斃，福貴聽到五聲槍響嚇得屁滾尿流。諷刺的是，福貴居然因為賭博救了自己一命，福貴對家珍說，如果當年不將這房子輸給龍二，如今，這槍打的是我。福貴的命，因為賭博而陰錯陽差的存活，但是他的女兒鳳霞就沒有那麼幸運。

在文化大革命時期，醫院也遭波及，紅衛兵小護士自認為是醫生，具有醫學經驗的婦產科王斌教授被打成「反動學術權威」，他們說這些教授是牛鬼蛇神，還把他們都關進了牛棚。

鳳霞臨盆時，家珍見到醫院中都是些毫無經驗的年輕護士，為防萬一的突發狀況，萬二喜找了藉口將被文革批鬥的醫生——王斌教授「抓來」待命。當福貴得知王斌已經餓了三天，便跑去買饅頭給他吃，他一口氣狼吞虎嚥吃下了七個饅頭，最後噎住了！福貴立刻倒了一大杯水讓王斌喝下，但沒想到吃多了饅頭是不能喝水的；這時，鳳霞正好大出血，在這樣的生死關頭，自身難保的王斌根本幫不上一點忙，束手無策的家人只能親眼看著鳳霞血崩而死。

二、人物命名的深意

（一）福貴

　　有人認為「福貴」這個名字，真是諷刺，因為他一點也不「福貴」，雖然出身於地主富貴之家，可是卻因好賭，失去所有家產，卻又因為環境作弄，失去了一雙兒女，白髮人送黑髮人。電影還好，落幕時，生病的妻子和女婿、孫子都還在身邊，孫子所養的小雞代表著生命的生生不息的延續；可是小說裡，兒女意外死去，妻子病死、女婿公傷而死、孫子吃豆子噎死，最後只剩下他和一頭老牛。但是，從另一個角度來看，「福貴」也還真是「福貴」，因為影片所要傳達的哲理就是只要活著，便充滿無窮希望；另外，最重要的是他的福氣還來自於他的妻子──「家珍」。

（二）家珍

　　我們可以把這個名字解釋為「家裡的珍寶」，試想如果沒有家珍，福貴的人生應該是要完全改寫了。小說裡家珍對愛好女色的福貴總是一再隱忍，委婉勸說，有一次，福貴又在城裡遊蕩了很多天才回家，他以為會遭遇家珍的臉色，沒想到，家珍居然煮了四道菜，熱情地伺候著福貴，福貴發現這四道菜全一個樣，底下都是一塊肉，上面則是菜。福貴明白家珍是有意開導他：儘管女人外表不同，但睡在床上都是一樣的。而在電影裡，我們見到家珍三番兩次口頭勸誡福貴戒賭，後來，甚至不惜直接到賭場要福貴

和她一起回家，她明知會讓自己難堪，還是要付諸行動；可是又經過一段時間的觀察，確定吃了苦頭的福貴開始自食其力後，她從娘家拿了些錢，帶著小孩回家，無怨無悔地和他守著這個家。

小說裡的福貴敗光家產後，在龍二那兒取得五畝田，改行當農夫，過去也是有錢人家女兒的細皮嫩肉的家珍，也是挽起袖子，下田工作，家珍一身的病也就是這樣來的。她總認為：「有活幹心裡踏實。」所以，就算病了，在床上修養時，她也要福貴把所有破爛的衣服放在她床邊，開始拆拆縫縫為兒女做衣服——家珍說也給福貴做一件，誰知他的衣服沒做完，家珍連針都拿不起了。那時候鳳霞和有慶睡著了，家珍還在油燈下給他縫衣服，她累的臉上都是汗，他幾次催她快睡，她都喘著氣搖頭，說是快了。結果針掉了下去，她的手哆嗦著去拿針，拿了幾次都沒拿起來，他撿起來遞給她，她才捏住又掉下去。

家珍不僅勤勞質樸，也很聰明機警。在電影中，鎮長帶著一批人要充公福貴的皮影戲偶，家珍臨機一動，向鎮長提議，福貴可以為辛苦煉鋼的鎮民表演皮影戲，福貴這時才趁機說他當年幫共軍表演皮影戲，表演完一次，第二天就可以攻下一個山頭，表演完兩次，第二天又攻下兩個山頭。最後。福貴的一箱皮影果然被保存了下來。

在小說裡，有一次，鎮長帶著一位風水師在村子裡想找一個風水好的地方放置煉鋼的汽油桶，當風水師走到福貴家門口停了下來左顧右盼時，福貴很怕他們的茅屋被看中，就無家可歸，正巧家珍和風水師舊識，她請風水師進屋喝茶而化解了危機；後

來，風水師轉而相中了鄰居的茅屋，鎮長放了一把火把那茅屋給燒了。

家珍還有著傳統母親的委曲求全，為子女無悔付出。小說裡描述有一陣子家珍病得很重，鳳霞背著她進城裡看醫生，就在要進村之前，家珍擔心有慶看到她被鳳霞背的狼狽悲苦樣，會更加擔心她的病情，堅持要自己下來走。

家珍就是這樣一個人如其名的擁有傳統婦德的女性。

（三）苦根

小說裡鳳霞生產時大出血死亡，留下的兒子，取名叫「苦根」，「苦根」比較符合小說的結局。鳳霞過世後，萬二喜獨立撫養苦根，他在工地工作時將兒子背在背上。苦根很少給萬二喜添麻煩，當他肚子餓時，萬二喜會就近找尋是否正有在餵奶的母親，然後給她一毛錢，求她餵餵苦根。小說裡的萬二喜是「偏頭」，不是電影中的「瘸子」，他最後死於工地意外，死時被兩片板模夾碎，全身骨頭沒有一塊完整，當萬二喜被夾碎的那一剎那，脖子總算伸直了，他口中發出如雷的叫聲，高喊著：「苦根」。這孩子還真是苦，父母先後離他而去。

（四）饅頭

小說裡的「苦根」在電影中被改為「饅頭」，影片中家珍正好見到王斌教授狼吞虎嚥啃著饅頭，所以想給孫子起個微不足道的小名，長大的過程就用小名稱呼他，這樣的小名因為不起眼就

不會被閻王爺列入生死簿，若發生意外，因為名字沒有在生死簿上，勾魂使者就會找不到，這樣小命也會保了下來，這樣的說法雖說是迷信，卻表現了人民對食物、對生存的基本渴求。

三、小說更勝於電影的細節描寫

電影裡的牛鎮長，在小說中原是個隊長，他是個機會主義者。表面上看起來是為民服務，骨子裡卻是利用權勢，能撈多少就撈多少。荒年時期，大家不斷在翻攪過無數次的田裡找食物，這一次，幸運的鳳霞翻到一個地瓜，卻被旁邊的年輕人搶去，兩人正在爭執時，隊長趕來勸架，他認為鳳霞從不說謊，地瓜一定是她的，但又苦於沒有第三者在場，無法證明地瓜不是年輕人的，於是隊長就把地瓜一分為二，福貴抗議說有一半比另一半大許多，隊長說這好辦，便把較大的一半切了一小塊下來，放入他的口袋裡。

家珍回娘家跟她父親要了一點米，偷藏著帶回家後，關上門插上木梢，生火熬粥給餓得發昏的家人吃，然而，烹煮時的米香和炊煙，吸引了一兩個月沒吃上米的村人闖進了他們家，村人翻箱倒櫃想找出一些米，隊長把村人趕走後，請求福貴夫婦分一點米給他。家珍忍痛抓了一把米給隊長。隊長一走，家珍心疼那些米流下了眼淚。

這個細節寫出了當人性與糧食形成拉距戰時，人性接受著考驗的同時是極其殘忍的，同時，人性絕對不是糧食的對手。

鳳霞這個苦命的孩子，聾啞之後，更是自卑，成為村裡人捉弄嘲笑的對象；在電影中，我們也見到忙著送水的鳳霞被幾個小孩丟石頭。在小說裡作者其實對鳳霞的形象多了不少著墨。鳳霞十多歲時，福貴為了讓有慶去上學，只好把鳳霞送去給人當養女，但養父母對她不好，她逃回了家，繼續認命地在田間幫忙，她從不對未來抱著希望。但是，偏頭的萬二喜經他人介紹，一眼就看中了鳳霞，兩個殘疾的人格外相知相惜。萬二喜父母早逝，從小在貧困中求生存，成就他吃苦耐勞又體貼細心的性格。他見到長年臥病在床的家珍，不方便用餐，就立刻幫她訂做了一個小桌子，可以放在床上方便用餐。和鳳霞結婚後，他用心疼愛鳳霞，晚上睡覺前，擔心蚊子吸鳳霞的血，會先讓鳳霞在門口乘涼，自己在屋內先餵飽蚊子，再讓鳳霞入房休息。

　　這些細節的描寫都展現了小人物溫厚善良的真性情。

四、紅色的意象

　　在電影中，導演善用「紅色」的意象，去呈現喜氣洋洋，也表現勞動的辛勤與死亡的哀傷。萬二喜迎娶鳳霞時，區長來道賀，送的禮是披著兩條紅色彩帶的毛澤東肖像畫，其他賀禮還有小紅書「毛語錄」；喜事總與紅色連在一起，鳳霞快生產前，福貴夫婦先是送了「紅蛋」跟鎮長報喜；在全民大煉鋼的運動中，也見到大家不分晝夜地勞動，特別在夜晚，煉鐵窯裡噴出的熊熊火舌以及煉就的火紅的熔化的鐵。

紅色一體兩面，代表著喜氣，可也在影片中兩次以血液出現死亡的象徵，有慶意外死亡被抬回到福貴面前時，白布被掀開後，大家見到的是滿臉是血的有慶；還有，家珍抱著難產的躺在白色床單上鮮血直流的鳳霞，一面哭喊著醫生救救她僅存的孩子，在一片紅色的渲染下，死亡的象徵更顯蕭殺。

五、黑色幽默

雖然導演為了強調情節的故事張力，而把福貴這樣一個小人物放到一個大時代裡，讓他去經歷生命的起起伏伏與人世間的生離死別，但整部影片並不全是灰色沉重到底，其中有很多黑色的幽默。

片中的幽默在影片開始不久便已見得，福貴沉迷於賭桌，每次賭博輸了就在帳本上簽帳，越輸越多，帳也越簽越多，龍二見他簽名越簽越漂亮，幽了他一默：「近來帳欠了不少，但，字是練得大有長進了！」後來，福貴輸掉家產後，家珍帶著鳳霞和出生不久的兒子回家團聚，婆婆問給孫子取了什麼名？家珍說：「不賭。」福貴當然聽得出是在諷刺他，但也連聲附和說：「不賭。不賭好，不賭好。」

又有一次，有慶生氣福貴懲罰他調皮，其實他是為被欺負的姐姐出頭，所以，有慶不願意去看福貴演皮影。家珍為了讓有慶消消氣，提議以送茶給福貴的名義，在茶裡加醋，喜孜孜的有

慶加了很多醋，還加了辣椒，當他把茶送給表演得正起勁的福貴後，福貴喝了一大口，酸辣到噴滿皮影布幕，氣得追著有慶跑，台下的觀眾看到這一幕，也大笑失聲。

另外，萬二喜和鳳霞的第一次約會，居然是兩人一起在家裡的牆上畫了一幅巨大的毛澤東像；萬二喜要娶走鳳霞時，還對毛澤東畫像高喊：「毛主席您老人家，我把徐鳳霞同志接走了！」這不僅讓劇中現場道喜的人發笑，也讓觀眾發出轟然爆笑。

鳳霞懷孕後，萬二喜買酒到福貴家慶祝，家珍要萬二喜多陪陪鳳霞，她調侃說，當年她懷鳳霞的時候，福貴就常常不在家；萬二喜不明究裡隨口說：「爹當時挺忙的。」這時只有家珍和福貴心知肚明他們一起度過最艱難的歲月，也只有他們兩人與隨著劇情起落的觀眾發出會心一笑。

這些平凡的快樂，在那樣顛沛流離的不確定的時代，更顯奢侈，而其幽默也同樣帶著強烈的諷刺意味，點出了生命的無常與韌性。

六、皮影戲的意涵

「皮影戲」從影片一開始便貫穿整部片子到落幕，它陪伴福貴走過生命中的很多階段，所以，其實它是有著重要意涵的。電影開頭便見到皮影戲成為福貴在賭桌消遣娛樂的工具，福貴賭累了，便向老闆表示：怎麼把皮影戲演得這麼差？老闆逢迎著福貴

提議說：「演了一天都累了，要麼，您上台給他們示範一下。」沉迷在賭桌的福貴早已每天耳濡目染，便上台表演，讓兩隻男女皮影親熱起來，還發出親嘴的「噴」、「噴」聲，觀眾拍手叫好。

敗光所有的福貴，跑去找他祖厝的新主人龍二借錢，龍二表示救急不救窮，於是把皮影借給他，要他自己想辦法賺錢，這時皮影成了福貴養家活口的謀生工具。之後又在國共內戰中，為軍隊表演，為自己找到了一條活路；50年代，他又利用表演皮影戲的專長，幫煉鋼的鎮民加油打氣；然而，皮影戲裡的古代的公孫將相、帝王思想的劇情，卻是60年代的文化大革命所亟欲批鬥革除的，這箱皮偶終究逃不了這場劫難。

儘管皮偶離開了福貴，但直到影片最後，皮影戲箱卻被福貴的孫子饅頭拿來當成生生不息的小雞的家，正好扣合了導演所要特別凸出「以後……」的無限想像空間與可能，那代表了生命之輪的不停轉動的延續，正如福貴回答饅頭的問話：「小雞長大了，饅頭也長大了。」

皮影戲的興衰說明了「人生如戲」、「生命無常」，而人就像皮影裡的戲偶，面對大環境的社會變遷，沒有主控權，只能在戲台上認真努力地活出自己。

七、省思與批判

（一）順天知命

　　小說裡的福貴被塑造得相當認命，他的哲學是：「做牛耕田，做狗看家，做和尚化緣，做雞報曉，做女人織布，哪隻牛不耕田？這可是自古就有的道理。」而電影中的福貴，因為時代環境的因素而被塑造成一個既畏縮膽小又戰戰兢兢充滿生存焦慮的小人物。從福貴身上，我們見到余華在小說中對人的生命「韌性」的強調以及「順天知命」的生活哲學；電影中張藝謀對生命延續所給予未來的永不放棄的希望。

　　好賭的福貴，氣走了妻兒，氣死了父親，後來為了養活家人，他低聲下氣跟龍二借錢，好漢做事好漢當，他也並不怨怪龍二，只怪自己好賭，怪不得別人，為了求生存，只能順天知命往前走。

　　再看，龍二處心積慮贏得了福貴的宅院，卻也因此在文革時被打成地主階級，上面要沒收他的大宅院時，他無法適應環境的轉變，而與其有了衝突，最後命喪黃泉；還有片中的牛鎮長多年來為黨、為民忠貞付出，最後卻被打成走資派，區長春生，也是在政治鬥爭中成了犧牲品，妻子自殺，連他自己也不想活了。

　　可見生命是多麼的無常，是非輸贏又豈是那麼絕對，順天知命，反而是像福貴這樣能屈能伸，識時務的人，在紊亂的時代中生存下去的哲學。

（二）知足常樂

　　福貴在賭光家產，後與妻子團聚之後，第一次感覺到家人全都在身邊的平凡幸福。後來，他意外被抓丁，又強烈感受到只有家人最好。

　　回家後面對啞了的鳳霞，死了的母親，難過之餘，他只能慶幸自己能活著回家，並自我安慰母親死的那天，他正在給解放軍唱戲，就當是給母親唱戲吧！

　　小說裡長年生病的家珍在臨終時，寬慰著自己和福貴：「這輩子也快過完了，你對我這麼好，我也心滿意足，我為你生了一雙兒女，也算是報答你了，下輩子我們還要一起過。」其實，家珍跟著福貴哪有過過好日子，但家珍卻也對於能為福貴生了一雙兒女回報他，而感到心滿意足。最後，家珍用剩下的一口氣說：「鳳霞、有慶都死在我前頭，我心也定了，用不著再為他們操心，怎麼說我也是做娘的女人，兩個孩子活著時都孝順我，做人能做成這樣我該知足了。」知足的家珍看的是小孩生前都很孝順她，而不去想白髮人送黑髮人的悲哀與痛苦。

　　自我安慰，是知足快樂的一種方法。能夠正面思考的人是時常處於快樂的。如實地面對生命中的「黑暗」，也才能對比出「光明」。

（三）危機激發潛力

　　人們往往在遭遇絕境，才能真正發掘自己的極限和潛力。不肖子福貴哪會料到在窮途末路時，聽進了龍二告誡他的：「當年，無

論多麼困難，我都不向人開口。」就靠著一箱皮影，拼命往前衝，成了個有責任心的愛家好男人；還有出身於好人家的家珍，也哪會料到環境逼得她在福貴莫名其妙捲入國共內戰後，竟有能力去支撐起一個家的經濟，還照顧生病的婆婆和一雙幼小的兒女。

這些對家的成就絕對是年輕時的福貴和家珍始料未及的。

愈是困阨的環境，愈能使人發揮出你所不知的潛力。王安憶的小說〈流逝〉裡的端麗因為文化大革命從原本的少奶奶，成為尋常百姓，凡事要自己動手，傭人伺候的年代已經過去了。在菜市場上，端麗敢和人爭辯了，有一次排隊買魚，幾個野孩子在她跟前插隊，反而還賴說她插隊。端麗二話不說，奪過他們的籃子，扔得遠遠的。這和她第一次鼓起勇氣上菜市場買魚有著天壤之別──賣魚的營業員為了防止插隊，用粉筆在人們的胳膊上寫號碼，一邊寫一邊喊著號碼。端麗覺得在衣服上寫號碼，像是犯人的囚衣。於是向營業員商量把號碼寫在她夾襖前襟的一角。誰知到她買魚時，她的號碼因人擠人和毛線衣的磨蹭給擦掉了。她急得快哭了，一句話也說不出來。後來，是鄰居為她作證，才順利買到魚。之後，端麗不再畏縮，她獲得了與過去所不同的自尊感，那是在貧窮中才有的自尊。

沒有岩石，哪能激起美麗的浪花啊！

（四）原諒別人，等於放過自己

家珍無法原諒區長春生害死了有慶，說他欠他們家一條命，也拒絕接受春生任何經濟上的補償，包括鳳霞結婚時春生來道喜

送禮，家珍也不給好臉色，想把禮物給退回去；但她卻選擇在春生被打成走資派，老婆自殺，陷入最窮途潦倒，對生命絕望之際，原諒了春生，她邀請春生進屋坐，還告訴他：「春生，你記著你欠我們家一條命，你得好好活著。」

在家珍選擇原諒春生的那一瞬間，她等於也是選擇放過多年來在仇恨中度過的自己。因為要怨恨別人，自己也是要受苦受罪的。

（五）從生存環境修正自己

有一次，有慶問福貴：「小雞長大了變什麼？」福貴回答：「雞長大了，變成鵝，鵝長大了，變成羊，羊長大了，變成牛，牛長大了，就是共產主義，就天天吃餃子，天天吃肉了。」到了福貴晚年孫子饅頭也問他：「雞長大了變成什麼？」他的兒子和孫子都正好問到了他同樣的話，而經歷過政治風暴的福貴，他回答孫子的是：「雞長大了，變成鵝，鵝長大了，變成羊，羊長大了，變成牛，牛長大了，饅頭也長大了。之後……生活就會更好了。」此時，福貴已經不再將共產主義視為理想，反而將：「只要活著，生活就會越變越好。」視為努力的方向。

這是從生存環境成長學習而來的自我觀念的正確修正。

（六）從戰爭思考生命意義

影片中山河變色的戰爭場面，堆積如山的屍體，震懾著、刺痛著觀眾，大時代所加諸於人民的嚴酷，讓我們思考戰爭與生命

的意義以及人的存在尊嚴與價值，這也是導演所要強調的。當意外被抓去打仗的福貴與春生驚見在國共內戰（1945至1949年）戰場上堆疊的屍體時，春生感慨說：「咱們得活著回去！」福貴馬上回應：「回去得好好活著！」這兩句話扣合著電影的宗旨，說明了在當時能夠活著是多麼地不容易，至於該怎麼樣地「好好活著」，導演利用生命的延續留給觀眾開放式的想像空間。

第二節　《妻妾成群》：
女性在《大紅燈籠高高掛》裡的絕對悲情

蘇童，1963年生。1987年發表成名作《一九三四年的逃亡》，與余華、格非被評論家列為「先鋒派」小說家，但讓他受到文壇的注目的，卻是他一系列寫實風格的女性小說，尤其是獲得《小說月報》1991年第四屆百花獎的《妻妾成群》。後來張藝謀根據《妻妾成群》改編成電影《大紅燈籠高高掛》，而獲奧斯卡外語提名獎，便更為大紅大紫。

《妻妾成群》講的是這樣一個故事：頌蓮的父親在她大學一年級時，因為經營的茶廠倒閉割腕自殺，她記得她當時絕望的感覺，她架著父親冰涼的身體，感覺自己比父親冰涼的屍體更加冰涼。頌蓮是個實際的女孩，父親一死，她很清楚必須自己負責自己了，她冷靜地預想未來的生活。所以當繼母來攤牌，讓她在做工和嫁人兩條路作出選擇時，兩人有了以下的對話……

她淡然地回答說，當然嫁人。繼母又問，你想嫁個一般人家還是有錢人家？

　　頌蓮說，當然有錢人家，這還用問？繼母說，那不一樣，去有錢人家是做小。頌蓮說，什麼叫做小？繼母考慮了一下，說，就是做妾，名份是委屈了點。頌蓮冷笑了一聲，名份是什麼？名份是我這樣人考慮的嗎？反正我交給你賣了，你要是顧及父親的情義，就把我賣個好主吧。[8]

　　陳佐千第一次去看頌蓮，她閉門不見，從門裡扔出一句話，說要去西餐社見面。陳佐千想畢竟是女學生，很特別的新奇感覺，這是他前三次婚姻從所未有的。頌蓮進到餐廳，在陳佐千對面坐下，從提袋裡掏出一大把小蠟燭，並輕聲地向陳佐千要一個蛋糕。陳佐千看著頌蓮把小蠟燭一根一根地插上去，一共插了十九根。陳佐千問她：今天過生日嗎？頌蓮只是笑笑，後來她把蠟燭點上，又把蠟燭吹滅。她說，提前過生日吧，十九歲過完了。對陳佐千來說，他不僅感到頌蓮身上某種微妙而迷人的力量，更迷戀的是頌蓮在床上的熱情和機敏。

　　頌蓮受過一年大學教育，算是個「新時代女性」，但卻因命運作弄，她選擇物化自己──「嫁人」，她走進一個舊家庭，又不願屈服於命運，儘管自覺是舊式婚姻的犧牲品，但又善用其手

[8] 蘇童：《大紅燈籠高高掛》，遠流出版事業股份有限公司，1990年9月，頁167-168。

段爭風吃醋，並以「性」交換陳佐千的歡心，然而，她終究擺脫不了小妾的命運。

在大宅院裡太太們相互間的勾心鬥角、爭權奪利——大太太毓如掌控大權，作威作福；二太太卓雲表面上和頌蓮要好，但卻是個口蜜腹劍之人，她和丫環雁兒一起做小布人，扎針詛咒頌蓮；和卓雲死對頭的三太太梅珊，在懷孕時，被卓雲偷偷下了打胎藥，而梅珊則暗中唆使他人打傷卓雲的女兒。卓雲終於逮到梅珊和常為她看病的醫生暗通款曲的事實。頌蓮眼睜睜見到一群人將梅珊丟入井中。所有心狠手辣的明爭暗鬥的手段，無所不用其極。

頌蓮愛慕大太太的兒子飛浦，無奈他卻不喜歡女人；一直未能懷孕的頌蓮意外發現雁兒把畫有她畫像的草紙，扔進馬桶裡。她無法吞下雁兒再一次對她的詛咒，於是逼著雁兒，把骯髒的草紙吞下，致使雁兒一病不起，死在醫院。這件事使得頌蓮在精神上大受打擊，也讓她在陳家更加沒有地位。

第二年春天，陳佐千又娶了五太太進門。五太太見到瘋了的頌蓮，繞著井邊轉，對著井中說：「我不跳，我不跳。」

這部小說精準地指出傳統社會的婚姻病態，把封建舊傳統的病態頹廢、吃人禮教對女性的虐待以及處於新舊時代交接時的女性意識的掙扎，緩緩道出，引人深思。

而這部小說到了張藝謀的鏡頭下，表現了不同的特色，可說是各具千秋。《大紅燈籠高高掛》是一部成功的滿足西方人味口的電影，在小說裡對於掛燈籠僅是淡淡帶過，但是掛紅燈籠卻成

為電影裡的主軸，由掛紅燈籠衍生出的點燈、滅燈、封燈、捶腳和點菜各種把戲，構成了陳家所有的妻妾奴僕們的生活的重心，納妾爭寵、機關算盡，這是整個傳統封閉文化的縮影。

一、男尊女卑

小說裡頌蓮初進府時是由陳佐千老爺親自帶著參觀並問候大太太和二太太的；但在電影裡則改由總管帶領，塑造老爺絕對崇高的形象。

小說裡頌蓮聽說梅珊有著傾國傾城之貌，很想見她，但陳佐千要她自己去。原來頌蓮去過了，丫環說梅珊病了，攔住門不讓她進去。陳佐千說，她一不高興就稱病，她想爬到我頭上來。頌蓮說，你讓她爬嗎？陳佐千揮揮手說：「休想，女人永遠爬不到男人的頭上來。」[9]

小說一開頭就把老爺的父權意識給表現了出來；而電影裡的老爺從沒有正面鏡頭，只聞其聲，不見其人，有時只見到導演抓住他的腳在走動的鏡頭，但卻是最具權威、最箝制女性的一個。越是看不見，越令人恐懼，觀眾只能從模糊的影像中去對比出他說風是風，說雨是雨的無所不在的強大勢力。

晚上要在哪一房過夜，就點哪一房的燈籠，點燈籠象徵的最大意義就是權勢。點了燈籠，就能享受按摩腳底的特殊待遇，老爺說：「女人的腳最要緊，腳舒服了，就什麼都調理順了……也就更會伺候男人了。」「捶腳」是為了能好好服務老爺的先前

[9] 蘇童：《大紅燈籠高高掛》，頁164。

準備功夫，而「點燈」的人就有權力「點菜」，食色性也，性代表了傳宗接代。老爺離開哪一房就「滅燈」；而太太犯了錯，失了寵就「封燈」——大大紅燈籠被一一撲熄滅，蒙上一層厚厚黑布，像是判決失寵的太太永不得超生。在這樣的生活空間裡，女人是無所謂「自己」的，頌蓮即使在自己的房間也毫無隱私權，連自己所愛的笛子，也被老爺以為是男學生送的給燒了，完全沒有基本的被尊重。

導演在影片中極欲藉由府中的「規矩」表達至高的男權——老爺對新娘頌蓮說：「照府上的規矩，點燈就能點菜。想吃什麼妳就點吧！」；管家要頌蓮到院門口聽招呼：「有請太太到院門口站一站，看老爺睡覺前有沒有什麼吩咐。……這是府上多年的規矩，幾位太太都去的。」；管家一聽說頌蓮懷孕了，便對老爺說：「恭喜老爺，照規矩，從今天開始，不分白天黑夜，這四院就得點長明燈了。」；老爺發現頌蓮假懷孕，斥責她說：「妳簡直沒有皇法！妳也打聽打聽我們陳家世世代代都是什麼規矩？妳好大的膽子！『封燈』。」——這一類的規矩，一再出現在影片中，被積極強調著。

再看一段小說裡的情節安排，是電影所沒有的。陳佐千過五十大壽，孩子們玩耍打破花瓶，大太太摑了他們巴掌，頌蓮幫忙說了話，卻被責難。後來，頌蓮頭疼，說不想參加午宴，但又看見自己憔悴的面容，那不是她喜歡的，不免對自己的行為後悔，於是拿出她為陳佐千準備的禮物進飯廳。小說這樣描述著：

她偷窺陳佐千的臉色，陳佐千臉色鐵板陰沉，頌蓮的心就莫名地跳了一下，她拿著那條羊毛圍巾送到他面前，老爺，這是我的微薄之禮。陳佐千嗯了一聲，手往邊上的圓桌一指，放那邊吧。頌蓮抓著圍巾走過去，看見桌上堆滿了家人送的壽禮。一隻金戒指，一件狐皮大衣，一隻瑞士手錶，都用紅緞帶繫著。頌蓮的心又一次格登了一下，她覺得臉上一陣燥熱。重新落座，她聽見毓如在一邊說，既是壽禮，怎麼也不知道扎條紅緞帶？頌蓮裝作沒聽見，她覺得毓如的挑剔實在可惡，但是整整一天她確實神思恍惚，心不在焉。她知道自己已經惹惱了陳佐千，這是她唯一不想幹的事情。

　　頌蓮竭力想著補救的辦法，她應該讓他們看到她在老爺面前的特殊地位，她不能做出卑賤的樣子，於是頌蓮突然對著陳佐千莞爾一笑，她說，老爺，今天是你的吉辰良日，我積蓄不多，送不出金戒指皮大衣，我再補送老爺一份禮吧。說著頌蓮站起身走到陳佐千跟前，抱住他的脖子，在他臉上親了一下，又親了一下。桌上的人都呆住了，望著陳佐千。陳佐千的臉漲得通紅，他似乎想說什麼，又說不出什麼，終於把頌蓮一把推開，厲聲道，眾人面前你放尊重一點。陳佐千這一手其實自然，但頌蓮卻始料不及，她站在那裡，睜著茫然而驚惶的眼睛盯著陳佐千，好一會兒她意識到發生了什麼，她搗住了臉，不讓他

們看見撲籟籟湧出來的眼淚。她一邊往外走，一邊低低地碎帛似地哭泣，桌上的人聽見頌蓮在說，我做錯了什麼，我又做錯了什麼？[10]

陳佐千關在房間裡可是會要求他的女人滿足他的性僻好的，但在大庭廣眾之下，他必須維持他的威嚴，況且豈能讓女人拿去他的掌控權。

二、被物化的女人沒有自我

男人，是女人世界的中心。頌蓮算是個受過教育的新女性，但受困於環境，她感慨地說：「女人不就是這麼回事嗎？」「唸書有什麼用，還不是老爺身上的一件衣裳，想穿就穿，想脫就脫唄！」在陳家的女人，太太、下人全是老爺的物品，依附著男人而活，這些被物化的女人沒有自我。

在陳家，老爺是所有女人的命運中心，他主宰著她們的所有情緒，她們以能獲得他的「寵幸」而榮耀，所有的價值觀都依附在他的身上。新婚之夜，他不准害羞的頌蓮滅燈，還要她舉燈供他欣賞；老爺離開後，我們見到頌蓮委屈無聲地落淚，那樣被羞辱的悲哀，勝過她有聲的呼天搶地，她很明白她連大哭的資格都沒有，因為她被金錢和權勢給壓到滅頂了。

[10] 蘇童：《大紅燈籠高高掛》，頁195-196。

且看電影中二太太卓雲教育著頌蓮說：

> 傻妹子，這腳可不是誰想捶就能捶的。老爺要住哪院，哪院才點燈捶腳。如今娶了妳這麼年輕漂亮的新太太，二姐怕得有些日子享不上這福了。妳別小看這個，以後，妳要是天天能捶上腳……在陳家，妳想怎麼著，就能怎麼著！

這些被踐踏、被作賤的女人最可悲的是色衰愛弛，小說裡頌蓮和老爺有這樣的對話……

> 你最喜歡誰？頌蓮經常在枕邊這樣問陳佐千，我們四個人，你最喜歡誰？
> 陳佐千說那當然是你了。毓如呢？她早就是只老母雞了。卓雲呢？卓雲還湊和著但她有點鬆鬆垮垮的了。那麼梅珊呢？頌蓮總是克制不住對梅珊的好奇心，梅珊是哪裡人？陳佐千說，她是哪裡人我也不知道，連她自己也不知道。頌蓮說那梅珊是孤兒出身，陳佐千說，她是戲子，京劇草台班裡唱旦角的。我是票友，有時候去後台看她，請她吃飯，一來二去的她就跟我了。頌蓮拍拍陳佐千的臉說，是女人都想跟你，陳佐千說，你這話對了一半，應該說是女人都想跟有錢人。頌蓮笑起來，你這話也才對了一半，應該說有錢人有了錢還要女人，要也要不夠。[11]

[11] 蘇童：《大紅燈籠高高掛》，頁175。

「女人都想跟有錢人。」在那個沒有愛情，只有交換利益的婚姻，這是具有權威男性的普遍認知。「有錢人有了錢還要女人，要也要不夠。」頌蓮這話講出了傳統兩性關係中女性長期被矮化的悲哀。因為這樣不健康的環境，可以想見造就人物性格走向畸形的命運，為了爭取點燈、捶腳和點菜的權力，鬥爭便是不可避免的。

一個沒有自己的女人，把自己的生活就寄託在媚悅老爺、爭奪掛燈籠權上，就算鬥贏了，又能贏多久，總是會在風華褪去後，迎接另一位新太太。看在現代女性眼裡，何其沒有自尊啊！

三、傳宗接代的工具──母以子貴

性關係是獲得權力的管道，權力的延續在於傳宗接代。這些可憐的女人們，正因為害怕色衰愛弛，所以各房太太要努力爭取能讓自己懷孕的機會，傳統的觀念「母以子貴」，女人無法傳宗接代，特別是男丁，就沒有地位。小說裡梅珊對頌蓮說起她和卓雲生孩子的事：

> 梅珊說我跟卓雲差不多一起懷孕的，我三個月的時候她差人在我的煎藥裡放了瀉胎藥，結果我命大，胎兒沒掉下來，後來，我們差不多同時臨盆，她又想先生孩子，就花很多錢打外國催產針，把陰道都撐破了，結果還是我命大，我先生了飛瀾，是個男的，她竹籃打水一

場空，生了憶容不過是個小賤貨，還比飛瀾晚了三個鐘頭呢。[12]

生小孩要比誰先生，還要比誰能生男生，生了被稱為「小賤貨」的女生，也是無用。小說裡關於頌蓮希望懷孕，卻再次落空，僅是幾句話帶過，而老爺對她的冷淡，還有老爺的「暗病」——梅珊說，油燈再好也有個耗盡的時候，就怕續不上那一壺油吶。又說，這園子裡陰氣太旺，損了陽氣，也是命該如此，這下可好，老爺佔著茅坑不拉屎，苦的是夜夜守空房的她們。

而在電影中的頌蓮為了鞏固自己的地位，不惜謊稱懷孕，期盼老爺多到她這一房，那她就能假戲真作了；然而，丫環雁兒發現頌蓮沾了血跡的白褲子，二太太虛情假意地揭發真相，讓一切曝光，進而四太太被老爺封了燈，讓她在家中毫無翻身的餘地。

這樣的兩性關係只建立在性和傳宗接代上，女人代表的就是男人掌中物的悲劇角色。

四、格局狹隘，女人只能為難女人

由以上看來，這些競爭對手間的勾心鬥角，只為了奪取在家裡的自認為的地位，甚至談不上尊嚴，在那樣狹隘的生活空間

[12] 蘇童：《大紅燈籠高高掛》，頁186-187。

裡，這些被操控的女人，彼此只能互相壓制、打擊，因為我不害妳，也會被妳所害，連下人都有可能是妳的敵人。

在小說裡描述大太太毓如有一雙兒女，飛浦在外面收賬，還做房地產生意，而憶惠在北平的女子大學讀書。頌蓮向雁兒打聽飛浦，兩個主僕在言語中互相較勁……

　　雁兒說，我們大少爺是有本事的人。頌蓮問，怎麼個有本事法？雁兒說，反正有本事，陳家現在都靠他。頌蓮又問雁兒，大小姐怎麼樣？雁兒說，我們大小姐又漂亮又文靜，以後要嫁貴人的。頌蓮心裡暗笑，雁兒褒此貶彼的話音讓她很厭惡，她就把氣發到裙裾下那只波斯貓身上，頌蓮抬腳把貓踢開，罵道，賤貨，跑這兒舔什麼騷？

　　頌蓮對雁兒越來越厭惡，至關重要的一點是她沒事就往梅珊屋裡跑，而且雁兒每次接過頌蓮的內衣內褲去洗時，總是一臉不高興的樣子。頌蓮有時候就訓她，你掛著臉給誰看，你要不願跟我就回下房去，去隔壁也行。雁兒申辯說，沒有呀，我怎麼敢掛臉，天生就沒有臉。頌蓮抓過一把梳子朝她砸過去，雁兒就不再吱聲了。頌蓮猜測雁兒在外面沒少說她的壞話。但她也不能對她太狠，因為她曾經看見陳佐千有一次進門來順勢在雁兒的乳房上摸了一把，雖然是瞬間的很自然的事，頌蓮也不得不節制一點，

要不然雁兒不會那麼張狂。頌蓮想，連個小丫環也知道靠那一把壯自己的膽、女人就是這種東西。[13]

雁兒是個叛逆者，她在挑戰權威，但至少她是直接針對頌蓮來。知人知面不知心，頌蓮以為卓雲是她進陳家後最照顧她，最和顏悅色的姐姐，沒想到隨著在雁兒房間發現卓雲替雁兒寫著自己名字的扎針布偶，還有雁兒和卓雲揭發她假懷孕的真相，卓雲的狐狸尾巴才露了出來。梅珊對頌蓮說：「卓雲是菩薩面蛇蠍心，妳別看她好相處，陳家太太裡她壞點子最多……。」

於是，我們見到頌蓮開始反擊，她抖出雁兒在她房裡偷偷點燈籠的事。下人是不能點燈籠的，燈籠只有太太能點。但雁兒卻在自己的房裡偷偷點燈籠，渴望改變身分。頌蓮當著所有人面，讓雁兒難堪：「一個丫環，偷偷的在房裡點燈籠，這燈籠是你隨便點的嗎？妳眼裡都有什麼人？妳把我們這些當太太的往哪擱？陳府還有沒有規矩？」卓雲幫雁兒說話：「府上的規矩當然是規矩，可誰都難免有錯啊！嗯！四妹，別嫌我把話說明白了，妳不也剛被老爺封了燈嗎？」頌蓮說：「封了燈，我還是太太。」終於，雁兒還是按「規矩」被處置了。跪在雪地裡的雁兒不願道歉，最後竟生病死了。

頌蓮無意害死的還有梅珊，頌蓮在自己的房間替自己過生日，酒後失言，卻對卓雲說出：「妳有老爺疼妳，三姐有她的相

[13] 蘇童：《大紅燈籠高高掛》，頁172。

好高醫生，我呢？我什麼也沒有！」這讓卓雲正好逮到機會聯合次要敵人除掉了主要敵人。這樣的冤冤相報何時能了，然而，可悲的傳統女人就只能在那樣狹隘的生活空間裡找尋自己得以「生存」的方式。

五、女性對存在價值的悟醒

　　電影中我們見到頌蓮和梅珊其實性格相似，都很叛逆，敢犯禁忌。頌蓮從偷窺角樓、謊稱懷孕、點菜到房裡食用，到對付雁兒；梅珊在頌蓮的新婚之夜叫走老爺、和頌蓮爭相點菜、甚至在頌蓮發現她和高醫師的姦情後，不惜耍狠，明說她就是要去跟高醫師約會。梅珊曾對頌蓮說：「本來就是做戲嘛！戲做得好能騙別人，做得不好只能騙自己。連自己都騙不了時，那只能騙鬼了！人跟鬼就差一口氣。人就是鬼，鬼就是人！」頌蓮無奈地回應：「點燈，滅燈，封燈。我真的無所謂。我就是不明白，在這屋裡人算個什麼東西？像狗，像貓，像耗子。什麼都像，就是不像人。我站在這兒總在想，還不如吊死在那死人屋裡！」梅珊和頌蓮有這樣的抱怨，其實是對自己的存在價值，有了自覺意識。

　　電影比較多著重在妻妾間的對立，但是，蘇童在小說裡其實有意安排頌蓮和梅珊不那麼仇視。頌蓮被梅珊唱戲的聲音驚醒，頌蓮披衣出來，站在門廊上遠遠看著梅珊。梅珊沉浸其中，頌蓮覺得她唱得淒涼婉轉，心也浮了起來。這樣過了好久，梅珊戛然而止，似乎見到頌蓮的眼睛裡充滿了淚影。梅珊問頌蓮：

你哭了？你活得不是很高興嗎，為什麼哭？梅珊在頌蓮面前站住，淡淡地說。頌蓮掏出手絹擦了擦眼角，他說也不知是怎麼了，你唱的戲叫什麼？叫《女吊》。梅珊說你喜歡聽嗎？我對京戲一竅不通，主要是你唱得實在動情，聽得我也傷心起來，頌蓮說著她看見梅珊的臉上第一次露出和善的神情，梅珊低下頭看看自己的戲裝，她說，本來就是做戲嘛，傷心可不值得。做戲做得好能騙別人，做得不好只能騙騙自己。[14]

又有一段細節的安排，讓她倆有機會同盟，站在同一陣線上，惺惺相惜。陳佐千在頌蓮屋裡咳嗽起來，頌蓮有些尷尬地看著梅珊。梅珊問頌蓮怎麼不去伺侯他穿衣服？頌蓮說他又不是小孩子，自己穿。梅珊有點悻悻然，笑著說他怎麼要我給他穿衣、穿鞋，看來人是有貴賤之分。此時，陳佐千又在屋裡喊梅珊，要她進屋給他唱一段！梅珊的細柳眉立刻挑起來，冷笑一聲，跑到窗前衝著裡面說，老娘不願意！頌蓮見識了梅珊的脾氣。當陳佐千有機會罵起梅珊的不是時，頌蓮替她說話：「你也別太狠心了，她其實挺可憐的，沒親沒故的，怕你不疼她，脾氣就壞了。」

小說裡的梅珊和頌蓮很有機會發展成為姐妹情誼，作者並沒有像電影那樣戲劇性地安排頌蓮揭發了梅珊和醫生的私情，而是

[14] 蘇童：《大紅燈籠高高掛》，頁176。

卓雲堵到了梅珊的姦情，梅珊被扔到井裡去了，頌蓮還義憤填膺地說他們殺了人，最後頌蓮也跟瘋了。

不論是小說或電影的安排，隨波逐流的女人繼續安放在她們狹窄的生活框架中；而有機會自覺的女性，在主動追尋自我存在價值或企圖掙脫命運時得到醒悟，但也因為時不我予，所以雁兒和梅珊死了、頌蓮瘋了。

六、愛上不該愛的人

在電影中頌蓮和大少爺互動的戲份主要只有兩場，一是頌蓮被飛浦的笛聲所吸引，兩人第一次碰面，有了幾句簡單的交談，但飛浦很快就被大太太叫走了；第二場是頌蓮被老爺封燈，並得知雁兒間接因她而死，就在她生日這天她請傭人去買酒，飛浦正好回家，陪她喝了一杯，飛浦勸了她幾句。從片中僅看出頌蓮對飛浦有仰慕與好感，只是必須壓抑住感情。

但在小說中，飛浦的角色分量是很重的。飛浦和母親鬧得不愉快，和頌蓮有這樣的對話：

> 待在家裡時間一長就令人生厭，我想出去跑了，還是在外面好，又自由，又快活。頌蓮說，我懂了，鬧了半天，你還是怕她。飛浦說，不是怕她，是怕煩，怕女人，女人真是讓人可怕。頌蓮說，你怕女人？那你怎麼不怕

我？飛浦說，對你也有點怕，不過好多了，你跟她們不一
樣，所以我喜歡去你那兒。後來頌蓮老想起飛浦漫不經心
說的那句話，你跟她們不一樣。頌蓮覺得飛浦給了她一種
起碼的安慰，就像若有若無的冬日陽光，帶著些許暖意。[15]

　　飛浦從小看多了父親的妻妾間的爭寵，造成了他怕女人的性
格，和他父親形成強烈的對比，極具諷刺意涵。頌蓮受過教育，
年紀和飛浦相當，所以，有很多話題可聊，當然這樣的情感也成
了頌蓮的心理寄託。小說裡有很多關於頌蓮對飛浦的內心描寫。
　　飛浦介紹絲綢大王顧家的三公子給頌蓮認識。他們從小就認
識，在一個學堂唸書，很要好，好到兩人手拉手走路，這令頌蓮
感到古怪。
　　後來，飛浦生意做得不順當，總是悶悶不樂，就極少到頌蓮
房裡來了，頌蓮只有在飯桌上才能看到他，有時候她的眼前就會
浮現出梅珊和醫生的腿在麻將桌下做的動作，她忍不住地偷偷朝
桌下看，看她自己的腿，會不會朝那面伸過去。想到這件事她心
裡又害怕又激動。
　　飛浦要到雲南去，頌蓮在門廊上跟他道別，卻見到顧少爺在
花園裡轉悠——

　　　　飛浦笑笑說，他也怕女人，跟我一樣的。又說，他跟
　　我一起去雲南。頌蓮做了個鬼臉，你們兩個倒像夫妻了，

[15] 蘇童：《大紅燈籠高高掛》，頁202。

形影不離的。飛浦說，你好像有點嫉妒了，你要想去雲南我就把你也帶上，你去不去？頌蓮說，我倒是想去，就是行不通。飛浦說，怎麼行不通？頌蓮搡了他一把，別裝傻，你知道為什麼行不通。[16]

飛浦離開後，頌蓮常常故意和老爺問起飛浦，甚至當她摸著陳佐千精瘦的身體時，腦子裡卻倏而浮現出一個秘不告人的念頭。她想著飛浦躺在被子裡會是什麼樣子？

頌蓮生日那天，飛浦正好回家陪她一起喝酒祝壽，他說起煙草生意，自嘲不是做生意的料子，賠了不少錢。小說裡有一段相當細膩的頌蓮內心情慾糾纏：

> 她看見飛浦現在就坐在對面，他低著頭，年輕的頭髮茂密烏黑，脖子剛勁傲慢地挺直，而一些暗藍的血管在她的目光裡微妙地顫動著。頌蓮的心裡很潮濕，一種陌生的慾望像風一樣灌進身體，她覺得喘不過氣來。意識中又出現了梅珊和醫生的腿在麻將桌下交纏的畫面。頌蓮看見了自己修長姣好的雙腿，它們像一道漫坡而下的細沙向下塌陷，它們溫情而熱烈地靠近目標。這是飛浦的腳，膝蓋，還有腿，現在她準確地感受了它們的存在。頌蓮的眼神迷離起來，她的嘴唇無力地啟開，蠕動著。她聽見空氣中有一種物質碎裂的聲音，或者這聲音僅僅來自她的身體深處。[17]

16 蘇童：《大紅燈籠高高掛》，頁204。
17 蘇童：《大紅燈籠高高掛》，頁221-222。

飛浦抬起了頭，他凝視頌蓮眼裡的澎湃。飛浦一動不動。頌蓮閉上眼睛，她聽見呼吸紊亂不堪，她把雙腿完全靠緊了飛浦，等待著發生什麼事情。飛浦縮回了膝蓋──

他像被擊垮似地歪在椅背上，沙啞他說，這樣不好。頌蓮如夢初醒，她囁嚅著，什麼不好？飛浦把雙手慢慢地舉起來，作了一個揖，不行，我還是怕。他說話時臉痛苦地扭曲了。我還是怕女人。女人太可怕。頌蓮說，我聽不懂你的話。飛浦就用手搓著臉說，頌蓮我喜歡你，我不騙你。頌蓮說，你喜歡我卻這樣待我。飛浦幾乎是硬嚥了，他搖著頭，眼睛始終躲避著頌蓮，我沒法改變了，老天懲罰我，陳家世代男人都好女色，輪到我不行了，我從小就覺得女人可怕，我怕女人。特別是家裡的女人都讓我害怕。只有你我不怕，可是我還是不行，你懂嗎？[18]

頌蓮才剛萌芽的自主情慾的思緒，一下子就被推向了地獄。作者是否有意藉由飛浦偏於愛戀同性，而將所謂的「因果」關係，提示給讀者思考。

再從飛浦所說的「老天懲罰我」，回到電影中提到「罪過」的兩個細節安排，一是頌蓮成為四太太的隔天早上，在拜見已經可以當她母親的大太太時，大太太問了她年齡後，大太太說了聲

[18] 蘇童：《大紅燈籠高高掛》，頁222。

「罪過」，道出了以金錢交換青春肉體的封建妻妾制度的可恥。另一個「罪過」出現在醉酒的頌蓮無意間說出梅珊和高醫生私通，而造成梅珊被捉回來處死的慘境，老媽子把頌蓮惹出的禍，告訴她，並說了句「罪過」。

小說和電影都異曲同工處理了傳統的宿命因果。

七、「象徵」意義的處理

（一）顏色

電影裡的老爺出場總是一身黑，黑色在色彩學中有著嚴肅、崇高和恐怖的特性，很能符合他在家中的核心地位。

頌蓮在影片開始一身女學生裝扮——白衣黑裙——代表著純真無邪；成為四太太後，她不再出現白色衣服的裝扮，因為她已經不同以往；直到最後她瘋了，她似乎又回到天真無憂的學生時代，又是一身白衣黑裙。

梅珊和高醫師東窗事發後，在被身著黑灰色的打手捉回時，她穿著白色內衣、粉紅拖鞋，形成強烈對比，一直到她被押送到死人屋，死命為自己的命運掙扎，還是一身白，表達了她對無悔的愛的堅持。

紅色有熱情積極、主動革命的意象，雁兒常以紅色衣服出場，十分引人注意，也符合她在片中所展現的性格特徵。

這些演員在服裝顏色上的安排都可見導演的用心。

（二）古井與角樓

從傳統封建社會以來，「古井」和女人的關係比和男人的關係還要深遠，「井」是女人們家事勞動聚集之所，也是懲戒犯錯的女人之處。在小說裡頌蓮聽到關於井的一些傳聞，便和陳佐千有了以下的對話——

> 頌蓮說，這園子裡的東西有點鬼氣。陳佐千說，哪來的鬼氣？頌蓮朝紫藤架呶呶嘴，喏，那口井。陳佐千說，不過就死了兩個投井的，自尋短見的。頌蓮說，死的誰？陳佐千說，反正你也不認識的，是上一輩的兩個女眷。頌蓮說，是姨太太吧。陳佐千臉色立刻有點難看了，誰告訴你的？頌蓮笑笑說誰也沒告訴我，我自己看見的，我走到那口井邊，一眼就看見兩個女人浮在井底裡，一個像我，另一個還是像我。陳佐千說，你別胡說了，以後別上那兒去。頌蓮拍拍手說，那不行，我還沒去問問那兩個鬼魂呢，她們為什麼投井？陳佐千說，那還用問，免不了是些污穢事情吧。頌蓮沉吟良久，後來她突然說了一句，怪不得這園子裡修這麼多井。原來是為尋死的人挖的。[19]

古井所承載的怨氣深深影響了頌蓮，她被那口幽暗寒冷，爬滿青苔的井糾纏了一輩子，走不出那個陰影，她渴望和大少爺的愛情，卻恐懼古井對她亂倫的懲治，所以，她只好常常在井邊不

[19] 蘇童：《大紅燈籠高高掛》，頁180。

停地轉圈說：我不下去，我不下去。她努力藉由井裡的水，要看清自己的眼睛，但卻「始終找不到一個角度看見自己」，這句話說出了傳統女性沒有自我，無法主宰生命的可悲。

第二年，陳佐千又娶了第五位太太。五太太初進陳府，常見一個女人在繞著廢井轉，並對著井中說話。五太太看她長得清秀乾淨，不太像瘋子。下人告訴她，那是四太太，腦子有毛病了，常對著井說：我不跳，我不跳，她說她不跳井。

「古井」的意象深遠，是「監獄」的象徵，發人深省，而到了電影中，導演將「古井」改為具體的「角樓」，角樓上有一間「死人屋」，也是用來警惕妻妾的，尤其位在高處的角樓，全府的人抬頭便可見，有著強烈的殺雞儆猴的實質作用。

（三）季節

電影中導演以「四季」作為時間的區隔，但卻獨漏「春」天；春天，代表生生不息，但影片最後老爺又娶進了五太太，在一片喜氣洋洋中，新娘子消瘦的臉所呈現的薄命相，襯托著瘋了的頌蓮在院子裡徘徊的景象，春天再來，是否遙遙無期？

基本上，小說《妻妾成群》和電影《大紅燈籠高高掛》有很多差異，著重點也不同，但卻將文字和影像視覺的特質發揮到極至，兩種作品的主題都拓深了作者想要表達的豐富的寓意，帶給讀者和觀眾對兩性關係深刻的啟迪。

第三節　《手機》：科技發達的反思

　　2008北京奧運會，唯一中國文壇舉聖火的代表——劉震雲，正是小說《手機》的作者和電影編劇。1958年，生於河南省延津縣，1978年，考入北京大學中文系，1987年，發表短篇小說〈塔舖〉，便引起文壇的注目。到了20世紀80年代末，90年代初的文壇，出現了以方方、池莉和劉震雲為主要代表的「新寫實」小說，其中劉震雲一直被評論家最為看好，因為他有屬於自己獨特的風格。

　　關於劉震雲的小說，大陸學者洪子誠評論得很中肯而準確：「無法把握，也難以滿足的欲望，人性的種種弱點，和嚴密的社會權力機制，在劉震雲所創造的普通人生活當中，構成難以掙脫的網。生活於其間的人物，面對強大的『環境』壓力，難以自主地陷入原先拒絕陷入的『泥潭』，也在適應這一生存環境的過程中，經歷了個人精神、性格的扭曲。對於這一世界中人們的複雜關係，他們的折磨、傾軋，以及委瑣、自私、殘忍的心理行為，小說採用冷靜，不露聲色，卻感受到冷峻批判立場的敘述方式。」[20]這段評論正好說出了《手機》的重要特色，也把劉震雲對於人與環境的關係的關注加以提示，也展現了手機在資訊時代的便利與其相對帶來的情感信任危機和窘境。

[20] 洪子誠：《大陸當代文學史下編（1980～1990年代）》，秀威資訊科技，2008年8月，頁205。

劉震雲《手機》將他推上文壇的高峰，這部作品讓我們見到了截然不同的劉震雲，他一改過去嚴肅深沉的敘述，而轉變為諷刺消遣的筆調，帶給讀者多元而全新的面貌。劉震雲還為了文化消費市場的需要，先完成電影劇本再寫小說，然後將影片和小說同時推向市場，成功地創造了小說與電影、藝術與市場的雙贏局面，創下了《手機》獲全年賣座第一的紀錄。還有《我叫劉躍進》也改編成劇本，讓兩種不同的文學形式達到了完美的結合，並由知名導演馮小剛改拍成電影，是中國大陸第一部文學電影的原著，還有他的《一地雞毛》改編成電視劇，被評為是經典劇集。其他如《故鄉天下黃花》、《故鄉相處流傳》和《一腔廢話》，也是他的重要作品。

一、小說版《手機》的三大部分

第一部分

1969年，嚴守一十三歲，鎮上架起了電線竿，接通了第一部搖把電話。嚴守一的表哥在礦上工作，久沒消息，他帶著表嫂到鎮上打電話，因為電話剛接到鎮上，要打通電話，過程非常艱難也很不容易，但這通電話居然一打就通了，接電話的人問嚴守一什麼事？嚴守一說，我叫嚴守一，小名叫白石頭，我嫂子叫呂桂花，我嫂子問一問礦上挖煤的表哥──牛三斤，還回來不回來？整個礦上就一部電話，有任何事就通過廣播的喇叭播出去。接電

話的人打開廣播喇叭說：「牛三斤，牛三斤，你的媳婦叫呂桂花，呂桂花讓問一問，你最近還回來嗎？」[21]當時下著雪，好多工人剛從礦井下鑽出來，聽到廣播出來的聲音覺得特別好玩，全都笑了。這是嚴守一的聲音第一次在世界上傳得那麼遠。

第二部分

　　三十年過去了，嚴守一成了著名的電視節目主持人，他的聲音開始傳遍中國的千家萬戶。全國人民只有嚴家莊的人不理解：嚴守一的爹一天說不了十句話，而他居然靠說話為生。嚴守一的《說一是一》節目以說真話見長，但他卻是謊言成篇填滿他的現實生活。他跟他生命中的三個女人說謊話，卻只跟唯一養大他的奶奶說心裡話，但卻因為「手機」這個爆炸的手榴彈，讓他錯失了見奶奶生前最後一面的機會。

第三部分

　　故事跳接回上個世紀20、30年代，講的是和「手機」方便快捷的通訊工具截然不同的傳播方式。描述嚴守一的爺爺在外販賣牲口，家裡人覺得他到娶媳婦的年紀了，就托人往外帶訊息，要他回家娶媳婦。這個部分主要寫的是這條口信的傳遞的歷程——一個驢販子到這個村裡來，家裡人托他捎個口信，接著經歷了一些事情的驢販子，走不下去了，就把口信托給一個唱戲的，後來，這個唱戲的又托給了一個修腳的人，經過了千山萬水，兩年

[21] 劉震雲：《手機》，九歌出版社，2004年4月10日，頁29。

後，口信傳到了，但這個口口相傳的口信已不是當初的口信，卻也造成陰錯陽差的結局。這其中呈現人與人間溫暖的人情味、責任與信任。

劉震雲在《手機》中成功地使用第三人稱全知觀點。全知觀點又稱萬能觀點，其敘述者有如上帝掌握著神一般的力量，是無所不在的。作者是以第三人稱的語法去表現小說人物內、外在的全貌，對作者而言，應算是最適意的一種敘事形式，因為作者對他自己的作品是無所不知的，所以全知敘述可說是所有敘述技巧當中最自然的一種。作家藉由這樣的敘事觀點可以敏銳而全面地觀照所有人物的內心，冷眼嘲諷作品中的人物。全書的三段故事，流暢而精確地把過去和現今關於溝通聯繫方面的困難和容易，以及人與人之間的實際或心靈的距離，以強而有力又幽默詼諧的對比呈現了出來。

二、各具特色的三個女主角

（一）妻子——房地產公司工作的于文娟

嚴守一的妻子于文娟，患了不孕症，嚴守一並不在意有沒有下一代，但于文娟卻很積極，為了懷孕喝中藥、練氣功。一方面為了對嚴守一的奶奶有所交代，她說：「答應過的，不可失信於人。」另一方面在於，她知道嚴守一的性格，怕他在外胡鬧，想用孩子套住他。

一天早上，嚴守一在開車往電視台主持節目的路上，發現把手機忘在家裡了，這個小失誤，讓于文娟接到了一個陌生女子的來電，雖然馬上趕回家拿手機的嚴守一扯了個謊，呼嚨了過去，但事情的真相卻就在晚上爆發了。

　　老家黑磚頭堂哥打電話到家裡，說嚴守一手機關機找不到他。晚飯前嚴守一在電話裡告訴于文娟，費墨跟他在一起吃飯討論公事，於是于文娟打了費墨的手機，是通的。費墨幫嚴守一圓謊，卻在嚴守一偷腥回到家開機後，給嚴守一打了警告的電話，但手機卻被于文娟一把接了過去，不知情的費墨講了一堆，當他被沉默的于文娟掛了電話後，還不知闖了禍。嚴守一還想照往例找理由搪塞時，手機卻進來了一封短信。于文娟打開伍月發來的短信：「外邊冷。快回家。記得在車上咬過你，睡覺的時候，別脫內衣。」于文娟要嚴守一把衣服脫下來，當她見到一個大牙痕，便堅決提出離婚。

　　其實于文娟在離婚時，就有了懷孕的症候，本想給嚴守一一個驚喜，但就出事了。一直到于文娟生產後，嚴守一才知道自己當了父親，嚴守一到醫院探望于文娟和兒子時，見到憔悴的于文娟心裡有點不捨。他拿出先前她要退還給奶奶的戒指，並轉述奶奶說的：她不是俺孫媳婦，還是俺孫女。要讓孩子知道，孫子不懂事，那個老不死的，還是懂事的。于文娟的眼淚奪眶而出。這時嚴守一趕忙掏出剛買的手機說：「這部手機是給你買的。你和孩子有什麼事，隨時能找到我。從今兒起，我的手機，二十四小時為你們開著。」但于文娟並不領情。此時，嚴守一不得不接新歡沈

雪打來的電話，他說他正在開會。這讓于文娟更加絕望。因此她出院後，幾次退回嚴守一寄來的錢，不想再和他有任何瓜葛。

　　于文娟唯一最後一次打手機找嚴守一，是要通知他奶奶快不行了。她讓小保母帶著兒子和嚴守一一起回老家，完成奶奶見孫子的心願。

（二）外遇──出版社的女編輯伍月

　　伍月的出版社社長和嚴守一是同學，兩人因為公事開會相識在廬山。飯局時兩人都喝多了，伍月主動示愛，留下了房間號碼，也留下了驚慌失措的嚴守一。從進到伍月房間後，嚴守一第一次知道了什麼叫「解渴」，那是不同以往的難得經驗。之後，伍月不同以往嚴守一遇到的女孩，以前都是他關一個禮拜手機，怕與他胡鬧的女孩給他打電話，但伍月卻一個月沒任何消息，這反倒讓嚴守一主動打電話給伍月。之後兩人的情慾糾葛就越發不可收拾了。根據嚴守一以往的經驗，一個月後，對方就會提出要求。但半年過去了，伍月什麼也沒提，嚴守一放下心來。但放心之中，反倒更加不放心了。有一次嚴守一主動試問伍月他們的關係算甚麼？伍月奇怪地看著他說：「餓了吃飯，渴了喝水呀。」這樣的回答才讓嚴守一感到踏實下來。一直到伍月主動打電話說她要結婚了，結婚前想和嚴守一最後一次歡愛，於是嚴守一關了機。但也因此造成嚴守一恢復了單身。

　　嚴守一認識沈雪後，和沈雪穩定交往，卻讓伍月心裡很不是滋味。費墨寫了一本書，伍月找嚴守一說社長想讓他寫序。費墨拒絕後，伍月還是常發簡訊過來挑逗他。

于文娟之前的公司關門了。于文娟的哥哥要嚴守一幫于文娟找保母，也找工作。嚴守一找伍月幫忙，並答應寫書序。在出版社為費墨開新書發表會後，伍月留了會務房間號碼給嚴守一，兩人有一年多沒在一起了，在激情的翻雲覆雨時，伍月用手機拍了幾張他倆的裸照，並以此來要脅嚴守一要讓她進他們公司，她知道他在找他的接班人。她還告訴他，她是用身體交換，換來社長幫于文娟安排工作的。之後，嚴守一躲著伍月，伍月卻發出了裸照到嚴守一手機，而給沈雪抓個正著。

（三）新歡——戲劇學院的台詞課老師沈雪

　　嚴守一在電視台主持人的業務培訓課上遇到講課的老師沈雪。一上課，嚴守一收到簡訊，正在回覆，便被沈雪糾正，兩人因言語爭執而相識。短訓班結束，兩人就開始交往，連嚴守一要回山西看望奶奶，都帶著沈雪回去。從山西老家回北京後，嚴守一就和沈雪住在一起了。經過一段快樂時光後，沈雪注意到嚴守一的公事包裡有許多女孩子的照片，另外，是于文娟生了孩子後，她開始提防于文娟，怕他們死灰復燃，尤其，當沈雪發現嚴守一將手機的響鈴方式改成震動後，使她產生更大的懷疑。有一次，在抓腳時，沈雪見到伍月從盧山發來的簡訊，兩人又為此爭吵。憤怒過後的沈雪哭著說：「嚴守一，你到底有多少事背著我呀？」「嚴守一，我跟你在一起過得太累了。」「嚴守一，我是一個簡單的人，你太複雜，我對付不了你，我無法跟你在一起生活！」

嚴守一擔心沈雪誤會又多心，於是將于文娟的哥哥給他的母子合照，還有萬一小孩要花錢的存摺，寄放在好友費曼家，但當費曼的外遇事件爆發後，費曼的老婆李燕將照片和存摺拿給了去家裡安慰她的沈雪，李燕警惕沈雪也要小心。兩人回家後又是大吵，嚴守一出門前賭氣將手機留給了沈雪，沈雪知道除了于文娟，伍月對她的威脅更大。於是她用嚴守一的手機發了簡訊給沈雪：「你正在想什麼，我想知道。」兩分鐘後，伍月卻回傳了他倆的裸照。

嚴守一終於還是失去了沈雪。更重要的是因為手機不在身邊，他錯過了第一時間趕回去見奶奶最後一面。嚴守一只要一有時間，就會回山西老家。出錢改善老家的生活條件。奶奶是他生命中最重要的人。從小他娘死得早，爹又是個不多話的脾氣，他全靠奶奶拉拔長大。但如今卻留下一生難以彌補的遺憾。出殯那天，嚴守一掏出手機，扔到了火裡。他留下了眼淚，發現自己在世界上是個卑鄙的人。

劉震雲於2003年11月25日接受《星辰在線》的採訪，記者問：小說版《手機》先於電影半個月問世，會不會對電影產生負面影響？劉震雲回答說：「電影是一道聲色大餐，比較注重具有表面張力的東西，比如說人物的語言、場景的設置等等，這道聲色大餐要求的是一道炒好了的菜，色香味俱全，得直接擺上餐桌，讓大家品味；但是小說注重的卻不是這些東西，小說注重表像背後的東西，電影上著力表現的元素我在小說裡可以一筆帶

過，我覺得看小說應該是在享受醞釀聲色大餐背後的過程，在廚房裡剁蔥、剁蒜、菜和肉一起下鍋，發出來的口茲啦的聲音……所以要講究熱鬧、好看，咱們得去看電影，要想細細品味、唖摸背後的滋味，就得看小說啦。好的小說和電影是相輔相成的。」[22]小說和電影的確各有其特色，並由其中藝術特色可見作家和導演對生活的細緻觀察以及對人性的透徹研究。

三、電影的特色

擅長於運用諷刺手法的導演馮小剛，可說是把《手機》處理得更靈活了，他在電影裡的用心鋪陳，將一支滿是秘密和謊言的手機，糾葛出一個男人和三個女人錯綜複雜的感情，也統籌出現代人在科技文明下的悲情。以下是電影以其影像優勢突出於小說的表現。

四、善用視覺的演出優勢

嚴守一作為電視節目名嘴，主持《有一說一》的節目，就是一個很特別的安排，導演可以配合劇情的發展，讓嚴守一對應於他現實處境，成為節目中討論的主題，比如提到「婚姻危機」、「說謊」和「心理有病」幾場戲，都恰如其分地讓嚴守一得以設身處地，幽默自嘲。這種借力使力的背景呼應襯托的編導技巧，可以讓觀眾更加融入作品的主題。

[22] http://www.changsha.cn/changsha/rwx/200311/t20031125_60834.htm。

再看影片中所安排的費墨主持《有一說一》開策劃會議的一段，更是相當精彩的，這一段必須以影音呈現是最妥切。開會時大家的電話陸續響起，當編導成了第三個接手機的人，費墨只好停止講話。只聽編導支支嗚嗚接了手機：「喂，對，啊，行，噢，嗯，我聽見了，一會我給你打過去。」編導掛斷電話後，大家都聽得莫名其妙，不過嚴守一卻很興奮地說：「肯定是一女的打的。」於是便用男女兩種語調學起他們的對話：「開會呢吧？對。說話不方便吧？啊。那我說你聽。行。我想你了。噢。你想我嗎？嗯。你昨天真壞。嗨。你親我一下。嗯。那我親你一下。聽見了嗎？」這時大夥突然會意而笑。

以上這一段小說所無法舒展的情節，卻在影像中得到最大的表現效益。

五、關於人物

（一）沈雪的性格刻劃

影片裡的沈雪較小說為單純，沒心眼，懂得付出，不僅照料嚴守一的生活起居，再單看她對嚴守一的表哥的女兒——牛彩雲，從鄉下到北京考影劇學校的主動幫忙，都可看出她為了討好嚴守一的用心。嚴守一也不僅一次誇她是個好妻子，這也讓嚴守一慢慢拉遠和伍月的距離。

張愛玲〈紅玫瑰與白玫瑰〉小說開頭說：「振保的生命裡有兩個女人，他說一個是他的白玫瑰，一個是他的紅玫瑰。一個是

聖潔的妻，一個是熱烈的情婦——普通人向來是這樣把節烈兩個字分開來講的。也許每一個男子全都有過這樣的兩個女人，至少兩個。娶了紅玫瑰，久而久之，紅的變了牆上的一抹蚊子血，白的還是『床前明月光』；娶了白玫瑰，白的便是衣服上的一粒飯粘子，紅的卻是心口上的一顆朱砂痣。」如果說于文娟是嚴守一的白玫瑰，那麼伍月則是嚴守一的紅玫瑰，而沈雪就是介於紅玫瑰與白玫瑰之間的中庸的理想的好妻子。

影片中的沈雪是可以理解嚴守一對于文娟母子的照料，她其實不是個不能溝通的人；但不知是不是因為嚴守一說謊成性，他總不願意真誠的「從心溝通」，於是，說一個謊，要扯出十個謊來圓，謊言愈滾愈大，不可收拾。

沈雪為了嚴守一和費墨互相掩護撒謊而爭吵，嚴守一為了證明沒有「鬼」，故意當著沈雪的面把電話丟在家裡。沈雪和李燕去調通聯記錄，李燕要沈雪回撥一個奇怪的號碼，沈雪雖撥了電話，卻沒有按下通話鍵，在當下她還是選擇相信嚴守一的。

在小說裡是沈雪用嚴守一的手機故意發簡訊給伍月：「你正在想什麼，我想知道。」等著看她回覆甚麼？兩分鐘後，伍月卻回傳了他倆的裸照；而影片中的沈雪則是被動地見到伍月發給嚴守一的威脅簡訊：「我想見沈雪，你看著辦。」還傳來他倆親熱的照片。嚴守一終於向沈雪坦白一切，他正受到伍月的威脅。這是嚴守一第一次對沈雪說真話，但卻也終於敲醒了沈雪。嚴守一錯過了可能的幸福。

（二）伍月的結局安排

　　費墨要在伍月工作的出版社出書，社長要找嚴守一為費墨的書寫序，嚴守一認為不合適，便調侃伍月說她若出書，他倒可以幫她寫序，因為像她那樣沒文化的，他寫序較不臉紅。伍月說：「行啊，我寫，正愁沒錢花呢，書名就叫『有一說一』，徹底揭露你的醜陋嘴臉，封皮上還得註明『少兒不宜』。」嚴守一臉壞笑地摟了一下伍月的肩，一語雙關地說：「我覺得書名應該叫《我把青春獻給你》。」我們見到的伍月是外放的，自由的，像是最不給嚴守一壓力的，感覺上應該是不會找麻煩的女人。但卻怎麼也沒想到，導演在影片末尾安排她步步為營讓嚴守一掉入了她設下的陷阱，天下還是沒有白吃的午餐，伍月終於開口了，她要嚴守一的主持人的位置。

　　嚴守一在錯過見奶奶最後一面後，他把手機丟進燒給奶奶冥紙的熊熊大火裡，回到北京後，從此就不再用手機了，他感冒很久導致聲帶發炎，養了半年病。他和沈雪分手了，費墨去了愛沙尼亞在一所學校教中文，而伍月呢？果真如願當上了《有一說一》的主持人。影片將每個人的去向，交代得很清楚的結尾，頗具警世作用。

（三）加重牛彩雲的戲分

　　小說裡的牛彩雲只是個小配角；但影片中導演加重了牛彩雲的戲分，刻意安排她的前後轉變，不管外型或內在，都讓我們見識到城市與科技對一個人的洗禮。

牛彩雲第一次出場是個鄉下老土，她想到北京發展，找上嚴守一幫忙。沈雪安排她到他們戲劇學院參加考試。考試委員出題要她演一段父親回家後的狀況，老實的她就直接跑出試場，沒再回來。後來，沈雪在校園裡找到她，問她怎麼演的？她說，她爸下班回家後就是出門去找朋友串門子，沈雪說，就不能讓妳爸爸和妳媽媽說上兩句話？牛彩雲說，她爸爸和她媽媽沒話說。落選後的牛彩雲返家前，在車站跟嚴守一說：「我往真裡演，他們又不認，下次不那麼實誠了。」

　　隔年，牛彩雲成了IT界的推銷員，她特別拿了公司要送給嚴守一的最新樣機，並轉告公司老總要找嚴守一當代言人的消息。嚴守一見到手機時，像是被嚇到，整個身體往後挪。牛彩雲還向嚴守一演示其先進功能——帶有移動夢網，還可以衛星定位。嚴守一說他不要手機，沒有人會找他。影片最後牛彩雲用手機為嚴守一拍了張照，照片裡的嚴守一是驚慌失措的表情。

　　這是一個相當諷刺的落幕，也可見導演最後留給觀眾寓意深刻的安排。

六、多重主題的呈現

　　《手機》雖然故事單純，卻是講述了相當複雜的矛盾人性，不論小說或影片都從多個角度呈現多重的主題。

（一）家庭與婚姻的問題

　　作者在小說裡描述嚴守一發現于文娟追求懷孕的目的，並不單是為了套住嚴守一，而是想找一個人說話。結婚十年了，夫妻之間可以說的話，好像都說完了。嚴守一對他們的婚姻無所謂滿意，也無所謂不滿意，就好像是放到櫥櫃裡的一塊乾饅頭一樣，餓的時候，能夠拿出來充飢，飽的時候，嚼起來卻像廢塑膠。這裡講到夫妻婚姻關係裡的疲乏，所以為何說婚姻要用心「經營」正是如此。

　　小說裡的另一對夫妻，也是面臨危機。費墨的老婆叫李燕，是一家旅遊公司的職員，常對費墨言來語去，惹他生氣。但費墨在社會上卻是個受人尊敬的專業人士。

　　費墨有外遇的事，先是被嚴守一發現，對方是個美學研究生，對費墨相當崇拜。

　　影片安排李燕洗衣服時發現費墨口袋裡有一張房卡，費墨解釋說他們要在「友誼賓館」開會，李燕打電話給嚴守一求證時，故意把「友誼賓館」說成「希爾頓飯店」，沒想到嚴守一上當了，好意幫費墨圓謊，卻幫了倒忙。在經過李燕狂風暴雨般的厲聲批鬥後，費墨跟嚴守一解釋說其實這是誤會：「房間我是開了，但是沒有上去，改在咖啡廳坐而論道。左思右想，我心頭一直在掙扎，還是怕麻煩，二十年來都睡在一張床上，確實有點兒審美疲勞。還是農業社會好啊！那個時候，交通啊！通訊啊！你進京趕考，幾年不回，回來以後啊，你說什麼都是成立的！現

在……」他從口袋裡拿出手機：「近，太近了，近得人都喘不過氣來囉！」

「審美疲勞」這四個字用得還真是精準有力，這是婚姻關係裡的無情現實；而費墨最後的感慨「近，太近了，近得人都喘不過氣來囉！」這個「近」一語雙關，講的除了「手機」，還有「夫妻關係」。幸福的夫妻關係是靠雙方共同成長，充分發揮自我，而爭取來的。激情會過去，找一個志同道合的，或願意培養共同興趣，但仍讓雙方的生活維持獨立的人，才會使生活更豐富。美好的婚姻只會發生在成熟、誠實的兩個自信且獨立的個體之間，抱持共同的信念，愛情才會持久，才會豐盈彼此的生命。

紀伯倫有一章談論婚姻的詩作很有道理：

你們的結合中要保留空隙，

讓來自天堂的風在你們中間舞踊，

相愛但不要製造愛的枷鎖，

讓愛成為你們靈魂的兩岸之間的海洋。

倒滿彼此的杯子但不可只從一個杯子啜飲。

分享你們的麵包但不可只食用同一條麵包。

一起歡樂歌舞，但容許對方獨處，

就像琵琶絃，雖然在同一首音樂中顫動，卻是各自獨立。

交出你的心，卻不是給對方保管。

因為惟有生命之手能容納你的心。

站在一起卻不可太過接近：

因為寺廟的支柱分開聳立，

橡樹與絲柏也不在彼此的陰影中成長。

（二）架謊鑿空的生活

嚴守一在他的《有一說一》節目中以說真話見長，但每一次錄製節目前他都要跟現場觀眾溝通：「許多朋友是第一次到《有一說一》，在錄製節目之前，我事先給大家說一下，現在明明是白天，但我一會兒要說成晚上，因為我們的節目首播是晚上；在我黑白顛倒的時候，請大家不要笑。」可是嚴守一一說完，大家卻哄堂大笑。這是導演弦外之音的有意安排，安排相當譏諷的謊言起點。

接著節目一開始，嚴守一照慣例都會說：「大家晚上好，這裡是『有一說一』，我是嚴守一，讓我們從心溝通⋯⋯」明明在日常生活中，嚴守一就從來沒有「從心溝通」，只要拿起手機，他不由自主開始說謊話，謊話也就接連著來，誠如費墨所說的：「嚴守一，手機連著你的嘴，嘴巴連著你的心，你拿起手機來就言不由衷啊。你們這些手機裡頭有好多不可告人的東西，再這樣子下去，你們的手機就不是手機了，是什麼啊？手雷。」

由此可見，作者為這個嚴格堅守一致的「嚴守一」取這樣的名字，就顯得格外諷刺。

整部影片只要嚴守一碰上手機便充斥著謊言，謊言支撐著他的生活，感覺手雷隨時要爆炸。

影片中在回山西老家的火車上，嚴守一的手機響起，是伍月打來的，伍月對於嚴守一避不見面火氣有點大，由於沈雪在身邊，嚴守一怕伍月和他扯沒完，於是扯著喉嚨裝喊：「啊……說話呀，聽不見！……你大聲點！……我說話你能聽見嗎？……信號不好……我在火車上，回老家！……喂……」伍月果然掛了電話，這時費墨卻說：「像，演得真像。我都聽見了，你卻聽不見。」嚴守一卻回了他一句：「費老，做人要厚道啊。」

片中讓觀眾原以為最忠厚老實，置身事外的費墨，沒想到也暈了船。

在費墨新書發表會那天，嚴守一意外發現表面道貌岸然的費墨和他一樣也有外遇，他像是覺得知音，興沖沖給費墨打電話調侃說：「不讓我接了，原來是有人送，車不好，人好！費老一再教導我們：麻煩。現在您可是頂著麻煩上了。」費墨馬上尷尬地解釋說：「她只是一個社科院的研究生，學美學的，對我有些崇拜。」費墨又趕忙補上一句說：「老嚴，做人要厚道。」

這樣兩人前後對彼此所告誡的「做人要厚道」還真是「話中有話」，不過終於也算是實話，也是心裡話了。

之前費墨和嚴守一的奶奶閒聊時，說他胸口悶悶的，幾個月後，奶奶托嚴守一給費墨捎來一袋紅棗，並說棗能補「心」。費墨跟沈雪說，這棗吃下去，責任很大。這是一個伏筆線索，也許當時對於他常要幫心術不正的嚴守一圓謊，而和自己的良心過不去，也有可能當時他也已經背叛李燕，和年輕學生談戀愛而對不起自己的良心。

而這兩個狼狽為奸的好朋友，最終還是因為手機中的祕密，而落得狼狽不堪。和他們最親密的手機，卻成為加害他們最危險的工具。

　　片中的兩段婚姻，因為手機引發的風暴，像是走在「革命之路」上，這讓人想起《真愛旅程》（Revolutionary Road）裡的那一對夫妻。

　　法蘭克和愛波，一個是從事著自己不喜歡的工作，為了賺錢而工作；另一個是在演員事業還未起步，便進入婚姻，成為兩個孩子的家庭主婦。後來，愛波說動法蘭克應該要遠離「沒有希望的空虛感」，所以他們決定要到法蘭克一直想回去的巴黎重新開始，愛波說她可以去當公職機關的祕書賺錢養家，讓法蘭克有充分時間思考尋找人生方向。在1955年，愛波能夠有這樣先進的女主外，男主內的思想，其實是很難得的。可惜她生不逢時，她的可悲之處在於有志難伸，還有不切實際。

　　當他們準備賣房子，積極籌畫搬到巴黎時，準備辭職的法蘭克在放鬆愉快的心情下，意外給了一個難搞的客戶滿意的要求，總公司老闆提供了他升官發財的機會；而愛波也意外懷孕十週了。夫妻倆有了意見的分歧，法蘭克希望留下來，可是，愛波卻把希望寄託在巴黎。

　　電影裡有個主題和《手機》一樣，提到人們都害怕真相，也不敢說真話，因為，過著謊言的生活較為閒適。法蘭克和愛波的鄰居夫婦以及法蘭克的同事都質疑他們的決定——一個沒有工作的男人，如何維持尊嚴——但沒有人說出心底話。

唯一說真話的只有一個擁有數學博士學位的精神病患，他出場兩次，第一次肯定夫妻倆忠於自我的決定；第二次見面時，得知夫妻倆改變計畫決定留下來，他無情地戳破他們名存實亡的婚姻關係，以及兩人陰私的算計，也為他們感到可悲。因為他有病，所以，不想聽真話的人，可以選擇不要去相信他所說的話，可是，他所說的每一句話卻又是犀利得針針見血，這是相當諷刺的。

我們一生中一直在革命，尤其為理想，婚姻更是，為婚姻中的理想革命，為另一半革命，在追尋真愛的過程，更是充滿革命。

七、科技文明的副作用

《手機》的故事通俗，切合現實生活，但卻意義深長，深刻地揭發了人性與科技之間的緊張關係，讓我們重新思考手機在我們生活中的地位？手機究竟是縮短了溝通訊息的距離，還是拉遠了人們心靈真誠相對的距離。

現代人過度依賴手機，就算沒有電話要打、要接，手機也一定要帶在身上，否則就會感到恐慌，而對於用手機聯繫不上他人也會感到恐慌，這就是患了「無手機恐慌症」（nomophobia）。就像故事裡的嚴守一開車出門後發現手機忘在家裡了，開始感到壓力，渾身不對勁，坐在駕駛座旁的費墨趕著要錄影，便要借他的手機給嚴守一，讓他打電話給伍月叫她今天不要打他手機，但嚴守一這個手機的奴隸因為他老婆休假在家，覺得「還是帶在身上踏實！」接著將車從高架橋上快速回轉。

另外，我們還見到作者安排在故事中接手機的人，講的都是些無關緊要的話，生活裡充斥了太多的「話語泡沫」，現實中扣除掉這些可有可無的話，究竟一天當中有幾句話才是真正有用的呢？也因此我們經由手機見到嚴守一人性中的陰暗以及人格的異化分裂。在急劇變化的時代裡，手機帶給他便利的同時，也同時複雜了他的生活，而帶來意想不到的災禍。當手機該發揮正常功用時，老家來了十幾個電話，奶奶不行了，在重要關頭嚴守一卻錯過重要的電話，也錯過見奶奶最後一面。這是相當具有諷刺意味的。

　　科技的發展是否代表著人類精神的必然昇華？這一點確實值得商榷。爆炸的科技媒體資訊，讓世界成了地球村，電視、網路、手機，雖然縮短了人與人的時空隔閡，但於此同時，科技的發達卻也拉遠了人們的距離，科技對於人性的影響，是相當需要我們在價值重構時，找尋一個合適的定位。

八、省思

　　這部電影提供我們以下兩點省思：

（一）善用科技

　　科技帶給我們生活的便利是無庸置疑的，然而，我們應該善用科技，而不是被科技所奴役。小說裡的黑磚頭堂哥買了二手手機三百塊錢，打電話到嚴守一家問看看值不值錢？于文娟說：

「買手機花錢，買完打手機也花錢，你不怕破費呀？」黑磚頭堂哥回說：「咦，打一次手機頂多兩塊，到北京找你們得花二百。再說，我買手機也不是為了我，是為了咱奶。昨天咱奶還念叨，想北京她孫子了。」黑磚頭堂哥的答話就是點到了手機的正面功能。嚴守一回老家探望奶奶，離開時還給家裡裝了電話，也是為了方便聯繫。

其實，科技化產品只要善加利用，便有利於社會正常發展，比如測謊器材可以打擊犯罪，監控器材可以減少犯罪；但也有人利用設計得愈來愈小型的監視器材去偷拍、盜錄或竊聽，而衍生更多罪行。

動作片大導演吳宇森所導的《Misson: Impossible 2》，飾演特別幹員的湯姆克魯斯（Tom Cruise），要追殺一位背叛他們的冷血間諜，這個恐怖份子偷取了致命病毒，並妄想以此摧毀世界，湯姆克魯斯必須要阻止這個瘋狂行為。片中這個恐怖份子把被注入病毒的女主角放到雪梨去，而湯姆克魯斯和他的電腦天才搭檔，使用電腦系統搜尋女主角。而那個產生定位追蹤人物作用的系統就是GPS（Global Positioning System）──全球定位系統。

拜訪一個從來沒有聽過的地方，一個完全陌生的城市，車載GPS導航儀可以讓你不用問路，擁有一切盡在掌握的安全感。有了GPS，降低了走錯方向的機率；但沒有GPS，我們卻可能因為走錯路，而柳暗花明又一村，而改變既定的行程，於是，發現更美的桃花源。

事實上，即便是有GPS，還是會有意外狀況發生，明明這條路已經改成禁止左轉，但螢幕上卻規劃你要左轉。善用科技，但或許也不該全然依賴科技。尤其是科技在有些狀況下是在拉遠人們的距離，就算是裕隆汽車的TOBE系統，還設計了駕駛者若迷路了，可以打車上電話請服務人員定位車子，並指引方向，但是有了GPS，人們甚至不需要再開口問路，GPS——又讓人更孤僻了！

因此，我們對於科技的依賴是否應該適可而止呢？

（二）追求簡單的生活——去甚、去大、去奢

老子說：「是以聖人去甚、去大、去奢。」這句話說的是要把極端的、過分的、奢侈的東西都去除。老子認為貪婪而奢侈的生活，會拖累我們的身心，只有把多餘的去除，回歸簡單的生活，才能找到心靈的平靜。

影片中有一段因為手機，自找麻煩的細節。嚴守一帶沈雪和費墨回家鄉看九十四歲的奶奶，嚴守一拿錢給堂哥修房子，此時堂哥的朋友來電話，堂哥說他朋友學他買了手機，但又不像他可以打到北京，也沒朋友可打，就常常打電話給他。嚴守一笑罵堂哥：「兩燒包，一條街上，放著屁都能聞著味，喊一嗓子不比撥號碼快。」

嚴守一因為說謊和沈雪爭吵，心緒很亂，突然在主持節目時忘詞了，這一集談的主題正好是「有病」，人為什麼心裡會有病呢？嚴守一說：「生活很簡單，你把它搞複雜了；或者，生活

很複雜，你把它搞簡單了。」這正是嚴守一當時的寫照，他的「病」屬於前者，因為貪念欲求不滿，讓他的生活變得複雜，在人格逐而淪喪時，他的內心也在承受痛苦掙扎。如同費墨在影片開始時說的：「你來往的那些人，說好聽點叫『蜜』，說句實話就是破鞋！麻煩，為搞破鞋，多麻煩呀。」

以上，所舉的兩個橋段，都是因為私心貪欲，造成生活被外在的物質、折磨得疲憊不堪，而這也是最後嚴守一在失去所有他愛和愛他的人之後，決定丟掉手機，遠離手機，追求心靈的自我拯救，回歸簡單的平靜生活的原因吧！

最後，我們用劉震雲接受採訪的一段話，作為總結。劉震雲說：如果讀者能夠在閱讀他的小說時感悟到心酸、恐懼，恰恰能證明這是讀者能夠用樂觀心境看待生活的開始。因為單純的快樂還不能被稱做樂觀，只有在經歷、感受過心酸之後，才能以更加超然的心態樂觀面對生活，這與只有經歷過苦難的人才能體現讓人信賴的善良是同一個道理。文化和生活的生態都非常複雜，不懂得心酸就不會有快樂的感受。[23]也許在生活中，每個人都曾經因為說謊、犯錯而把生活變得天翻地覆，但也因為如此我們會覺出平凡與平靜的生活的可貴，這應該也是這部作品帶給我們最大的收穫。

[23] 劉震雲：〈人生與閱讀〉，《中國新聞出版報》（www.jyb.cn），2009年9月14日。

第四節　《半生緣》：造化弄人的半生情緣

　　張愛玲，原名張煐，是中國近代文壇一位最偉大又具傳奇性的女作家。1920年（一說為1921年）9月30日出生於上海。張愛玲的家世顯赫，祖父張佩綸是清末名臣；祖母李菊耦，是晚清朝廷重臣李鴻章的女兒。父親張志沂是典型的遺少，母親黃素瓊是長江水師提督黃翼升的孫女，是個受過教育，有思想的女人。父母離異後，父親再娶，張愛玲和繼母有了衝突而離家投奔母親，1939年考進香港大學。從1943年《沉香屑第一爐香》以來，便在淪陷時期的上海一舉成名，當時造成轟動的作品有《傾城之戀》、《心經》和《金鎖記》等。

　　1944年，張愛玲結識作家胡蘭成並和他交往，當時他還是汪精衛政權宣傳部次長。1944年8月，胡蘭成離婚後，和張愛玲在上海結婚。但因胡蘭成長期對婚姻的背叛，張愛玲於1947年6月寫信與胡蘭成分手。張愛玲於1948到1954年間，發表了《十八春》（後來改名為《半生緣》）、《秧歌》與《赤地之戀》。1955年，張愛玲離港赴美定居。1956年，結識65歲的劇作家賴雅，8月，在紐約與賴雅結婚，但因兩人的作品，不被美國主流社會所接受，因此經濟陷入窘境。

　　1961年，張愛玲第一次也是唯一一次造訪台灣，其作品《怨女》、《流言》、《半生緣》及《張愛玲短篇小說集》，在60年代、70年代，先後由皇冠出版社重新出版，便開始暢銷海內外，其寫作風格對台灣文壇造成深遠的影響。

1967年，張愛玲送走臥病已久的賴雅。1973年，定居洛杉磯，開始過著深居簡出的生活。1995年9月，因動脈硬化心血管疾病逝世於洛杉磯公寓，享年75歲。

　　情感豐富的張愛玲一生創作豐富，包括小說、散文、電影劇本以及文學論著等類型。這些作品除了廣為學術界加以研究外，她的書信也被作為著作的一部分加以探討。張愛玲的多部作品被搬上銀幕與舞台，曾改編成電影的有《傾城之戀》、《紅玫瑰與白玫瑰》、《半生緣》、《怨女》和《色，戒》；改編成電視劇則有《半生緣》；而舞台劇則有《傾城之戀》和《半生緣》。其中《半生緣》被改編為不同的藝術形式呈現，可見其受歡迎的程度。

　　《半生緣》，原名《十八春》，共十八章。張愛玲在1968年將內容加以修改，改動後面四章成三章，重新定名為《半生緣》，在《皇冠》雜誌、香港《星島晚報》連載。小說內容一貫是以張愛玲主觀蒼涼的筆調冷眼去看人事的無奈與陰暗，強調人的緣份也許只有有始無終的半輩子，天長地久只是神話，美好的部份只能用來回憶，錯過的無法重來的，只能用來慨歎了。

一、許鞍華成功的改編

　　1996年10月，《半生緣》的電影版本在上海開鏡，這是導演許鞍華繼《傾城之戀》後，再次改編張愛玲的小說。因為導演除了基本符合原著情節的拍攝外，成功選用了身分吻合的主角和

配角，使得原著小說裡的人物像是活靈活現地出現在觀眾眼前，還善用了電影的空間視覺表現和色彩，讓故事在兩小時五分鐘內足以處理小說裡複雜的人物關係和情節。這種種要素使得電影於1997年上映時，深受好評。

　　導演除了注重描摹人物幽微細膩的內心世界外，其所安排的場景也相當用心，很能符合張愛玲在小說裡所描述的30、40年代的上海氛圍，香港影評家石琪讚許許鞍華處理這部片子最成功之處：「是拍出生活感。工廠上班、小店吃飯、下班搭巴士、樹林拍照、湖中蕩舟，以及小巷舊樓，而至洋房別墅、郊野景色，人物與環境很自然地融合起來，鏡頭調度顯出功力，拍出趣味。」[24]導演尤其刻意將人物所處的季節設定在冬天，厚重的大衣、冰冷的空氣、陰暗潮濕的生活空間——閣樓、走廊、街道和工廠，把男女主角在動亂的年代有緣無份的聚散，襯托得更為動人，在在符合張愛玲式的蒼涼。

　　而電影和小說最大的不同在於，電影刪除了原著後半部的女主角為了孩子，忍辱嫁給了強暴她的姐夫，後來又離婚爭取到兒子的一段。也許，身為現代女性的許鞍華無法認同女主角的選擇；也或許溫厚的許鞍華要盡力維護女主角的尊嚴；也或是許鞍華要集中強調的在那一段擦肩而過的緣分，而讓觀眾的情緒只停留在愛情，而不要再於結尾處，扯出張愛玲原著中關於親情方面的人性黑暗的拉扯和震撼。

[24] 〈《半生緣》——女人大敵就是女人！〉，《明報》，1997年9月16日

二、劇情大要

　　曼禎是上海一家工廠的文書員，與男同事叔惠、世鈞成了好朋友，叔惠和世鈞是同學，世鈞住在叔惠家。世鈞的老家在南京，因為不願繼承父業從商所以才到上海。曼禎和世鈞相戀後，卻在世鈞父親病重需返家，而要短暫離別。世鈞的母親趁機撮合他和翠芝，但他心中想的還是曼禎。反倒是陪他返家的叔惠和翠芝互有好感。但叔惠自知家世背景不相當。

　　曼禎的姐姐曼璐，為家中長女，父親早逝後，為了撐起家計，割捨了初戀情人豫瑾，下海當舞女。之後，為了後半生打算而嫁給商人祝鴻才，之後祝鴻才的生意愈做愈大，但也氣焰愈來愈大。除了在外面花天酒地，還表明對曼禎十分有好感。

　　豫瑾已經成為老家醫院的院長，有一次到上海出差去探訪顧家，曼禎熱情招呼，又加上曼禎媽媽認為豫瑾的條件比世鈞好，且世鈞遲遲沒提婚事，因此有意撮合曼禎與豫瑾。世鈞對此產生妒意，也有所怯步。後來，是曼禎的情深意堅讓世鈞化解疑慮。其實，世鈞早對曼禎求婚，只是曼禎礙於家中經濟，想要多賺幾年錢養大兩個弟弟，所以，考慮再三，一拖再拖。世鈞為了母親，只好放棄自己的理想，要回南京繼承父業。曼禎和世鈞回老家，卻被世鈞的父親懷疑和舞女曼璐的關係，世鈞堅持否認，這讓曼禎氣憤他家看不起姐姐，並將世鈞送她定情的戒指退還給他，世鈞放下戒指，生氣地走了。

無法生育的曼璐，為了留住丈夫，聽進了母親借腹生子的建議，但又怨怪母親撮合豫瑾和曼楨，也忌妒曼楨樣樣比她好，更不甘願自己過去對家裡的付出，於是假裝生病，騙妹妹到她家留宿照顧她，而讓丈夫強暴了她。

　　曼楨被曼璐囚禁在家，她企圖自殺懇求曼璐放了她，但曼璐不肯。曼璐對母親謊稱是喝醉的祝鴻才回家誤上了曼楨的床，母親只好勸說懷孕的曼楨接受事實。

　　曼楨將世鈞給她的定情戒指送給女僕，請她幫忙給她紙筆，她要寫一封信給世鈞求救，但女僕卻把戒指交給了曼璐。毫無曼楨任何音訊的世鈞，到曼楨家找不到她，聽鄰居說他們舉家搬回老家了。世鈞到曼璐家找曼楨，曼璐卻謊說曼楨要將戒指還給他，世鈞更加確定她是回老家和豫瑾結婚了。

　　曼楨在醫院生了個男孩，在好友的幫助下逃離了醫院，把孩子留給了姐姐。曼楨寫信到南京給世鈞，卻被世鈞的母親給燒掉，她不想在世鈞即將和翠芝結婚的關頭，有所變化。

　　曼楨在一所小學教書，自食其力。重病的曼璐找到曼楨，央求她回去照顧兒子。曼璐去世後，曼楨回去照顧生病的孩子。家道中落的祝鴻才求她別恨曼璐，都是他不對。十四年過去了，世鈞與曼楨因為叔惠自美回國，兩人不期而遇，又到第一次相識的小飯館用餐，彼此說起過去的陰錯陽差，深感惆悵悲涼，當世鈞還在努力要想出個解決之道時，曼楨說：「世鈞，我們回不去了。」[25]

[25] 張愛玲：《半生緣》，皇冠文學出版有限公司，1969年3月，頁358。

三、導演的用心安排——象徵的意涵，手套的前後連貫

在影片前面，曼楨和世鈞在叔惠的介紹下正式認識，當天晚上曼楨打電話到叔惠家問他有沒有見到她的紅手套，世鈞冒著風雪，拿著手電筒在找尋紅手套。接著，我們就見到隔天上班時，世鈞把找到的紅手套還給了曼楨。

相當特別的，也是導演對本片最滿意的地方，就是電影的結尾。當曼楨和世鈞重逢後，話說從頭，也明白時光無法倒轉了，兩人無言相對。觀眾心裡等待收拾心情時，居然畫面卻跳回了前面世鈞在漆黑的樹林裡，仔細地用微弱的手電筒光找尋曼楨遺失的紅手套，果然讓她找著了，他彎下腰高興地撿起了紅手套。這樣時空錯綜的安排，讓觀眾的心比較不會那麼沉重收尾，而且手套是「紅」色的，紅色正面的色彩意象是喜氣的，至少他們兩人重逢了，有機會把誤會解開了，是造化弄人，而不是情感背叛，這樣的傷害似乎比較是可以安慰人心的。

除了紅手套外，在豫瑾對曼楨邀請他回老家玩，並趁機告白時，曼楨正在找尋合適的男生的手套，還要豫瑾幫她試戴。曼楨在結帳時，豫瑾忍不住問：「這是要買給沈先生的？」曼楨給了豫瑾肯定的一笑，這也讓豫瑾打了退堂鼓。

下一次約會，曼楨忘了把手套帶來送給世鈞；接著的一次，兩人正為了曼璐的舞女職業而爭執。曼楨背對著世鈞，一邊在找手套，一邊說她的看法：「要說不道德，我不知道嫖客跟妓女是誰

更不道德！」此時，她居然在一個藤籃裡找到手套時，她看了一眼，又若無其事的蓋上藤籃放回原位，她護姊心切，接著脫下戒指要還給世鈞。相當諷刺的是，曼楨所護衛的姐姐，卻也是影響她命運最深的人。之後這雙沒有被送出去的手套，再次出現，是曼楨被祝鴻才強暴又囚禁時，母親搬回老家，整理了一箱東西，祝鴻才送食物、也送那箱東西到曼楨房間，曼楨打開箱子時，就見到了那雙原本要送給世鈞的手套。這樣的安排相當具有諷刺的意味。

四、情景交融

導演算是很能掌握作者風格的，她總是利用一些看似微不足道的小細節，去開展故事，仔細思量，卻是很有意味。像世鈞和叔惠一起送翠芝回去，當馬車轉進了翠芝家門口，叔惠坐在馬車上，由下往上看豪華樓房，馬上顯現出一種「高不可攀」的感覺。其實，這兩個人一見鍾情，導演特別利用兩人在湖光水色中划船，粼粼的波光映襯著翠芝內心的一池春水也被吹縐了。

再看在曼楨和世鈞熱戀時，光線都是溫暖的，不是在飯館吃飯喝茶，就是在街燈下散步，可是當曼楨因為家中經濟問題暫緩世鈞的提親，當時，天色陰暗，他倆在屋頂上曬衣服，拿在手上的一件件衣物都是深灰色的，這給人窒息的感覺，也有一種山雨欲來風滿樓的不祥預示。

五、敵不過宿命的因素

　　前面提到不祥的預示，其實還不只一處，在電影一開始，曼楨、叔惠和世鈞三人高興的拍照，拍了許多張，曼楨先是說要和叔惠合照，後來，又說還沒跟世鈞單獨照過一張，而要叔惠幫忙拍照時，叔惠才發現沒有底片了，這似乎也留給觀眾一個不完美結局的徵兆。其實，小說的重點就是在講述小人物身處於變動的大時代，其愛恨糾纏，在強大的命運面前，是脆弱不堪的。人面對環境的事與願違的無能為力，都是不可抗力的，似乎總敵不過命運的安排。以下從「環境」和「性格」決定命運兩方面來看。

（一）環境決定命運

　　環境決定命運，從曼璐的身上最可以得到應證。因為家裡窮困，所以她下海當舞女，而舞場生涯的環境，讓她更加看重物質的重要。在電影中當曼璐見到曼楨和叔惠、世鈞三人的合照時問：「照片上的那人是誰？站在妳右邊的那個人比較好。」曼楨問：「怎麼說？」曼璐說：「他看起來家世比較好。」由此可見，曼璐衡量婚姻的價值觀是比較實際的。她還告訴曼楨：「機會是要靠自己去把握的。」

　　世鈞出身的家庭在電影中一語帶過，小說卻是詳細說明了他父親周旋在世鈞的母親和姨太太之間的生活。世鈞成長於兩邊女人的鉤心鬥角和挑撥離間的環境，也許是這樣的環境造就了他

的猶疑多慮的性格，不願把事情開誠布公拿出來講，就像他要帶曼楨回家見家人，但他卻跟家裡人說，他請叔惠和一位顧小姐來玩兩天，顧小姐是叔惠的一個朋友，和他也是同事。他所以這樣說，也不是有意隱瞞，因為他總覺得，家裡人對於他帶回來的女朋友總是會特別苛刻，總覺得別人配不上他們自己的人。他不願意家人用特殊的眼光看待曼楨，而希望他們能在較自然的情形下見面。至於見面後，他是很有把握，他們都會喜歡曼楨的。

雖說人可以改變命運，但人無法選擇出身背景，而出身背景又對一個人的內在與外在都會產生影響。

在《半生緣》的故事環境裡最弔詭的，就是由一些人串聯成一連串的巧合，而這些巧合造就了曼楨和世鈞的悲劇。試想如果世鈞的父親不曾和曼璐有過交流；如果曼璐嫁的不是祝鴻才；如果祝鴻才沒有變得財大勢大；如果曼璐可以生育；如果曼璐的母親顧慮曼璐，不要刻意撮合曼楨和豫瑾；如果豫瑾不要講出讓曼璐多心的話；如果曼楨沒有留在曼璐家過夜；如果曼楨請求女僕幫助時，女僕可以發揮正義感，真心解救她；如果世鈞見到曼璐退回定情戒指，可以提出內心的疑問，再追根究柢些；如果曼楨寫給世鈞的信，沒有被他母親燒掉，可以順利讓世鈞收到；如果曼楨願意跑一趟南京，不要自以為世鈞不願意再相見……以上這些「如果」只要有一個環節發生了，可能就會影響人物的命運發展。

在小說發展中我們也見到一連串的誤會，世鈞先是無意間聽到了曼楨家人對豫瑾的好感，而多有考量而退卻，是曼楨將誤會

消解，兩人才重修舊好。

　　世鈞的成長環境造就他木訥矜持的個性，很多事情都放在心裡想，不太說出口，就像他到曼楨家找不到她，聽鄰居轉述說他聽見拉塌車的說，顧家上北火車站了。世鈞心裡砰的想道：「北火車站。曼楨當然是嫁了豫瑾，一同回去了，一家子都跟了去，靠上了豫瑾了。曼楨的祖母和母親的夢想終於成為事實了。」[26]小說詳細描述了世鈞內心的想法——

　　　　他早就知道，曼楨的祖母和母親一直有這個意思，而且他覺得這並不是兩位老太太一廂情願的想法。豫瑾對曼楨很有好感的，至於他對她有沒有更進一步的表示，曼楨沒有說，可是世鈞直覺地知道她沒有把全部事實告訴他。並不是他多疑，實在是兩個人要好到一個程度，中間稍微有點隔閡就不能不感覺到。她對豫瑾非常佩服，這一點她是並不諱言的，她對他簡直有點英雄崇拜的心理，雖然他是默默地工作著，準備以一個鄉村醫生終老的。

　　　　世鈞想道：「是的，我拿什麼去跟人家比，我的事業才開始倒已經中斷了，她認為我對家庭投降了，對我非常失望。不過因為我們已經有兩三年的歷史，所以她對我也不無戀戀。但是兩三年間，我們從來沒有爭吵過，而豫瑾來過不久，我們就大吵，這該不是偶然的事情。當然她絕

[26] 張愛玲：《半生緣》，頁234。

對不是藉故和我爭吵，只是因為感情上先有了個癥結在那裡，所以一觸即發了。」[27]

世鈞越想越有道理，生長的環境，讓他對感情無法信任？當他找到曼璐家，其實就和被囚禁的曼楨近在咫尺，但是，當他從曼璐手上接過定情的戒指時，他心裡想⋯⋯

這戒指不是早已還了我了？當時還了我，我當她的面就扔了字紙簍裡了，怎麼這時候倒又拿來還我？這又不是什麼貴重的東西，假使非還我不可，就是寄給我也行，也不必這樣鄭重其事的，還要她姊姊親手轉交，不是誠心氣我嗎？她不是這樣的人哪，我倒不相信，難道一個人變了心，就整個的人都變了？[28]

這一段心理描寫倒沒有出現在電影裡，導演在電影裡，反是讓世鈞開口了，他自己主動說：曼楨嫁給豫瑾了。曼璐聽到「豫瑾」兩個字，心裡一緊，非常不高興，故意說，他都知道了，她也就不多說了。

小說描述著：如果世鈞把戒指帶回家仔細看看，就可以看見戒指的絨線上面有血跡。那個血跡是曼楨和曼璐兩人扭打時，曼

[27] 張愛玲：《半生緣》，頁234。
[28] 張愛玲：《半生緣》，頁238。

槙的手被一隻破碗割傷流的血。那絨線是咖啡色的，乾了的血跡是紅褐色，染在上面並看不出來，但是那血液膠黏在絨線上，絨線僵硬了，細看是可以看出來的。張愛玲在這裡跳出來推敲分析著：「他看見了一定會覺得奇怪，因此起了疑心，但是那好像是偵探小說裡的事，在現實生活裡大概是不會發生的。世鈞一路走著，老覺得那戒指在他褲袋裡，那顆紅寶石就像一個燃燒著的香煙頭一樣，燙痛他的腿。他伸進手去，把那戒指掏出來，一看也沒看，就向道旁的野地裡一扔。」[29]

這一連串的誤會，在十四年後，都已人事全非才被解開。世鈞說曼璐把戒指還他，他問曼楨說曼楨跟豫瑾結婚了？曼璐沒有否認。而那時他也剛巧從別地方聽說，豫瑾新近到上海來結婚。曼楨說豫瑾的確是那時候結婚的。曼楨還告訴世鈞，豫瑾在內地，抗戰時在鄉下被日本人逮了去，他太太也死在日本人手裡。後來總算放出來了，就跑到重慶去了。之後，聯絡上時，曼楨為了爭取她兒子的監護權和祝鴻才打官司欠了不少錢，還是豫瑾想辦法幫她還債。豫瑾沒有再結婚，曼楨說：「我們都是寂寞慣了的人。」[30]這話讓當年匆促結了婚的世鈞頓時慚愧了起來。

誤會雖然消解了，但就算世鈞說：「好在現在見著你了，別的什麼都好辦。我下了決心了，沒有不可挽回的事。你讓我去想辦法。」[31]曼楨沒等他說完，便說今天能見這一面，心裡已經很痛快了！但她清楚知道：他們回不去了。

[29] 張愛玲：《半生緣》，頁239-240。

[30] 張愛玲：《半生緣》，頁357。

[31] 張愛玲：《半生緣》，頁357。

這樣分析起來似乎是環境逼人，誰都怨不得誰啊！

（二）性格決定命運

成長的環境會造就一個人的養成性格，以下就從世鈞、曼楨和曼璐三人分析其性格。

1.被動含蓄的世鈞

導演在電影一開始，安排曼楨不期而遇叔惠，叔惠介紹世鈞給曼楨認識，三人一起同桌吃飯，就讓我們見到了世鈞老實羞澀的一面。

叔惠嫌桌子髒，於是曼楨用熱茶洗筷子，洗好第一雙就給了世鈞，世鈞接過後，把筷子放到了桌上，直到他見到曼楨把她洗好的筷子放在杯子上，他才警覺過來，有樣學樣。接著，叔惠和曼楨在聊天時，世鈞見到曼楨手上有隻蟲爬過，很替她緊張，卻又不敢進一步開口或有任何動作。最後，居然是緊張到喝下剛剛拿來洗過筷子和杯子的熱茶。

世鈞的個性樸實溫厚，他幫曼楨找到紅手套後，也沒有馬上拿給她，而是醞釀了很久，找到機會，才鼓足勇氣拿給她；他到曼楨家吃飯，曼楨的弟弟不喜歡世鈞，故意把大把的鹽放進湯裡，但他為了不讓煮飯的曼楨媽媽難過，還是把湯一口喝完，曼楨媽媽問要不要再來一碗？他還點頭說好。

這樣個性的人，從另一方面來看，也是消極被動的。兩人戀愛後，世鈞告訴曼楨，叔惠的母親以為他搶了叔惠的女朋友，曼楨問：「要是叔惠真的喜歡我，你會跟他搶嗎？」世鈞沒有回答。曼楨又說：「幸而叔惠不喜歡我，要不然你就一聲不響地走了。然後我就永遠不知道怎麼回事。」[32]世鈞說：「要是我知道你要我搶，我一定會去搶。」

世鈞的個性軟弱，誠如電影裡曼楨媽媽批評的，她覺得世鈞的個性「太不爽快」，這一點真是說準了。再看當他決定放棄理想，離開上海回到老家繼承家業，其實他有很多苦衷，卻又不願和曼楨溝通……

> 他老早預備好了一番話，說得也很委婉，但是他真正的苦衷還是無法表達出來。譬如說，他母親近來這樣快樂，就像一個窮苦的小孩揀到個破爛的小玩藝，就拿它當個寶貝。而她這點淒慘可憐的幸福正是他一手造成的，既然給了她了，他實在不忍心又去從她手裡奪回來。此外還有一個原因，但是這一個原因，他不但不能夠告訴曼楨，就連對他自己他也不願意承認就是他們的結婚問題。事實是，只要他繼承了父親的家業，那就什麼都好辦，結婚之後，接濟接濟丈人家，也算不了什麼。相反地，如果他不能夠抓住這個機會，那麼將來他母親、嫂嫂和任兒勢必都要靠他養活，他和曼楨兩個人，他有他的家庭負擔，她

[32] 張愛玲：《半生緣》，頁90。

有她的家庭負擔，她又不肯帶累了他，結婚的事更不必談
了，簡直遙遙無期。他覺得他已經等得夠長久了，他心裡
的煩悶是無法使她瞭解的。[33]

　　為什麼世鈞不願意敞開心胸和他準備要共度一生的曼楨好好
談呢？世鈞做事常因顧慮太多，而猶豫不決。就像他以為曼楨嫁
人了，所以也在賭氣的心情下，就聽從了家裡的安排，雖然不愛翠
芝，最後還是在倉促之下和翠芝結婚，但決定後，又覺得自己像是
個犯了錯的小孩，他們都知道不愛彼此，兩人心裡都茫茫無主。

　　在不幸福的婚姻裡，世鈞跟時間掙扎，整理東西時，他忽然
見到曼楨從前寫給他的一封信。曼楨的信和照片，他早已全都銷
毀了，因為不想徒增悵惘，這封信是當年他因為父親生病，回南
京時，她寫給他的。信上有一段話很讓人感動：「世鈞，我要你
知道，這世界上有一個人是永遠等著你的，不管是什麼時候，不
管在什麼地方，反正你知道，總有這麼個人。」

　　世鈞，一如他的名——「弒君」，他是否能料到因為個性使
然，讓他失去了一個真愛她的女人。

2.堅強往前的曼楨

　　不管是在小說，還是電影裡，我們見到的曼楨不但有著舊時代
勞動婦女堅毅的氣質，還有現代女性試圖掌握自己命運的決心。

[33] 張愛玲：《半生緣》，頁165-166。

她是個積極自信的女孩，相信凡事要靠自己，不靠別人，和曼璐是不同性格的人。在影片中，曼楨不穿旗袍的，和總是旗袍打扮的曼璐形成對比，曼璐要拿幾件旗袍送給她，也被她婉拒，似乎暗喻她要掙脫傳統的束縛。

豫瑾有一次注意到曼楨的腳踝，是那樣纖細而又堅強的，正如她的為人。他知道他們一家七口人，現在全靠著曼楨，她能夠若無其事，一點也不喊苦，沒有任何怨意，真是難得。

她是個懂事的女孩，為了家計暫緩和世鈞的婚事——

> 顧太太歎了口氣道：「孩子，你別想著你媽就這樣沒志氣。你姊夫到底是外人，我難道願意靠著外人，我能夠靠你倒不好嗎？我實在是看你太辛苦了，一天忙到晚，我實在心疼得慌。」說著，就把包錢的手帕拿起來擦眼淚。曼楨道：「媽，你別這麼著。大家再苦幾年，就快熬出頭了。等大弟弟能夠出去做事了，我就輕鬆得多了。」顧太太道：「你一個女孩子家，難道一輩子就為幾個弟弟妹妹忙著？我倒想你早點兒結婚。」曼楨笑道：「我結婚還早呢。至少要等大弟弟大了。」[34]

曼楨怎麼也沒想到就這樣錯過了姻緣。

一路走來，我們見到曼楨的堅強，被世鈞的家人看不起，她

[34] 張愛玲：《半生緣》，頁105。

淚水往自己肚裡吞，愛情的失意，親姐姐的陷害，母親的無能為力，種種命運的安排，強力打擊著她，但她卻沒有被打倒。她知道淚水無用，人生潮起潮落，只能堅強地靠自己站起來，即使傷痕累累還是要往前走。

影片中當曼楨從叔惠父母口中得知世鈞已經娶了翠芝後，她自己去電影院看卓別林的啞劇，大家哈哈大笑，只有她滿臉淚痕，後來，卻也不由得隨著其他觀眾傻笑起來。她自我安慰著：「人老的時候，總有兩三件事情拿出來說的，如果我和世鈞在一起了，真的結了婚，生幾個孩子，那一定不會是個故事了。」

曼楨選擇勇敢面對生活，她自食其力，到一所小學當教員，後來，被病重的曼璐托孤。曼楨在姐姐過世後，去照顧生病的兒子。家道中落的祝鴻才顯得憔悴，他跟她道歉，要她不要再恨曼璐了。張愛玲接著在小說中冷峻地說：

> 他這樣自怨自艾，其實還是因為心疼錢的緣故，曼楨沒想到這一點，見他這樣引咎自責，便覺得他這人倒還不是完全沒有良心。她究竟涉世未深，她不知道往往越是殘暴的人越是怯懦，越是在得意的時候橫行不法的人，越是禁不起一點挫折，立刻就矮了一截子，露出一副可憐的臉相。她對祝鴻才竟於憎恨中生出一絲憐憫，雖然還是不打算理他，卻也不願意使他過於難堪。[35]

[35] 張愛玲：《半生緣》，頁292-293。

當初她相信世鈞是確實愛她的，他的愛應該是可以天長地久的，然而結果並不是。所以，她現在對任何事情都沒有確切的把握，覺得很多事情都是無法掌控的。倒是眼前她的兒子是唯一真實的。尤其生病的兒子被她在生死關頭救了回來後，她不能再扔下他了。

曼楨為了兒子，和祝鴻才結婚。自從淪陷後，只有商人賺錢容易，所以，祝鴻才這兩年的境況又好轉了，當然也看膩了曼楨，又開始花天酒地的生活。儘管祝鴻才對兒子成天打罵，也還是決不肯讓曼楨把他帶走。曼楨檢討著：要說是為了孩子，孩子也被帶累著受罪。當初她想著犧牲自己，本來是帶著一種自殺的心情。要是真的自殺，死了倒也就完了，生命卻是比死更可怕的，生命可以無限制地發展下去，變得更壞、更壞，比當初想像中最不堪的境界還要不堪。是她錯了。為了打離婚的監護權官司，她借了很多錢，幾經周折，終於要到了兒子。

曼楨的這一生走得坎坷，但無論日子再窮困，感情再無奈，她總是展現了堅忍獨立的一面。

3.世故精明的曼璐

曼璐其實是個悲劇型的人物。說她世故精明，但卻也見她被世故精明所害，人算不如天算。身為家中長女，卻為了扛家計，要下海當舞女。她不願把豫瑾拖下水，必須放棄和豫瑾美好的姻緣。但是舞女的低賤身分，卻是連家人都瞧不起的。小說裡曼璐的弟弟們起初會對世鈞感到厭惡，是誤以為世鈞是曼璐的朋友，

由此隱約可知弟弟們對曼璐的嫌惡與鄙視。

也許曼璐在舞場打滾過，見過世面，她成了一個非常實際的人。

她在王老闆那裡失寵了，影片裡的王老闆的新歡要了糖炒栗子當宵夜，她則點了雲吞，王老闆沒有理會她；那時還沒有成氣候的祝鴻才對她非常好，所以，她抓住機會，就嫁給了祝鴻才。可是婚後不久，祝鴻才發達起來的，氣焰也越來越囂張。當曼楨到新家看曼璐，曼璐還在炫耀說：「前些日子他買了隻冰箱，我嫌那顏色不好看，他便馬上拿去換了。」但接著鏡頭立刻很諷刺地跳接到祝鴻才正上樓來，嘴裡還罵著：「賤貨！買個冰箱還要換顏色，真煩！」

曼璐是個複雜深沉的人，當祝鴻才開始在外花天酒地，她就開始擔心自己地位不保。尤其祝鴻才曾經表示對曼楨有意思，她在當下甚至指責祝鴻才：「我們家我一個人吃這種飯就夠了，難道我們全家都是吃這種飯的命嗎？」

母親勸不孕的曼璐可以找個人借腹生子，她把這件事聯想到曼楨身上，要找別人，不如找自己的妹妹，而且還是祝鴻才中意的。可是後來她在心裡千迴百轉，不斷地思考這個問題，覺得她自己是瘋了，怎麼會有那麼恐怖的想法。

然而導致曼璐下定決心對曼楨痛下毒手的是很多因素串連起來的。

在祝鴻才身上受了氣回到娘家的曼璐，聽到母親格外強調曼楨和豫瑾兩人處得不錯。又發現天真的曼楨熱絡地招呼豫瑾，借

書給他，又送檯燈給他。這讓曼璐真的恨曼楨，恨她入骨。因為她年紀輕，有前途的，不像她的一生已經完了，所剩下的只有她從前和豫瑾的一些回憶，但是曼楨卻要把一點的回憶也給糟蹋掉了，她不禁問：

> 「為什麼這樣殘酷呢？曼楨自己另外有愛人的。聽母親說，那人已經在旁邊吃醋了。也許曼楨的目的就是要他吃醋。不為什麼，就為了要她的男朋友吃醋。」曼璐想道：「我沒有待錯她呀，她這樣恩將仇報。不想想從前，我都是為了誰，出賣了我的青春。要不是為了他們，我早和豫瑾結婚了。我真傻。真傻。」[36]

再加上豫瑾對曼璐說：「以前的那些事我們就都不要再提了。我聽說妳有個很好的歸宿，我也就放心了。」「想起以前那些事情，我就覺得非常幼稚，也很可笑。」豫瑾具殺傷力的話刺激了曼璐。

終於曼璐為挽留祝鴻才的心，假裝重病，並留探病的曼楨過夜照顧她，而設計讓祝鴻才姦汙了曼楨，還禁錮她的自由。

事後，曼璐為了在祝鴻才面前展現自己愛他的寬容大度，還有處理事情的能力，我們見到曼璐狠心無情的一面——

[36] 張愛玲：《半生緣》，頁144。

祝鴻才道：「老把她鎖在屋裡也不是事，早晚你媽要來問我們要人。」曼璐道：「那倒不怕她，我媽是最容易對付的，除非她那未婚夫出來說話。」祝鴻才霍地立起身來，踱來踱去，喃喃的道：「這事情可鬧大了。」曼璐見他那懦怯的樣子，實在心裡有氣，便冷笑道：「那可怎麼好？快放她走吧？人家肯白吃你這樣一個虧？你花多少錢也沒用，人家又不是做生意的，沒這麼好打發。」祝鴻才道：「所以我著急呀。」曼璐卻又哼了一聲，笑道：「要你急什麼？該她急呀。她反正已經跟你發生關係了，她再狠也狠不過這個去，給她兩天工夫仔細想想，我再去勸勸她，那時候她要是個明白人，也只好『見台階就下』。」祝鴻才仍舊有些懷疑，因為他在曼楨面前實在缺少自信心。他說：「要是勸她不聽呢？」曼璐道：「那只好多關幾天，捺捺她的性子。」祝鴻才道：「總不能關一輩子。」曼璐微笑道：「還能關她一輩子？哪天她養了孩子了，你放心，你趕她走她也不肯走了，她還得告你遺棄呢！」[37]

　　曼璐把她母親找來，演了一齣戲，說是喝醉的祝鴻才闖了禍，睡到曼楨的房間了。曼璐說她甘願做小，要祝鴻才娶曼楨。母親被她精湛的演技說服，還直覺委屈了她。後來，母親無意說起豫瑾的婚禮，此時，曼璐呆住了，才恍然問：

[37] 張愛玲：《半生緣》，頁209-210。

「你們昨天說要去吃喜酒，就是吃他的喜酒呀？這又瞞著我幹嗎？」顧太太道：「是你二妹說的，說先別告訴你，你生病的人受不了刺激。」但是這兩句話在現在這時候給曼璐聽到，卻使她受了很深的刺激。因為她發現她妹妹對她這樣體貼，這樣看來，家裡這許多人裡面，還只有二妹一個人是她的知己，而自己所做的事情太對不起人了。她突然覺得很慚愧，以前關於豫瑾的事情，或者也是錯怪了二妹，很不必把她恨到這樣，現在可是懊悔也來不及了，也只有自己跟自己譬解著，事已至此，也叫騎虎難下，只好惡人做到底了。[38]

或許人之將死，其言也善吧！病重的曼璐找到了曼楨，跟她道歉。她以為有了孩子，可以留住祝鴻才的心，其實並沒有。她請求曼楨回家照顧孩子。她一生汲汲營營，到死卻什麼都沒得到。

六、門當戶對的婚戀觀

在傳統的中國封建社會中，子女的婚姻由父母安排包辦，為人子女基本上是沒有選擇結婚對象的自由的。想當然，父母包辦婚姻的擇偶標準，大抵上來說就是所謂的「門當戶對」，這是中國傳統的婚姻價值觀中首要考量的問題。身為現代人如何去想像

[38] 張愛玲：《半生緣》，頁214。

聽從父母之命，和一個不曾謀面的另一半，沒有任何的情感交流就結為連理？在過去「門當戶對」的婚姻關係中，男女雙方基本外在條件已經經過篩選媒合，被認為應該是很能相合的，可是未曾考量婚姻當事人雙方本身的性格、價值人生觀是否也能相合的問題，因而造成其不幸婚姻的悲劇。

世鈞的母親，所代表的就是傳統舊一輩的女性，她們自己也是父母之命，媒妁之言的婚姻，所以自以為門當戶對才會是雙贏、幸福的。因此，曼楨被犧牲了；性格不合的世鈞和翠芝被牽強地配在了一起；明明相愛的叔惠和翠芝難成眷屬，因為叔惠有自知之明，高攀不起翠芝他們家。

真正的有情人被吃人的傳統禮教給硬生生地拆散了。

門當戶對，是以社會的權力、財產地位作為選擇對象的基本標準尺度。但是，真正的愛情婚姻是不應該涉及功利的，而必須是要以情感需要作出理性的判斷與選擇才對。其實「兩情相悅」才是婚姻價值觀裡最被需要考量的，可惜的是古時的女人不像現代的女性可以有很多選擇的機會，可以開放地尋求情投意合的戀愛或結婚的對象，所以，常常惡性循環，造就了很多怨偶。

大抵來說，一段成功的婚姻或愛情應該是要把「門當戶對」、「郎才女貌」與「兩情相悅」三者都要全面持平地去檢核和考量的。

七、傳統女性的妒恨與無知

　　傳統的女性因為多數沒有受教育，生活格局窄小，眼界狹
隘，所以，我們常見到女人為難女人的戲碼上演著。曼楨的母親
和奶奶，就是這樣的兩個人，無知，卻自以為是，愛多管閒事，
但真的遇上事情卻又束手無策。曼楨所以失去世鈞，曼璐所以殘
害曼楨，其實這兩個長輩也是間接的劊子手。她們是自私勢利
的，看上的是豫瑾的醫生院長職位，只為了自己有好日子過，完
全不為女兒的幸福考量。

　　在電影裡，世鈞去找曼楨，曼楨不在，奶奶一向認為世鈞是
豫瑾的敵人，所以對世鈞的態度就很冷淡，跟從前大不相同。奶
奶說曼楨可能是去看戲了。世鈞經過豫瑾房門，裡面沒有燈。他
心想曼楨是和豫瑾一塊兒看戲去了。世鈞本來馬上就要走了，但
是因為下大雨，正躊躇著，卻聽見曼楨母親對奶奶說的話，也不
知她們是不是故意要講給世鈞聽的：「要不然，她嫁給豫瑾多好
哇，你想！那她也用不著這樣累了，老太太一直想回家鄉去的，
老太太也稱心了。我們兩家並一家，好在本來是老親，也不能說
我們是靠上去。」這樣的話讓世鈞聽了心碎。

　　世鈞走下樓準備回家，在漆黑的樓梯上想道：「也不怪她母
親勢利──本來嘛，豫瑾的事業可以說已經成功了，在社會上也
有相當地位了，不像我是剛出來做事，將來是怎麼樣，一點把握
也沒有。曼楨呢，她對他是非常佩服的，不過因為她跟我雖然沒

有正式訂婚，已經有了一種默契，她又不願意反悔。她和豫瑾有點相見恨晚吧？……好，反正我決不叫她為難。」世鈞這樣的誤會，還好被真心的曼楨給拉了回來。不過，這卻造成他後來真以為曼楨嫁給了豫瑾的主要原因之一。

我們也看不出曼楨的母親和奶奶對於為家裡犧牲的曼璐，有真心的不捨，自以為屬害地去亂點曼楨和豫瑾的鴛鴦，卻又一點也不顧慮曼璐的感受，好像她完全是個毫不相關的局外人。

從另一個角度看曼璐，其實她也算是傳統女人的一派，她期待找一個長期飯票依賴後半輩子，卻又為了要傳宗接代鞏固地位而不擇手段，她嫉妒曼楨的幸福，對曼楨產生不相容的心態，自己得不到幸福，也不准別人幸福，因此做出可怕的報復行動。

世鈞的母親也真是的，她自作主張，自以為對兒子好，燒掉了曼楨寫給世鈞的求救信，卻沒料到兒子卻在未來的婚姻中載浮載沉，痛苦不已。

曼楨曾在世鈞對他求婚後，幸福地想著：「當一個男人向女人求婚時，不論答應與否，她總是高興的，因為這是她一生中唯一可以自己決定的一次。決定之後，以後能再掌握的事就不多了！」這句話道出了傳統女性沒有自我主宰權的悲哀，所以傳統女性很少有幸福可言的，因此她們的自覺認知和生活經驗都不足，所以，處理任何事情尤其是下一代的婚姻也只能以自私利己的方式出發。

八、全是心碎的嘆息

　　小說裡的人物沒有一對是圓滿結局的。曼璐為了家庭，放棄相愛的豫瑾，讓豫瑾痛苦欲絕，事過境遷後，豫瑾移情到曼楨身上，然而曼楨卻和世鈞相愛，而世鈞的父母卻中意和他們家門當戶對的翠芝，但是翠芝卻是和叔惠互有好感，然而叔惠卻因為門第不相當，猶豫不決，而在後來世鈞娶了翠芝後，赴美留學，娶了一個和翠芝相當脾氣，家世也相當的女人，最後卻因他外遇而離婚。

　　這裡的每個人承受著現實生活的殘酷，不得不為了道德責任而犧牲愛情。

　　特別值得一提的是翠芝，翠芝是積極主動給了叔惠機會的。翠芝寫信給叔惠說她想到上海考大學，托他幫她要兩份章程。叔惠抽空辦妥，將章程寄給她，另外附了一封信。她的回信很快的就來了。後來，她又來信說恐怕沒有希望到上海讀書了，家裡要她訂婚。小說裡描述叔惠的揣想：

　　　　她寫信告訴他，好像是希望他有點什麼表示，可是他又能怎樣呢？他並不是缺少勇氣，但是他覺得問題並不是完全在她的家庭方面。他不能不顧慮到她本人，她是享受慣了的，從來不知道艱難困苦為何物，現在一時感情用事，將來一定要懊悔的。也許他是過慮了，可是他志向不小，不見得才上路就弄上個絆腳石？[39]

[39] 張愛玲：《半生緣》，頁98。

叔惠也有這種個性，他覺得自己家世不好，配不上翠芝。他也不想感情用事。

　　世鈞帶著叔惠和曼楨回南京，才知原來翠芝的未婚夫是他們認識的一鳴。一天，他們和翠芝帶的一個朋友一行六人上清涼山去玩。據說這廟裡的和尚有家眷的，也穿著和尚衣服。叔惠和翠芝都很好奇，很有默契說要去看看，他倆找到了獨處的機會。晚上回來時兩人都非常愉快。可是就在一鳴送翠芝回家後，翠芝跟一鳴說要解除婚約。

　　舉棋不定的叔惠，還是沒有進一步的動作，最後，只能在世鈞和翠芝的婚禮上，喝得酩酊大醉，之後又逃避現實一聲不響跑到國外去唸書。

　　婚後，翠芝一向一直很不快樂，世鈞早就看出來了——「但是因為他自己心裡也很悲哀，而他絕對不希望人家問起他悲哀的原因，所以推己及人，別人為什麼悲哀他也不想知道。說是同病相憐也可以，他覺得和她在一起的時候，比和別人作伴要舒服得多，至少用不著那樣強顏歡笑。」[40]這段話講得淡然，卻是多麼的悲哀啊！

　　叔惠從美國回來，世鈞和翠芝邀請他到家裡吃飯，這天翠芝異常興奮，還特別打扮了。世鈞去叔惠家接他，沒料到叔惠不在家，卻遇上了曼楨。這兩對無緣的人，卻在各自和心上人重逢後互訴衷情。

[40] 張愛玲：《半生緣》，頁246。

叔惠是刻意在別處喝得半醉才來的，也許是出於自衛，怕跟他們夫婦倆吃這頓飯，但沒想到世鈞來電說不回家吃飯，現在就只剩下一個翠芝，反而更僵。翠芝——「當然也知道事到如今，他們之間唯一的可能是發生關係。以他跟世鈞的交情，這又是辦不到的，所以她彷彿有恃無恐似的。女人向來是這樣，就光喜歡說。」[41]他微醺地望著她，忽然站起來走向她，憐惜地微笑著摸了摸她的頭髮。他跟她說起結婚和離婚的經過，後來，翠芝說：

> 　　「我想你不久就會再結婚的。」叔惠笑道：「哦？」翠芝笑道：「你將來的太太一定年輕、漂亮——」叔惠聽她語氣未盡，便替她續下去道：「有錢。」兩人都笑了。叔惠笑道：「你覺得這是個惡性循環，是不是？」因又解釋道：「我是說，我給你害的，彷彿這輩子只好吃這碗飯了，除非真是老得沒人要。」[42]

　　這裡的每一個失意人，當初都好像只差了一步就可以得到自己理想所愛，但是那僅僅的一步，卻好像離目標有著遙不可及的最遙遠的距離。命運總是弄人啊！

　　張愛玲在〈愛〉中說：「於千萬人之中遇見你所要遇見的人，於千萬年之中，時間的無涯的荒野，沒有早一步，也沒有晚一步，剛巧趕上了，那也沒有別的話可說，惟有輕輕地問一聲：『噢，你也在這裡嗎？』」把愛情的緣分表達得朦朧又透澈。

[41] 《半生緣》，頁358。
[42] 《半生緣》，頁359。

這讓人想起《班傑明的奇幻旅程》裡的班傑明是充分掌握緣分的。

　　班傑明的人生是向著反方向生長的，他出生時外型是個八十歲的老頭，在他活了十二個年頭時，遇上只有六歲的黛西，班傑明對黛西一見鍾情，可惜他是個行將就木的老頭；又過了五年，班傑明決定離開去跑船，黛西交代他不要失去聯絡。這期間他們因緣際會和彼此錯身。就在黛西三十八歲那年，他們又相遇了，黛西說：「跟我上床吧！」班傑明欣喜回應：「那是當然的。」他們把握著每一秒快樂的時光。黛西慶幸地說：「我對我們在二十六歲時沒有找到對方感到些許欣慰。」班傑明問：「妳為什麼這麼說？」黛西說：「那時我太年輕，而你太老了。現在它就在應該發生時發生了。」他們正好在生命的中間階段相遇，最終還是走在一起了。

　　然而，班傑明越活越年輕，四十三歲懷了孕的黛西卻愈活愈老，女兒出生後，班傑明留下財產忍痛出走，他不忍黛西到時要照顧兩個小孩，他認為要給女兒一個正常的父親。就在班傑明成了青少年時，卻因老年失智症和黛西重逢，最後，成為嬰孩的班傑明在六十九歲年邁的黛西的懷中離開人世。

　　有一段話說：「對的時間，遇見對的人，是一生的幸福；對的時間，遇見錯的人，是一場心痛；錯的時間，遇見錯的人，是一段荒唐；錯的時間，遇見對的人，是一生的嘆息。」問題是我們在當下永遠不知道何時是對的時間，而遇見的那個以為應該是「對」的人，會不會變成「不對」的人？會不會我們可以盡量去做的只是努力把握當下，減少人生的遺憾？

九、省思

這部電影提供我們以下六點省思：

（一）及時表達不要猶豫

在十四年後重逢的曼楨和世鈞說起彼此缺席的那一段，曼楨突然想起：「你那時候好像有什麼話要告訴我沒告訴我，是什麼話？」世鈞本來不想說的，但他還是說了：「我那時候看見妳的衣服破了洞，補了釘，妳說妳怕人見到，就貼著牆壁走。那時候我就想，等我把妳娶回來，讓我好好照顧妳，妳就不必這樣辛苦了。」這句話在當時對曼楨來說可能是一句決定性的話，可能會給她更大的勇氣去面對橫在他們面前的困難，可是世鈞沒有說出口；而現在說出來了，也只是讓遺憾又多添了一筆。因此，愛的表達要及時，不要害怕受傷。

（二）愛情究竟有沒有條件？

有人說真愛是無條件的，但激情過去後，面對現實，愛情真是無條件嗎？古人說：「良禽擇木而棲。」連動物都懂得尋找更好的環境而居住、生存，更何況是人。愛情應該是有條件的，家世背景、成長環境、性格特質、教育程度、宗教信仰、經濟能力、健康狀況以及價值觀都是應該要列入考慮的，因此，古代所要求的門當戶對也不無道理，只是要在兩情相悅、志同道合的前提考量下，才有幸福可言。

（三）接受每個人不同的愛情觀

在米蘭昆德拉的《生命中不能承受之輕》裡每個人都懷抱著不同的愛情觀──有人認為愛情是一種征服，有人卻不願戰鬥，有人覺得愛情要相濡以沫、從一而終，有人卻不斷背叛，也有人選擇寬容背叛。我們要學習、並接受每個人不同的愛情觀，並以開放的態度面對愛情的陰晴圓缺，得之我幸，不得我命，不去強求，避免造成悲劇。

（四）勉強而來的愛情或婚姻是不會幸福的

心理學上有一種「非愛行為」：指的是以愛的名義對最親近的所愛之人，進行強制性的控制，讓對方按照自己的心意和安排去走。勉強而來的婚姻，是不會幸福的。不管是父母還是當事人都應該要有這樣的認知。我們見到世鈞和翠芝勉強結婚，不管是為了賭氣，為了躲避孤獨，為了完成責任，但這樣的勉強，都只是加速帶來婚姻的不幸。

（五）學習坦然享受愛情裡的苦痛與不完滿

年輕戀愛時，總把愛情規劃得完美無瑕，以為天長地久很容易，但年紀漸長，會發現很多事情身不由己，當遇上真的無法掌握的天意時，學習放手，減少做出錯誤決定的遺憾，因為愛情並不是生命的全部。

（六）愛情需要管理，了解愛情在生命中的份量

愛情文學總是將愛情塑造成崇高而偉大，然而在其刻畫得細膩唯美中，也顯露了愛情和人生現實之間的矛盾，正因為如此，我們要懂得去管理愛情。有人為了愛情放棄所有，最終失去自己，得不償失。

第五節　愛情的色系：
談張愛玲和李安的《色，戒》

1947年6月10日張愛玲在寫給胡蘭成的分手信說：「我已經不喜歡你了。你是早已經不喜歡我的了。這次的決心，我是經過一年半的長時間考慮的，惟彼時以小吉（「小吉」，也就是小劫，指的是胡蘭成在逃避追捕）故，不欲增加你的困難。你不要來尋我，即或寫信來，我亦是不看的了。」隨信張愛玲還附上了她的電影劇本的稿費三十萬元。

張愛玲曾說過：「我是個自私的人。」而她的自私表現在對親人的互動上更是極致。她從小得不到冷峻的父親的關愛，虐待她的父親曾揚言要打死她，所以，可以理解她和父親的水火不容，但是她和母親與唯一的弟弟的疏離與冷淡，就很難讓人諒解屬於她的「孤島」。

張愛玲周歲抓周時，抓的是一個小金鎊；父母離異後，她體會到缺錢的苦楚；也因為自食其力而感到賺錢的樂趣，所以，她對讀者坦率地說：「我喜歡錢。」

然而，這個「自私」又「喜歡錢」的女人，遇上了愛情，遇上了經驗老到，懂得投她所好的胡蘭成，她大舉白旗投降，還讓自己「變得好低好低」。

張愛玲對胡蘭成的愛是包容而委屈的，她願意原諒連續出軌的胡蘭成，希望他在兩個女人間作出選擇，而胡蘭成一再搪塞時，孤傲的她甚至放下自尊地對他說：「我想過，我倘使不得不離開你，亦不致尋短見，亦不能再愛別人，我將只是萎謝了。」

張愛玲連選擇跟胡蘭成提分手的時機都是深思熟慮的，她不願在胡蘭成因漢奸罪被通緝逃亡中，落井下石，反而還拿錢資助他，一直到一年半後她才提出分手。而胡蘭成呢？卻還有辦法在此時和別的女人談情說愛。

我揣想著張愛玲藉著胡蘭成所提供的故事寫成〈色，戒〉，又在不斷修改的過程中，不知每一次下筆時的內心流轉是如何啊？她是用怎樣的心情去想起她曾深愛過，卻又讓她心碎的胡蘭成？她是不是把自己投影在王佳芝的身上，有意藉著王佳芝對易先生的真愛，易先生對王佳芝的絕情，在告誡著自己對愛情所該有的提防的戒心。

在這裡提到的易先生的絕情，是小說裡的易先生，而不是電影裡數度讓淚水在眼眶打轉的易先生。且看小說描述易先生在處

死了王佳芝他們哪一夥人後，回到家站在正在打麻將的妻子身後看牌，他想起王佳芝：

> 他覺得她的影子會永遠依傍他，安慰他。雖然她恨他，她最後對他的感情強烈到是什麼感情都不相干了，只是有感情。他們是原始的獵人與獵物的關係，虎與悵的關係，最終極的佔有。她這才生是他的人，死是他的鬼。[43]

從這段話可以全然感受到張愛玲式的蒼涼的風格，她看到的是人性複雜的深層，冷酷無情卻也真實；而李安則在他的電影中保留了人性裡的溫情，這也是符合李安的格調的，不然他就不會毫不考慮捐出一千萬獎金作為提攜後輩之用了。

■　　■　　■

1938年，一群愛國的大學生在香港組成話劇團，王佳芝在劇團團長鄺裕民的邀約下，加入了劇團，為國家募款抗戰。兩人的情愫在幾場成功的演出中醞釀。鄺裕民在得知汪精衛手下的得力助手易先生正在香港時，他決定招集團員，展開暗殺行動。

在片中王佳芝的愛國情操是否真有那麼重？那是很值得討論的，我們見到當鄺裕民在說服同學加入他的計畫時，猶豫不決的王佳芝是最後一個答應的，答應的成分除了當時的環境氛圍，其實大多部分是為了對鄺裕民朦朧的愛。

[43] 張愛玲：《色，戒》（限量特別版），台北：皇冠文化出版社，2007年9月，頁46。

他們的計畫是：王佳芝假扮香港貴婦麥太太，找機會和易太太混熟後，再伺機接近易先生，並製造暗殺的機會。然而，計畫趕不上變化，隨著租屋、偽裝身分而起的所有開銷，已經不是他們這一群窮學生可以負擔得起，王佳芝見到鄺裕民的進退維谷，於是更加努力要憑著美色，吸引易先生的目光，就在臨門一腳讓易先生上當時，他們考慮的是王佳芝沒有過男女經驗，到時定會穿幫；騎虎難下的王佳芝在得知他們已經商量好讓團員中唯一有過嫖妓經驗的梁潤生和她發生關係時，她鐵了心，算是尊重大家的決定，應該說是尊重鄺裕民的決定。可是陰錯陽差的是，就在王佳芝幾番「練習」之後，突然接到易太太告別的電話，原來易先生接獲任命，要撤離香港，他們可笑的暗殺行動，宣告失敗，而且是相當諷刺的失敗。

我想，在王佳芝掛斷電話，逃離團員們時，心裡是憤恨的，憤恨自己付出了所有，卻功虧一簣；憤恨鄺裕民連一句安慰的話都沒有，她勢必是要疏遠、避嫌這一群同學的。

在張愛玲的小說裡特別著墨了這一段……

> 她與梁閏生之間早就已經很僵。大家都知道她是懊悔了，也都躲著她，在一起商量的時候都不正眼看她。「我傻。反正就是我傻。」她對自己說。也甚至於這次大家起哄捧她出馬的時候，就已經有人別具用心了。她不但對梁閏生要避嫌疑，跟他們這一夥人都疏遠了，總覺得他們用好奇的異樣的眼光看她。珍珠港事變後，海路一通，都轉

學到上海去了。同是淪陷區，上海還有書可念。她沒跟他們一塊走，在上海也沒有來往。有很久她都不確定有沒有染上什麼髒病。[44]

李安在電影中僅僅安排王佳芝逃離當時的窘境，並沒有對她的內心多加著墨。兩年後，香港淪陷，寄人籬下的王佳芝重遇鄺裕民，但感覺已不再。鄺裕民重提暗殺易先生的行動，王佳芝黯然答應，期待任務完成後，可以被送到英國和父親團聚。

王佳芝與易先生再續前緣後，兩人的私情火速進展，然而，讓王佳芝預料不到的是，她已在假戲中對易先生動了真感情。

王安憶說過：「要真正地寫出人性，就無法避開愛情，寫愛情就必定涉及性愛。」片中的五場情慾戲，代表著女孩變成女人的成長歷程。

第一場是帶著一瓶酒進到王佳芝房間的梁潤生，問王佳芝要不要喝一點酒？這一次，梁潤生在上位，帶領著王佳芝，王佳芝除了疼痛，顯然沒有任何感覺。

第二場歡愛的場面，王佳芝已經壓在梁潤生身上了，她掌控著每一個抽動，當梁潤生說她今天好像比較有感覺時，張著眼睛的她說：「我現在不想和你談這個問題。」如果要說王佳芝有所感覺，那她感覺的應該是純粹的性。

第三場千呼萬喚始出來的情慾戲，是觀眾和麥太太共同期待的，但卻出乎意外，易先生打斷了麥太太的誘惑戲碼，直接扳倒了

[44] 張愛玲：《色，戒》，頁25-26。

麥太太，用力撕扯她的衣服，並用皮帶綁住她的雙手，將她推倒在床上，強行進入。這樣的暴力場面，其實是十分符合易先生當時的情緒狀態和身分性格。暴力的強度，可以讓他藉由獸性的發洩，抓住僅僅暫時可以確定自己存在的瞬間，與全然控制的慾望。

之後，陷入意亂情迷的王佳芝勇敢地向鄺裕民和上級老吳坦承易先生越往她身體裡頭鑽，同時也越往她心裡頭鑽，這裡已經表明了她無法把持情慾的淪陷，所以，我們見到第四場歡愛的場面，茫然困惑的王佳芝，其實已漸漸被易先生擊潰她的防線。

當王佳芝對易先生說她恨他，在等待的每一分每一秒都恨他，問他相不相信？易先生激動地說對她說：「我相信。」他慎重地表示這幾年他不相信任何人，但他相信她所說的。

大抵上說來，女人一旦愛上了，愛情是被放到最高的位置去衡量，所謂的民族、家國的意義，似乎也變得相對不那麼重要了。

李安刻意在電影中設計王佳芝和易先生的戀愛情節，以下這一幕就是小說所沒有的場景。

王佳芝的一曲「天涯歌女」——

　　　　天涯呀海角，覓呀覓知音。小妹妹唱歌郎奏琴，郎呀咱們倆是一條心。哎呀！哎呀！郎呀咱們倆是一條心，家山呀北望，淚呀淚沾襟。小妹妹想郎直到今，郎呀患難之交恩愛深。哎呀！哎呀！郎呀患難之交恩愛深。人生呀誰不，惜呀惜青春。小妹妹似線郎似針，郎呀穿在一起不離分。哎呀！哎呀！郎呀穿在一起不離分。

更是撼動了易先生剛毅的心。在易先生與王佳芝的肉體纏縛，親密貼合的當下，易先生像是脆弱無助的嬰兒在母親身上找到撫慰與溫柔；而王佳芝則像是在茫茫人海，無依無靠中對易先生生出了父者的崇拜與依賴。所以，在最後一場的情慾戲，我們見到的是男女主角享受著性與愛交融的翻雲覆雨的魚水之歡。

我想，易先生真是對王佳芝動了真情的，沒有動情的話，不會花心思要給女人驚喜，女人都是喜歡驚喜的。以下這一幕在小說中僅僅只是易先生覺得那是他們第一次在外面見面：「我們今天值得紀念。這要買個戒指，你自己揀。今天晚了，不然我陪你去。」[45]

電影中，易先生是用心機的，談戀愛怎麼能不用心機呢？不用心機，怎麼能讓女人感動？易先生交給王佳芝一個信封，說是要她幫他辦一件事，去找一個人；鄺裕民和老吳拆開信封發現內有一張名片後，以為是易先生對王佳芝的測試。當王佳芝依約到了那家珠寶店，才發現用心的易先生已安排好老闆讓她親自挑選鑽石，並幫她量戒圍。感動萬分的王佳芝，不自覺地喊出了「鴿子蛋」！

這一段是和電影開場的一段對話相互呼應的。

　　第一幕的麻將牌桌上，除了王佳芝，幾位太太在比鑽石的大小，易太太白了易先生一眼說：「上次那隻火油

<hr>

[45] 張愛玲：《色，戒》，頁20。

鑽，不肯買給我。」易先生笑道：「你那隻火油鑽十幾克拉，又不是鴿子蛋，『鑽石』嘿，也是石頭，戴在手上牌都打不動了。」[46]

　　開場的這一幕是十分重要的一個情節，王佳芝聽在耳裡，感受在心裡，所以，當王佳芝假意與易先生到珠寶店拿鑽戒，其實早已通知槍手埋伏時，就在她見到完工精緻的大鑽戒，她整顆心都被溶化了，先是喃喃地要易先生快跑！後來更是確定地喊了一次。

　　也許王佳芝在與易太太的對比中，感動到易先生對她的真愛。

　　多數男人在遇上女人後，在生理上，總想往最深處去，但在情感上，卻盡力要避免陷得太深，同時也不想讓女人進入他心底深處。易先生剛開始也是的，但他還是漸漸陷入了王佳芝的情愛陷阱，也因此感動了王佳芝，他應該確定王佳芝是愛上了他的，否則她不會在緊要關頭通風報信要他快跑，但是，易先生以絕對的理性戰勝方被觸動的感性，當然為求自保，還是堅定地在公文批上了「可」字，秉公處處斬了王佳芝，儘管後來只能對著王佳芝的空床黯然神傷。

　　電影結尾，那群大學生被帶到南礦場的那一幕，呼應了張愛玲筆下慣有的「蒼涼」，還有冷眼看人間的筆調，餘味無窮。

　　愛情的重量，在每個女人的每個生命的階段都不一樣，鄺裕民不捨王佳芝的付出，要親吻她時，王佳芝推開了他，說三年前

[46] 張愛玲：《色，戒》，頁13-14。

你為什麼不？但愛情給予女人的意義絕對是高過男人的，在增重與減重之間，在療傷止痛中，義無反顧地成長，王佳芝是，張愛玲更是。

如果要說愛情有顏色的話，李安是屬於暖色系的，而張愛玲是屬於冷色系的，雖然色系不同，但他們都同樣地寫出了成功的人性。

（原載於《今日生活》，2008年6月，第388期）

Q 請說明余華《活著》裡人物命名的深意？

Q 請說明《活著》給我們什麼樣的人生啟示與經驗教訓？

Q 請比較現代女性與傳統女性的地位差異，並探究其原因？

Q 請分析張藝謀在電影中對「顏色」的運用。

Q 《手機》從反面教育提示了科技的負面，請舉例現實生活中其他的例子加以說明。

Q 你認為《半生緣》裡的戀人的緣分錯失，歸結的原因為何？

Q 請比較張愛玲和李安的《色戒》。

Q 你贊不贊成「性格決定命運」這句話？你覺得還有什麼其他原因決定一個人命運？

文學電影裡的生命教育

學習目標

研讀本章內容之後，學習者應可達成下列目標：

1.認識青春成長作品的特色。

2.瞭解生命的價值意義。

3.明瞭堅持夢想的要素。

4.透過文學電影尊重性別。

第一節　《九降風》：青春的嘆息與成長

　　《九降風》是林書宇在他三十二歲執導的第一部故事片，便獲得了優異的成績——入選了2008年「多倫多國際影展」、「2008香港電影節」，並榮獲2008上海電影節「亞洲新人獎」最佳影片大獎。其他得獎的紀錄作品有：1997年的《嗅覺》；2002年的《跳傘小孩》；2005年的《海巡尖兵》。

作品導出了自己對年輕求學歲月的回憶的林書宇，接受多倫多中文媒體採訪時表示：「我覺得《九降風》能吸引年輕人的，是青春的純真和友情。很多人的反映是，這好像他們的故事一樣，這是我感到很欣慰的地方。」「每個人成長過程中都會有一群好朋友，在電影的九個角色中，你會看到你身邊朋友的影子。」[1]我們可以從影片中檢視自己的成長之路，這正是這部影片得以吸引每一位觀眾的重要因素。「我發現自己想講的故事都在台灣，對那個地方，那個土地，對那邊發生的事對那邊的人還是最有情感。」[2]林書宇在美國加州藝術學院電影製作研究所獲得碩士學位，但他卻基於對台灣的感情，認為應該要回到台灣發展。

一、何謂「九降風」？

　　「九降風」是台灣西北部入秋以後，相當常見的一種風。而所以稱為「九降風」，是因為這種風是在農曆重陽節前後，才開始刮起的漸漸增強的風，也就是東北季風，正也是新竹新埔鎮旱坑里獨特的地理環境，所帶動特有的季節風。導演有意要藉由新竹終年強勁不息的風，企圖抓住隨風而逝的一去不回頭的青春歲月，並利用台灣人所熱愛的「棒球」簽賭案，去暗喻電影中九個高中生，在其成長中所有的不安與考驗。

[1]　http://www.epochtimes.com/b5/8/9/11/n2259220.htm。

[2]　http://www.epochtimes.com/b5/8/9/11/n2259220.htm。

關於「九」這個數字，除了發生在「九個」高中生身上的故事，時間也設定在開學的「九月」，林書宇說：「我也在影射棒球，一個棒球隊有九個人，少一個就不能比賽。所以我想應該九個角色是對的。我一直覺得，我的成長，哥們、好朋友是一群的，不是三三兩兩的。」[3]導演集合這九個青春少年，敘述著我們每個人可能經歷過的——友情的美好、猜疑、不安、背叛、暴力——譜出了扣人心弦的青春故事，也見證青春夢碎的成長歷程。

二、躁動不安的青春

電影裡七個因熱愛職棒而成了好兄弟的高中生，他們可以在穿著校服去看棒球，認為裁判亂判，便把東西丟進球場，爬進球場，後來被學校記過，擔心又被記過，會畢不了業，相互安慰「不用擔心啦！以後有事我們幫你擋！」

就因為「以後有事我幫你扛！」他們可以違規翻進室內游泳池集體裸泳，並偷喝啤酒；可以一起到頂樓吃便當；可以一起翹課、泡妞。這樣義氣相挺的稱兄道弟的情誼，在純真快活的日子中醞釀前進；然而，成長的道路是曲折的，青春更是躁動不安的，任何的一點水波都會吹皺友誼的一池春水。

小芸是鄭希彥的女朋友，總是擔心長得帥的鄭希彥背著她交別的女友。鄭希彥的哥們——湯啟進，因為擔任小芸的數學家

[3] http://tieba.baidu.com/f?kz=5873684。

教，和她日久生情成為他的性幻想對象，也暗自氣憤花心的鄭希彥對小芸不專情，而暗生心結。

鄭希彥跟一個叫謝孟倫的女生約會，結果謝孟倫的男友到撞球場來尋仇，湯啟進被誤以為是鄭希彥，讓對方打得頭破血流，湯啟進也將錯就錯幫鄭希彥扛，跟對方道歉。和小芸約完會的鄭希彥，感謝湯啟進相挺並幫他擦藥，然後和大家分享他和謝孟倫在MTV的性冒險，這讓喜歡小芸的湯啟進更加不舒服。林敬超也提醒鄭希彥，湯啟進因為教小芸數學和她走得很近，要他提防點，這也慢慢加深兩人的心結。湯啟進果然因為鄭希彥的一個玩笑而翻臉，並和大家疏遠。

另一個女孩小馨，則是想方設法阻止謝志昇和他們其他六人鬼混，不但硬是要他加入管樂社，還打了鎖把通往頂樓的大門鎖住，那是他們七個哥兒們抽菸打屁的地方。

少了湯啟進，六人還是從女生廁所的窗戶爬到了頂樓吃午餐，不過大家便猜忌起是誰去鎖上了那道門；此時，孤獨吃飯的湯啟進，決定又要走進團體，但卻因為見到上鎖的門，以為大家排擠他，氣得把便當丟在地上。

劇情發展至此，感覺到這群常把「兄弟嘛！」掛在嘴邊的哥們，只能同樂嬉鬧，卻沒有能力面對問題、分擔悲苦。一個不恰當的小玩笑可以讓友誼破裂；一道上了鎖的門，還有林博助阻止大家拿飲料往下砸教官的車，都足以讓彼此心生懷疑，這樣的友情未免太過敏感、脆弱啊！

小芸要湯啟進幫他送分手信給鄭希彥。鄭希彥還來不及看，便坐上沒駕照的湯啟進的機車，途中鄭希彥見到公用電話說要打電話，湯啟進違規迴轉，最後造成鄭希彥昏迷不醒。這件事情太沉重，大家互踢皮球，不願面對，不敢面對，也不想面對，看似堅固的哥兒們情誼，怎敵得過現實的考驗，他們稱兄道弟的情感漸漸崩解。

三、成長是現實而殘酷的

　　林博助是即將畢業的高三生，他戰戰兢兢不敢再出任何差錯，然而，虛榮的他豈會料到他謊稱偷來的機車是：「生日禮物啊，我媽送的。」卻給他帶來了一輩子的陰影。

　　李曜行不假思索回問林博助：「你生日不是過很久了嗎？」林博助沒有回答，大家也心照不宣沒有追問。可現實是殘酷的，導演在這裡設下了懸念，果然，跟林博助借機車的謝志昇被警察逮了。

　　謝志昇擔心林博助會被退學，他認為他被記過就好了，可以保住林博助順利畢業。當湯啟進勸他說實話，不該替偷車的林博助頂罪時，謝志昇回以懷疑的眼神問湯啟進：「我們不是兄弟嗎？兄弟替兄弟頂罪有什麼不對！」湯啟進氣得要他面對現實：「這是警察局，不是教官室。這是偷車，不是抽菸打撞球翹課，被教官罵一罵，記個過就算了，被捉去關的話，以後有前科……前科是一輩子的事。」

大家希望林博助去自首，但林博助聽不進大家的勸告，他認為車子是他偷的，可是騎出去被捉的是謝志昇。李曜行跑去找教官，宣稱機車是他偷的，教官當然不相信，希望他們能夠說出真相，並且為自己的行為負責任。

講義氣的謝志昇終究還是被退學了。憤怒又無能為力的李曜行追著林博助要痛扁他，他們追打到要爬往屋頂的那間廁所，這裡曾是他們很多美好記憶的所在，這個場景應該是導演刻意的諷刺安排。林博助哭著問李曜行：「你到底想要怎樣？我們不是兄弟嗎？我們是兄弟耶！車子的事我也不想事情變這樣啊！我不敢扛嘛！我怕啊！我孬啊！對不起嘛！都我錯了好不好！」無可奈何的李曜行所能做的只是揮舞著球棒，打碎廁所的門，發洩心中的怒氣。

四、幻滅是成長的開始

根據青少年犯罪研究會研究調查，十二歲到二十二歲的青少年正處於青春成長的發育階段，身心發育都還沒有成熟，這個時期是最容易衝動犯罪，而誤入歧途。像片中的七個自以為講義氣的哥們，叛逆心強，總是朝違規的路上走，抽煙喝酒、聚眾鬧事；克制不住性衝動的鄭希彥吹噓她的把妹經驗；私欲膨脹的林博助還去偷了車，他們總想從某些方面去釋放身體充沛的能量，卻又往往身心失去平衡，找不到正確的出口。

幻滅是成長的開始，人生最殘酷的，就在於面對十字路口時，必須作出選擇，你要選擇面對？還是逃避？這些接踵而來的事，遠超過高中生所能承受之重——謝志昇一定沒料到，事情會嚴重到被退學的是他；不敢面對現實的林博助，雖然逃過一劫，可以畢業，但他不但失去了這些朋友，也失去面對自己的勇氣；鄭希彥離開了人世，湯啟進要背負著間接害死他的罪名；敏感而直率的李曜行可能因為友誼的背叛，而再也不相信友誼——大家責無旁貸都要為自己所作的事情付出代價，無法置身事外，這樣的代價不輕，但也因為在初嘗現實的殘酷後，必定會有所成長。

　　湯啟進沒有去參加畢業典禮，他抱著鄭希彥的遺物，搭上往屏東的火車繼續向前，他明白過去再也回不去了。導演最後安排湯啟進在屏東棒球場遇到因為打假球涉案而被冷凍的球員廖敏雄，讓這兩個都遇到挫折的天涯淪落人有機會相逢，也認知未來只能往前走，向前看，勇敢面對現實。

　　從這部影片讓人想到朱天文〈小畢的故事〉裡叛逆的小畢無法體諒母親的辛勞，母親年輕時和工廠已婚的領班戀愛，懷了小畢，為了生計只好到酒家上班，後來帶著小畢改嫁給大她二十歲的男人，這個男人把小畢視如己出。幾年後，小畢兩個弟弟陸續出生，一家五口表面上過著安穩的生活，但是，畢爸爸卻常常要為到處惹禍的小畢到學校賠不是。小畢拉幫結派、偷東西、惡作劇，畢爸爸都沒責備過小畢。但就在小畢偷錢並頂撞畢爸爸時，畢媽媽要小畢去跟畢爸爸跪著道歉，畢爸爸終於口出重言說：

「我不是你爸爸，沒這好命受你跪，找你爸爸去跪！」這樣無意的氣話，讓原是對丈夫愧歉的畢媽媽心痛不已，隔天竟開瓦斯自殺。這個慘痛的代價，讓小畢揮別任性的青少年，投考軍校，經由磨練，成為成熟的軍官。

我們是不是至少要經歷過足以讓生命起變化的事情，並在檢視自己的痛苦中，才能學習長大？才會在教訓中面對現實？才懂得未來面對衝擊該如何應付？

在一時的逞兇鬥狠後，誤入歧途的青少年們終究要面對現實。湯啟進才發現鄭希彥認識廖敏雄是假的，簽名球也是假的；廖敏雄打假球，才是真的。林博助說是他媽媽送的機車是假的；機車是偷來的，才是真的。大家稱兄道弟是假的；大難來時，各自飛，才是真的。謝志昇以為頂罪只是被記過是假的；留下犯罪紀錄，被退了學，離開學校，才是真的。還有小芸被傷害的感情是真的，鄭希彥死了更是真的。原本誰不以為畢業後可以順利進入另一個階段，但是，世事無常，得失難料，才發現過去在找別人麻煩，其實找的是自己的麻煩；過去在和別人過不去時，其實是和自己過不去。

五、省思

這部電影至少提供我們以下三點思考：

（一）懂得適時拒絕

雖說「人不輕狂枉少年」，但是，我們卻要有是非判斷力，不去做自己承受不了的事情、自己無法負責的事情、自己不願意去做的事情。就像片中在學校游泳池裸泳的一幕，湯啟進本來是不願意參與的，可是最後還是屈服於同儕壓力下。某些重要關鍵，我們必須要懂得適時去拒絕說「不！」。

（二）一失足成千古恨

雖說是「浪子回頭金不換」，但是，走錯一步，便要付出慘痛的代價：比如有些污名是揮之不去，像是曾經加入幫派，就算未來改邪歸正脫離了幫派，但不名譽的幫派背景，還是有可能會跟著你一輩子，揮之不去。

（三）從跌倒中爬起，面對現實

影片最後，湯啟進帶著鄭希彥模仿廖敏雄簽名的假球到屏東棒球場，巧遇廖敏雄，並一起打棒球，這代表著一種重新開始——揮出去的球回不來了、犯過的錯彌補不了了、死去的人無法復活、傷害的友誼也無法療癒、逝去的青春也永不回頭了——只能往前看，面對現實，重新整理腳步再出發，汲取經驗，從錯誤中學習。

第二節 《霸王別姬》：人生如戲，戲如人生

　　李碧華，原名李白，廣東人，是香港當代最受歡迎的女作家之一。她成長於優渥闊綽的大家族，祖父過著坐擁三妻四妾的豪奢生活；父親從事中藥生意，他們就住在祖父的祖產裡，可以想見，生長在舊式樓宇中的李碧華，從小耳濡目染傳統家庭裡複雜的人事鬥爭與悲歡離合，積累了她日後豐富的創作素材。李碧華曾表示，她寫作是為了自娛，如果本身不喜歡寫，只是為了名利，到頭來是會很傷心的，她相信自己的靈感，她創作「從來沒有刻意怎麼寫，所有的景象、聯想，見到什麼，想到什麼，都是在下筆的時候不知不覺地出來的。」[4]

　　《白開水》和《爆竹煙花》是李碧華結集出版的散文集；而小說作品有《胭脂扣》、《潘金蓮之前世今生》、《秦俑》、《川島芳子》、《霸王別姬》、《青蛇》和《誘僧》等，其中《胭脂扣》、《霸王別姬》、《青蛇》和《餃子》都由她親自改編成劇本，並拍攝成電影，她的作品不但在文學界得到很高的評價，更在影視、新聞出版界有著重大的影響。

　　李碧華在小說《霸王別姬》一起頭便點出了「人生如戲」的主題：「婊子無情，戲子無義。婊子合該在床上有情，戲子，只能在台上有義。每一個人，有其依附之物。娃娃依附臍帶，孩子依附娘親，女人依附男人。有些人的魅力只在床上，離開了床即又死去。有些人的魅力只在台上，一下台即又死去。……生命也

[4] http://www.millionbook.net/gt/l/libihua/index.html。

是一本戲吧！」[5]小說講述1929到1984年，戲班子一起長大的師兄弟小石頭和小豆子，長成飾演楚霸王的段小樓和虞姬的程蝶衣，程蝶衣假戲真作愛上了師哥，但段小樓卻和從良的妓女菊仙結了婚，小說將這三人間的情愛糾葛和牽絆——程蝶衣對段小樓的愛慕，對菊仙的嫉妒；菊仙對段小樓的鍾愛，對程蝶衣的怨恨；段小樓對程蝶衣和菊仙難以兼顧的情義——放到災難連連的大時代。在文化大革命中，他們都成了牛鬼蛇神。在紅衛兵的逼迫下，互揭「罪行」，而菊仙則因無法承受打擊，上吊自殺。「四人幫」被打倒後，段小樓和程蝶衣在香港相遇，但人事已非。小說藉由社會環境背景和時代變遷，將人物的性格和對情感的需求與堅持，全然展現。

小說對於人物的性格發展有較為深刻的描寫，而小說到了大陸被稱為「學者型導演」陳凱歌手上，則藉由京劇，利用視覺影像，對當時的社會做了強烈的批判，提供觀眾深刻的反思，直指人心。陳凱歌在他的《少年凱歌》中提到了他在北京的童年生活，也特別著墨他的少年時期，到雲南景洪插隊下鄉，飽嘗人情冷暖與世態炎涼的經歷，他將對京劇的熱愛和不忍回顧的文革歷史，在電影《霸王別姬》中忠實呈現。

《霸王別姬》，在香港首映時，被評為「中國的『亂世佳人』」，因為片中的人物情感纏綿了近五十年，把每個時代的巨變滄桑充分表現；在坎城首映後，所有觀眾紛紛起立鼓掌，場面感人。電影於1993年榮獲第四十六屆坎城影展「影評人大獎」及

[5] http://tieba.baidu.com/f?kz=5873684。

「最佳電影金棕櫚獎」，也拿走第五十一屆金球獎最佳外語片，第四十七屆英國電影學院最佳外語片；而在亞太影展中，陳凱歌獲最佳導演獎。

在欣賞小說和電影前，必須先知道歷史故事的「霸王別姬」，講的是：項羽殺秦王子嬰，自立為西楚霸王。當時虞姬，嫁與項羽為妾，經常隨項羽出征，後因中韓信誘兵之計，兵少糧盡，困於垓下。韓信設十面埋伏，張良令士兵高唱楚歌，楚兵聞歌，軍心渙散。西楚霸王嘆道：「難道漢王已經得到楚地？怎麼他軍中楚人這麼多？」項羽無法入睡，夜飲帳中，自知敗局已定，面對追隨他多年的寵妾虞姬、駿馬，慷慨悲歌：「力拔山兮氣蓋世，時不利兮雖不逝，雖不逝兮可奈何，虞兮虞兮奈若何！」項王歌罷而泣，虞姬遂為楚霸王起舞，含淚而歌：「漢兵已略地，四方楚歌聲。大王意氣盡，賤妾何聊生！」虞姬歌罷，拔劍自刎；項羽突圍，倉皇出走，終因勢單力薄，自刎於烏江邊上。

明白了「霸王別姬」的故事，就較能理解小說與電影的意涵。接著從小說去看作者對人物形象的刻劃，並同時兼談電影對人物的安排。

一、程蝶衣的悲劇情結

（一）對母愛的渴望

李碧華在小說裡用了不少筆墨去傳達小豆子母親的無奈，她賣身去養活小豆子，但有一天，當男人在她身上聳動時，她從

門簾縫見到兒子那雙能殺死人的眼睛，她知道無法留他在窯子裡了。

母親帶著九歲的小豆子去見關師父時，趕忙給他剝去了脖套，露出來一張清秀單薄的小臉——

關師傅按捺不住歡喜。先摸頭，捏臉，看牙齒。真不錯，盤兒尖。他又把小豆子扳轉了身，然後看腰腿，又把他的手自口袋中給抽出來。

小豆子不願意。

關師傅很奇怪，猛地用裡一抽：「把手藏起來幹嘛——」一看，怔住。

小豆子右手拇指旁邊，硬生生多長了一截，像個小枝椏。

「是個六爪兒？」材料是好材料，可他不願收。

「嘿！這小子吃不了這碗戲飯，還是帶他走吧。」

堅決不收。女人極其失望。

「師父，您就收下來吧？他身體好，沒病，人很伶俐。一定聽您的！他可是錯生了身子亂投胎，要是個女的，堂子裡還能留養著。」

說到此，又覺為娘的還是有點自尊：「不是養不起！可我希望他能跟著您，掙個出身，掙個前程。」

把孩子的小臉端到師傅眼前：「孩子水蔥似地，天生是個好樣，還有，他嗓子很亮。來，唱——」

關師傅不耐煩了，揚手打斷：「你看他的手，天生就不行！」

「是因為這個麼？」她一咬牙，一把扯著小豆子，跑到四和院的另一邊。廚房，灶旁。

天色已經陰暗了。玉屑似的雪末兒，猶在空中飛舞，飄飄揚揚，不情不願，無可選擇地落在院中不乾淨的地土上。

萬籟俱寂，所有的眼睛把母子二人逼進了斗室，才一陣。

「呀——」一下非常淒厲，慘痛的尖喊，劃破黑白尚未分明的夜幕。[6]

母親狠心咬牙去掉了小豆子多出的一截「小枝椏」，然後，被母親留在了梨園，說是為了他好，但這並不是一個孩子的世界所能理解的。

小豆子起初很不適應梨園的環境，他跟照顧他的師哥小石頭說：「我不再挨了！娘答應過一定回來看我，求她接我走，死也不回來！你也跟我一塊走吧？」小石頭靜默一下：「你娘，不會來接你的。」小豆子問：「為什麼？」小石頭又說：「她不是已簽了關書，畫了十字嗎？你得賣給師父呀。」懂事的大師哥要大伙都別蒙自己了，他說他也等過娘來，等呀等，等了三個新年，就明白了，娘根本不會來。

[6] http://tieba.baidu.com/f?kz=5873684。

有一次，小豆子在垃圾堆裡發現一個女嬰，央求師父把她留下來。師父強調，現在搭班子根本沒有女的唱。況且他們現在是泥菩薩過江，自身難保！師父也難受地勸慰他們：「你們有吃有穿，還有機會唱戲成角兒，可比其他孩子強多了。」小豆子見到這個棄嬰，想想她的娘就狠心不要她？一點也不疼她？他想起自己的娘，又自我安慰：「娘一定會來看我的，我要長本事，有出息，好好地存錢，將來就不用挨餓了。」

　　小豆子一直沒有放棄和他母親重逢的期待。他成了名角後，常抽空去找專門替人寫信的老頭幫他代筆，這老頭專為關山阻隔的人們鋪路相通。老頭不認識他，所以全盤信賴，他在信中要他娘不用惦念，說十多年來有師哥處處照顧著他，他們日夜一起練功喊嗓，又同台演戲，感情很深。他還附上了錢，要她娘給自己買點好吃的。最後，他還堅持要自己簽名，可是當他簽了「程蝶衣」，一想，又再寫了「小豆子」。而當老頭折好信箋，放進信封，問他信要寄到什麼地址？蝶衣無言，接過信，一個人踟躕上路，走到一半，把信悄悄給撕掉扔棄了。又回到後台上妝去。這是一段很令人鼻酸的橋段，可見他對親情的渴望，也可以見得他除了師哥以外，沒有一個可以依靠的親人。

　　1949年解放後，硬著心腸的段小樓幫著痛苦萬般的程蝶衣戒大煙，蝶衣以為自己過不了這關了，總想把話囑出來：「要是我不好了，師哥，請記得我的好，別記得我使壞！」小樓的妻子菊仙見到蝶衣戒煙的淒厲，在一個幾乎是生死的關頭，菊仙流露出母性，按住發了狂的蝶衣：「別瞎說，快好了！」蝶衣在狂亂

中，只見娘模糊的影子，他記不清認不出，他瘋了，像是死了似的。戒煙的這一段在電影中極度展現菊仙天生的母性，以及蝶衣在最脆弱無助時，對母愛的渴望，他把菊仙將他擁在懷裡的撫慰，當成了是他一直想望卻又得不到的母親的愛憐。

（二）性別的混淆

小豆子進了梨園後，師兄們見他是新人，又是低賤的出身，有意欺負他，還好小石頭拔刀相助，隨時保護無助的他，又給他溫暖和關懷，兩人便結下不解之緣。

有一次師父給每人畫了半邊，要大家自己照著那一半上油彩，這是小豆子第一次扮演美人，他根本不會畫，索性小石頭就替他在另一邊臉上依樣葫蘆。師父罵他，你替他畫了，他自己不會畫，這不就害苦他？以後你照應他一輩子呀？小石頭只好死死地溜開，還嘰咕：「一輩子就一輩子！」師哥對小豆子的照顧，讓他產生了一種依戀，再加上戲裡一個演霸王，一個演虞姬，更是讓小豆子日久生情。

趁著師父外出，大伙跑去打水戰，扭作一堆。儘管人群在潑水挑釁，小豆子只沉迷在戲文中。小說描述了男扮女裝的小豆子必須融合在戲中，性別錯亂又被嘲笑的過程——

> 大伙忍不住：「喂，你怎麼個『不知春』呀？」
> 小三子最皮，學他扛著魚枷的《蘇三起解》，扭扭
> 捏捏：「小豆子我本是女嬌娥——」一個個扭著屁股，裊

裊停停地，走花旦碎步，扭到小豆子跟前，水潑到他身上來。他忙躲到小石頭身後。

小石頭笑：「別欺負他。」

小豆子邊躲著：「師哥，他又來了！」

小三子和小煤球不肯放過，一起學：「哎唷，『師哥，他又來了！』，多嬌呀！娘娘腔！」

小豆子被羞辱了，眼眶紅起來：「你們再說——」

小黑子湊過來：「他根本不是男人，師父老叫他扮女的。我們剝他褲子看看！大家來呀——」一呼百諾，嘯叫著逼近。

小豆子聽了，心下一慌，回身飛跑。小石頭護住他，一邊大喝：「你們別欺負他！你們別欺負他！」看上去，像個霸王之姿。不過寡不敵眾，小豆子被包抄逮住了，你拉我扯的，好懸。小石頭奮不顧身，不單以所向無敵的銅頭一頂，還揪一個打一個，扭作一團。兵荒馬亂中，突聞厲聲：「哎呀！」

這場野戰，小石頭被撞倒在硬地亂石堆上。頭是沒事，只眉梢破了一道口子，鮮血冒湧而出。大伙驚變，陡地靜下來。

小石頭搗住傷口不言語。

「怎麼辦？」

「快用腰帶綁著，止血。」

「千萬別讓師父知道。」

一個個取來腰帶，濕漉漉的。

小豆子排眾上前，流著淚，解下自己的腰帶，給小石頭繫上了。一重一重地圍著：「你這是為我的！師哥我對你不起！」他幫他裹繫傷口的手，竟不自覺地，翹起蘭花指。是人是戲分不開了。[7]

在種種的環境因素下，從小豆子到成名的程蝶衣，在性別的混淆矛盾中，男人把他當女人，女人把他當男人，他其實是有很大的掙扎和無奈的。再加上倪公公（電影裡是張公公）所帶給小豆子的童年夢魘，又更註定了他的悲劇命運。

到倪公公府上表演那天，小虞姬被公公看上，請到房間裡去謝賞了，公公把小豆子架在自己膝上。無限愛憐，又似戲弄、撫臉、捏屁股，弄得小豆子緊張得想尿尿，公公取過几上一個價值連城的白玉碗，端到小豆子身下，無限憐惜地輕語要他就尿在碗裡！接著的描寫讓我們對小豆子的際遇產生無限悲憫——

小豆子憋不住了，就尿尿。

淋漓、痛快、銷魂。倪老公凝神注視。最名貴的古玩，也比不上最平凡的生殖器。他眼中有淒迷老淚，一閃。自己也不發覺。或隱忍不發，化作一下唏噓，近乎低吟：「呀——多完美的身子！」

[7] http://tieba.baidu.com/f?kz=5873684。

小豆子，目瞪、口呆，整個傻掉了——

邁出公公府上大門時，已是第二天的清晨。

「嗄，公公家門口好高呀！戲台也比茶館子大多了。」

小石頭懷中揣了好些偷偷捎下的糕點、酥糖，給小豆子看：「嘻，捎回去慢慢吃，一輩子沒吃這麼香。來，給。」

見得小豆子神色淒惑。小石頭毫無機心，只問：「怎麼啦？病啦？」

小豆子不答。從何說起？自己也不懂，只驚駭莫名。[8]

惡勢力的倪公公對一個不解事的孩子的性侵犯，將對小豆子造成多麼強烈的身心傷害，他甚至無從說起他的驚恐啊！特別是在他正處於那樣性別困惑的階段。可悲的是，出現在他生命的惡勢力還有一個袁四爺。1939年，在吶喊著「打倒日本帝國主義」的年代，程蝶衣和段小樓雖說已成名角，但也必須要靠一些有背景的爺們捧場，這些爺有的是倚仗日本人的勢力，有的是政府給的面子，那也就等於是台下的霸王了，誰也不敢得罪的。袁四爺早已看上蝶衣，而就在蝶衣正傷心師哥將娶菊仙為妻時，袁四爺突然出現在他面前，語帶威脅說他靜候大駕，蝶衣妥協於「勢力的社會」，想起他自己得到的，得不到的，就隨著去了。在四爺的臥室裡，四爺逼著餵他喝補血酒，他發現一把寶劍，四爺有意要送給他，說是寶劍酬知己。酒氣漸漸把蝶衣噴醉——

[8] http://tieba.baidu.com/f?kz=5873684。

蝶衣瑟瑟抖動。

四爺怎會放他走？

燈火通明，血肉在鍋中沸騰的房間。他要他這夜。蝶衣只覺身在紫色、棗色、紅色的猙獰天地中，一隻黑如地府的蝙蝠，拍著翼，向他襲擊。撲過來，他跑不了。他仆倒，他蓋上去，血紅著兩眼，用剌刀，用利劍，用手和用牙齒，原始的搏鬥。他要把他撕成碎片方才甘心。他一身是血，無盡的驚恐，連呼吸也沒有氣力。他雙臂緊抱那把寶劍。因羞赧，披風把自己嚴嚴包裹，蓋住那帶劍痕的衣襟，掩住裂帛的狂聲。也只有這把寶劍，才是屬於自己的。其他什麼也沒了。他在去的時候，毋須假裝，已經明白，但他去了。今兒個晚上，自一個男人手中蹣跚地回來，不是逃回來，是豁出去。他堅決無悔地，報復了另一個男人的變心。[9]

因為飾演戲劇裡的女角，從小到大一連串異於常人的生命經驗，讓本是「男兒郎」的小豆子，硬生生迫於無奈要成為「女嬌娥」，在性別混淆的矛盾中，內心的折磨與痛苦想必是不可言喻的。

（三）從一而終的堅持

這裡所說的從一而終的堅持，不僅是蝶衣對「小樓」，還有對「京劇」的從一而終。

[9] http://tieba.baidu.com/f?kz=5873684。

一如電影裡的小樓對蝶衣的評價是他「不瘋魔，不成活」，這是蝶衣對藝術和人生價值的執著堅持和追求，他扮演著舞台上的虞姬，也演活了現實裡的虞姬。

從小現實環境的激烈衝擊和殘酷的考驗，造就了蝶衣「從一而終」的信仰。影片中當他逃出喜福成科班，偶然見到了當時名噪一時的「角兒」，在舞台上的風采，他見到了自己未來的希望。於是，他選擇回到科班，主動受罰，師父說：「想在人前顯貴，必得在人後受苦」、「自個兒要靠自個兒成全」，他將師傅的一句教誨──「從一而終」奉為圭臬，他選擇了京劇，就沒離開過「虞姬」的角色。

他期盼和師哥的情感能夠永恆不變，所以，當他發現菊仙的存在，他搬出師父的「從一而終」告訴師哥，說好了要唱一輩子的戲，「說的是一輩子，差一年，一個月，一天，一個時辰都不算一輩子。」

於是，我們見到小說中蝶衣對菊仙的嫉妒，而展現精彩的對話。菊仙光著腳投奔小樓，要小樓正式迎娶她，班裡的人都在轟然叫好，小樓又樂又急，搓著雙手說要買戒指，菊仙一聽，懸著的心事放寬了──

　　　　小樓大丈夫一肩擔當，忽瞅著她的腳：「先買雙喜
　　鞋！走！」
　　　「撲」的一下，忽見一雙繡鞋扔在菊仙腳下。

蝶衣不知何時，自他座上過來，飄然排眾而出：「菊仙小姐，我送你一雙鞋吧。」

又問：「你在哪兒學的這齣《玉堂春》呀？」

「我？」菊仙應付著，「我哪兒敢學唱戲呀？」

「不會唱戲，就別灑狗血了！」眼角一飛，無限怨毒都斂藏。他是角兒，不要失身分，跟婊子計較。

蝶衣目送二人神仙眷屬般走遠。他迷茫跌坐。洩憤地，竭盡所能抹去油彩，好像要把一張臉生生揉爛才甘心。[10]

蝶衣氣師哥沒有遵從師父的「從一而終」，卻還是不改對師哥的「從一而終」，所以，他記得和師哥做了兩百三十八場的夫妻；他記著師哥小時候要一把寶劍的夢想，因此，當他在袁四爺處發現那把劍，就用「身體」去換得那把劍，然後在師哥請吃定親酒的當兒，把劍送去給他。劍在這裡是有著特殊的象徵意義的。

蝶衣可以在舞台上名正言順的愛他的「霸王」師哥，可是，現實生活卻無法弄假成真。他忠於自己的愛情，但師哥卻無法回應他，他只能把他的愛更用力地放到戲劇上。於是，我們見到他為財閥袁四爺唱戲，為日軍統領、國民黨軍的高官、也為解放軍唱戲，對他而言，不管台下坐的是好人還是壞人，是奸雄還是英雄，是侵略者還是獨裁者，那都不重要，唯有懂得欣賞戲的觀眾才是重要的。所謂的國仇家恨、忠孝節義，在他的眼裡，都比不上京劇的重要與意義。

[10] http://tieba.baidu.com/f?kz=5873684。

小說裡寫著，日本鬼子投降後，國民黨勢力最大，有兵出來搶吃搶喝。很多班主因為戲班很難經營，便改了跳舞廳。但無論日子過得再苦，蝶衣也不肯把他的戲衣拿出來，人吃得半飽，沒關係，他就是愛唱戲，他愛他的戲，有不足為外人道的深沉感覺。只有在台上，才找到寄託。他的感情，都在台上掏空了。還是堅持要唱。

　　蝶衣的堅持更表現在因為曾給日本人唱戲的漢奸罪名，而被抓受審。在法庭上他相當倨傲，他堅決地答辯：「沒有人逼我，我是自願的。我愛唱戲，誰懂戲，我給誰唱。青木大佐是個懂戲的！藝嘛，不分國界，戲那麼美，說不定他們能把它傳到日本去。」他完全理直氣壯，為了自己對戲的堅持，不為自己求情。這又對比著當時他為日本人唱戲是為了救出小樓，他見到被釋放的小樓說的第一句話，便是「裡頭有個青木，他是懂戲的」，而小樓卻是對他啐了一口口水，氣他唱戲給日本人聽。

　　蝶衣用他的生命去演活他「從一而終」的處世原則。

二、顛覆「婊子無情」的菊仙

（一）為愛勇敢，義無反顧

　　菊仙的女性形象在小說和電影裡都是非常豐滿的。她是一個為愛勇敢的女人。

　　小樓為正被一群惡客找麻煩的窯姐菊仙解圍，說是兩人定了親，便在眾人面前喝起交杯酒。後來，菊仙去看小樓演《霸王別

姬》，她坐在第一排，一邊笑著看戲，一邊嗑著瓜子，就在小樓唱到高潮時，她突然收斂起笑容起身離去，此時此刻她在心中認定了台上的「霸王」就是她要託付終生的人。她義無反顧為自己贖身，且看小說裡精彩的動作描寫，展現了菊仙強烈的女性自主意識。花滿樓的老鴇交加雙手，眼角瞅著對面的菊仙姑娘——

> 雲石桌上鋪了一塊湘繡圓檯布，已堆放一堆銀圓、首飾、鈔票——老鴇意猶未盡。
>
> 菊仙把滿頭珠翠，一個一個地摘下，一個一個地添在那贖身的財物上還是不夠？她的表情告訴她。
>
> 菊仙這回倒似下了死心，她淡淡一笑，一狠，就連腳上那繡花鞋也脫掉了，鞋面繡了鳳回頭，她卻頭也不回，鞋給端放桌面上。
>
> 老鴇動容了。不可置信。原來打算勸她一勸：「戲子無義」
>
> 菊仙靈巧地，搶先一笑：「謝謝乾娘栽培我這些年日了。」
>
> 她一揖拜別，不管外頭是狼是虎，旋身走了。
>
> 老鴇見到她是幾乎光著腳空著手，自己給自己贖的身。[11]

　　在這裡我們彷彿見到了古典小說裡的杜十娘再現，堅持要走自己的路。這一場「賭局」相當鋌而走險，因為當她一無所有

[11] http://tieba.baidu.com/f?kz=5873684。

的走出花滿樓時，她將從一個口袋飽飽的紅牌妓女，變成口袋空空只有一身汙點的女人，如果事情非她所料，她將陷入嚴重的困境，因此，我們也可以說她有識人之明。菊仙光著腳去投奔段小樓，說她給自己贖的身，並謊稱花滿樓不留喝過定親酒的人（之前，小樓為解救菊仙被一群酒客騷擾，謊稱他倆已訂了親），她就這樣「騙」到了她所認定的男人。「這妞還真夠厲害的！」片中一個圍觀的配角講的這句話，有畫龍點睛之妙。

從良後的菊仙，要的不過是和一個可以依靠的男人擁有一個幸福平凡的家庭，可是這樣普通的願望卻難以實現，於是工於心計的她，一次又一次為了捍衛她的丈夫和家庭而不擇手段。在日本人進城時，她主動拉回丈夫，把門關上，阻絕了丈夫要去追蝶衣的行動；她為了營救被日軍抓去的丈夫，失信於蝶衣；為了袒護丈夫，頂撞連他丈夫都萬般尊敬的戲班師傅；文革前夕，丈夫在和青年學子討論京劇改革時，她在關鍵時刻對丈夫丟下了一把傘，阻止衝動的丈夫說真話，保全了他們。

文革時，婦宣隊員向菊仙勸說和小樓劃清界線時，蝶衣被幹部帶進來，他被安排與菊仙對面而坐，組織要蝶衣動員她，跟小樓劃清界線。他說：「我們──都是文藝界毒草，反革命，挨整。你跟他下去──也沒什麼好結果。」蝶衣很慶幸「是的。國家成全了蝶衣這個渺渺的願望啊。如果沒有文化大革命，為他除掉了他倆中間的第三者，也許他便要一直的痛苦下去。幸好中國曾經這樣的天翻地覆，為了他，血流成河，骨堆如山。一切文化轉瞬湮沒。他有三分感激！身體所受的苦楚，心靈所受的侮辱，

都不重要。小樓又只得他一個了。」[12]他期盼菊仙可以妥協。但
是——

　　菊仙意外地冷靜：「我不離開他！」她不屈地對
峙著。
　　蝶衣望定她，淡淡地：「組織的意思你還抗拒？」
　　菊仙淺笑：「大伙費心了，我會等著小樓的。」她眼
風向眾人橫掃一下，挺了挺身子，說是四十多的婦人，她
的嫵媚回來了：「我不離婚。我受得了。」
　　她誠懇而又饒有深意地，不知對誰說：「我是他『堂
堂正正』的妻！」[13]

　　蝶衣聽了菊仙當頭棒喝一語中的「堂堂正正」四個字就像遭
到痛擊，怔坐，這更加對比出菊仙對愛的堅毅。這兩個知己知彼
的對手，相對流淚，小說寫著：「最明白對手的，也就是對手。
最深切瞭解你的，惺惺相惜的，不是朋友，而是敵人，尤其是情
敵！」[14]菊仙和蝶衣都是為愛義無反顧的同類人。
　　她所有的這些動作都只是想要和丈夫好好過下去，什麼國家
民族、大忠大義、政治改革，對她來說都無所謂，可是這樣勇敢
的女人，還是敵不過命運的安排。

[12] http://tieba.baidu.com/f?kz=5873684。

[13] http://tieba.baidu.com/f?kz=5873684。

[14] http://tieba.baidu.com/f?kz=5873684。

（二）在三角關係中搏鬥

　　儘管菊仙表面上得到了小樓，但小樓是個重情義的人，無論如何他還是要顧慮到蝶衣，於是造成愛著他的兩個人一直上演著角力戰。

　　憲兵隊要搜查抗日分子。戲園子被逼停演。蝶衣擔心不唱戲，怎麼生活，小樓大氣豪邁地說：「別擔心！大不了搬抬幹活，有我一口飯，就有你吃的！」蝶衣為了這話相當感動。小樓瞅著蝶衣滿意地一笑說：「一家人一樣。」菊仙馬上親熱過來說：「小樓你看你這話！蝶衣他自己也會有『家』嘛！」然後，熱絡地說要替蝶衣介紹她一個好妹妹。儘管蝶衣沒意思，菊仙還是想辦法要替他安排親事，讓他可以遠遠離開他們的兩人世界。

　　在日本人說風是風，說雨是雨的年代，蝶衣抽鴉片，小樓喝酒、玩蟋蟀，他倆爭執不少，到底是兄弟情誼，戲，還是要唱下去的。關東軍青木大佐來看他們的戲，馬上有人張羅首座給他，日本軍先趕走中國人，還把戲園子前面幾排都霸佔了，全場敢怒不敢言。怒氣沖天的小樓罷演，臉色大變的班主好歹勸說著，但小樓和菊仙在門口就被憲兵隊逮走了，被拳打腳踢的小樓就是不肯求饒。

　　菊仙哀求蝶衣去救小樓，兩人有了以下的對話——

　　　　蝶衣自顧自沉醉低回：「都是十多年的好搭檔。從小就一起。你看，找個對手可不容易，大家卯上了，才來

勁。你有他──可我呢？就怕他根本無心唱下去了，暈頭轉向呀，唉！」

菊仙也一怔：「蝶衣？──就說個明白吧。」

「結什麼婚？真是！一點定性也沒有就結婚！」他佯嗔輕責，話中有話。

菊仙馬上接上：「你要我離開小樓？」

「哦？你說的也是。」蝶衣暗暗滿意。是她自己說的，他沒讓她說。但她要為小樓好呀。

「你也是為他好。」他道，「耽誤了，他那麼個尖子，不唱了，多可惜！」

末了菊仙蹺了二郎腿，一咬牙：「我明白了，只要把小樓給弄出來，我躲他遠遠兒的。大不了，回花滿樓去，行了吧？」[15]

蝶衣忍辱負重，為了小樓在青木的要求下陪他談戲、吃飯、唱戲；但被放出來的小樓，卻責備他給日本人唱戲，還啐了他一口。蝶衣眼睜睜看著菊仙溫柔地拍拍小樓，然後挽著他臂彎，深深望蝶衣一眼而去。她早有準備，她要背棄諾言！

日本投降了！國民黨勢力最大，也有兵出來搶吃搶喝。戲園子上座的人多，買票的少，戲演到一半，有傷兵鬧事拿手電筒照向台上虞姬的臉，小樓馬上停了唱，忙上前解圍，雙手抱拳，向傷兵鞠了一躬，請他們好好坐著看戲，傷兵不理，繼續窮吼怪

[15] http://tieba.baidu.com/f?kz=5873684。

叫，惹得小樓怒從心上起，台上與台下打成了一塊，懷著身孕的菊仙也不細想，即時衝出，以身相護，代小樓擋了一記。慌亂中，她的肚子被擊中了。大伙眼看不妙要出人命了，才散了場。蝶衣捂著流血的額角，他沒有為小樓犧牲過，他恨不得那失血昏迷的人是他，他「也很疼，他有更疼的在心胸另一邊。不是不同情菊仙，間接地，是他！因自己而起的一場橫禍，她失去孩子了。啊！終於沒有孩子橫亙在中間。拔掉另一顆眼中釘。蝶衣只覺是報應，心涼。」[16]

後來，警察來了，但抓的竟是蝶衣，因為他是為日本人唱過戲的漢奸。

掉了孩子的菊仙知道小樓的憂心，她才記起當初蝶衣是為了去營救小樓，而去找青木的，她還反悔背叛了他，她心想：真是報應，她賠上她的孩子，也許雙方扯平了。菊仙認為應該來個了斷，她要救他這次，然後互不拖欠。於是她帶著蝶衣從袁四爺那裡得來的寶劍，去找袁四爺。

菊仙是個聰明機智的女人——

> 她知道蝶衣這劍打哪兒來。袁四爺見了劍，一定勾起一段情誼。把東西還給原主，說是怕錢不夠，押上了作營救蝶衣的費用，骨子裡，連人帶劍都交回袁四爺好生帶走，小樓斷了此念，永遠不必睹物思人——這人，另有主兒——菊仙設想得美，不只一石二鳥，而且一石三鳥。[17]

[16] http://tieba.baidu.com/f?kz=5873684。

[17] http://tieba.baidu.com/f?kz=5873684。

誰知一切奔走求赦都不必了，在法院中，蝶衣意外被士兵帶走，說是無罪卻又不放，原來是為了歡迎民黨軍政委員長官，到了北平，政府以最紅的角兒作為「禮物」，獻給愛聽戲的領袖。

菊仙的計畫落空，如同掉進冰窖裡，他們又過起三人世界。

他們以為解放後會帶來好日子，但好景不常，數不清的地主、富戶、戲霸、右派，只要不容於黨的政策，全屬「反革命」，袁四爺也是那樣被幹掉的。而京戲逐漸成了攻擊的目標，因為在京戲中，不外全是帝王將相，才子佳人的故事，是舊社會統治階級向人民灌輸迷信散播毒素的工具，充滿封建意識。

小說裡無父無母的小四跟了關師父、又跟了蝶衣幾年，是他的貼身侍兒。過去小四傾慕蝶衣，樂於看他臉色，討他歡心。但文化大革命時期，小四狠狠出賣了小樓和蝶衣，兩人遭到了不可預知的批鬥，紅衛兵來抄家時，一個紅衛兵見到那把寶劍，就掛在牆上，毛主席像旁邊，那劍是反革命罪證，紅衛兵要他們三個交代清楚，菊仙一口咬定劍是蝶衣的，小樓卻說是他的——

　　菊仙急了，心中像有貓在抓，淚濺當場。她哀求著：「小樓，咱們要那把劍幹什麼？有它在，就沒好日子過！」

　　一個紅衛兵上來打了她一記耳光。她沒有退避。她忘了這點屈辱，轉向蝶衣，又一個勁兒哀求：「蝶衣，你別害你師哥，別害我們一家子！」

她毫不猶豫，沒有三思，在非常危難，首先想到的是袒護自己人。油煎火燎，人性受到考驗。不是你死，就是我亡。

　　蝶衣兩眼斜睨著這個嘴唇亂抖的女人，他半生的敵人，火了。他不是氣她為小樓開脫，他是壓根兒不放她在眼裡：「什麼一家子？」

　　蝶衣瞥瞥那歷盡人情滄桑的寶劍，冷笑一聲：「送師哥劍的那會兒，都不知你在哪裡？」

　　蝶衣轉臉怔怔向著紅衛兵們說：「送是我送的。掛，是她掛的。」他一手指向菊仙，堅定地。

　　小樓攔腰截斷這糾葛，一喝：「你倆都不要吵，是我的就是我的！」[18]

　　一個紅衛兵找人抬來幾大塊磚頭，說小樓小時候的絕活是拍磚頭，就要看誰硬，首領拎起磚頭，猛一使勁，朝小樓額上拍下去。快五十歲的英雄已遲暮，怎能不頭破。

　　蝶衣驚恐莫名，為了師哥他認了。菊仙衷心地如釋重負，此刻她是真誠的，流著淚對蝶衣說謝謝，蝶衣淒然劃清界線，沒有再看她一眼。

　　接著又是一串的批鬥。孩提時代、日治時代、國民黨時代，都壓不倒的小樓，終於精神和肉體同時崩潰在共產黨手中。他什麼也認了，說自己是毒草，是牛鬼蛇神，思想犯了錯誤。

[18] http://tieba.baidu.com/f?kz=5873684。

在祖師爺的廟前空地，舉行焚燒四舊批鬥大會的「典禮」，戲衣、頭面、劇照、道具、脂粉、畫冊、曲本，都捲入熊烈的火焰中。重頭戲是蝶衣和小樓兩個紅角兒互相批鬥、互揭瘡疤的節目，大伙轟地鼓掌鼓噪，兩人被一腳踢至跪倒，在火堆兩邊，然後避重就輕吞吐互揭，但卻被首領怒斥要他們再深刻點揭發大事，他倆要開口前，彼此對望，想對方會明白自己的無奈。

　　小樓只能再深刻一點了：「他唱戲的水牌，名兒要比人大，排在所有人的前邊，仗著小玩意，總是挑班，挑肥揀瘦！孤傲離群，是個戲瘋魔，不管台下人什麼身分，什麼階級，都給他們唱！」

　　說得頗中他們意了：「他當過漢奸沒有？慰勞過國民黨沒有？」

　　「——」

　　「坦白從寬，抗拒從嚴！」

　　「——他給日本人唱堂會，當過漢奸，他給國民黨傷兵唱戲，給反動派頭子唱戲，給資本家唱給地主老財唱給太太小姐唱，還給大戲霸袁世卿唱！」

　　一個紅衛兵把那把反革命罪證的寶劍拿出來，在他眼前一揚：「這劍是他送你嗎？是怎麼來頭？」

　　「是——是他給大戲霸殺千刀袁四爺當——當相公得來的！」[19]

[19] http://tieba.baidu.com/f?kz=5873684。

在所有人都大吃一驚的同時，菊仙在一旁喊住小樓，她沒想到小樓竟被逼到在蝶衣一生最痛的傷口上灑鹽。一個小將把劍一扔，眼看要被烈焰吞噬了。電影裡是菊仙衝過去搶救那把劍，但小說中是蝶衣奮不顧身，闖進火堆，把劍奪回來，用手招熄煙火，死命抱著寶劍不放，就像那個夜晚。只有劍，真正屬於自己，一切都是騙局！換蝶衣難以遏止地揭發菊仙了——

> 「千人踩萬人踏的髒淫婦！絕子絕孫的臭婊子——她不是真心的！」
>
> 「她是真心的！」小樓以他霸王的氣概維護著：「求求你們放了菊仙，只要肯放過我愛人，我願意受罪！」
>
> 蝶衣聽得他道「我愛人——」如遭雷擊。
>
> 他還是要她，他還是要她，他還是要她。
>
> 蝶衣心中的火，比眼前的火更是熾烈了。他的瘦臉變黑，眼睛吐著仇恨的血，頭皮發麻。他就像身陷絕境的困獸，再也沒有指望，牙齒磨得嘎吱地響，他被徹底的得罪和遺棄了！
>
> 「瞧！他真肯為一隻破鞋，連命都不要呢！他還以為自己是真真正正的楚霸王！貪圖威勢，脫離群眾，橫行霸道，又是失敗主義，資產階級的遺毒……」
>
> 小樓震驚了：「什麼話？虞姬這個人才是資產階級臭小姐，國難當前，不去衝鋒陷陣，以身殉國，反而唱出靡靡之音，還有跳舞！」[20]

[20] http://tieba.baidu.com/f?kz=5873684。

小樓和蝶衣已經神智不清，彼此都認不得對方了。紅衛兵見戲唱得熱鬧，大聲叫好。蝶衣張牙舞爪針對菊仙，執意要鬥死她。終於菊仙冷峻的聲音響起來，她昂首：「我雖是婊子出身，你們莫要瞧不起，我可是跟定一個男人了。在舊社會裡，也沒聽說過硬要妻子清算丈夫的，小樓，對，我死不悔改，下世投胎一定再嫁你！」後來，眼見菊仙就要被逮走，小樓企圖力挽狂瀾：「不！有什麼罪，犯了什麼法，我都認了！我跟她劃清界線，我堅決離婚！」[21]菊仙陡地回頭。大吃一驚。小樓為了保住菊仙淒厲地喊：「我不愛這婊子！我離婚！」菊仙的目光一下子僵冷了，她瞪著小樓，形如陌路。她不理解小樓的用意啊！

　　蝶衣和小樓又被帶回「牛棚」去，各人單獨囚在斗室中，蝶衣經歷這劇烈的震盪絕望憂傷，他想學虞姬自刎，卻被阻擋了下來，還得活下去。死的卻是菊仙，菊仙上吊了，她一身鮮紅喜氣洋洋的嫁衣，是「小樓的『維護』，反而逼使她走上這條路？離婚以後，賤妾何聊生。她不離！」[22]

　　菊仙演出了真「虞姬」，真別了「霸王」，她一生堅毅勇敢，卻也在愛情的難關裡變得軟弱無能。

三、活在現實的矛盾性格的段小樓

　　段小樓從小就是個強出頭的硬脾氣的孩子，影片一開始戲班在街上演出，小癩子趁機逃跑，觀眾感覺被騙，找師父麻煩，小

<hr>

[21] http://tieba.baidu.com/f?kz=5873684。

[22] http://tieba.baidu.com/f?kz=5873684。

樓表演往頭上砸磚，平息眾怒；他仗義直言，擔心蝶衣被師父打死，甚至敢於反抗師父；還敢在花滿樓為菊仙解圍；日本侵華，他打了到後台找麻煩的日本兵的頭；也和無理的國民黨官兵在台上大打出手，一點也不怕死，這些都是有著雄渾氣勢的「霸王」形象的小樓。

然而，小樓被兩個從一而終的人辛苦地愛著，也因為夾在中間左右逢源，也左右為難，由此又看出他優柔寡斷的一面，他其實明白蝶衣對他的心思，只是不敢去面對，去拒絕或說清楚；菊仙謊說被花滿樓趕出來，他也是清楚的，可是他就是被動地接受命運的安排，在面對抉擇時顯不出立場，所以，因為這樣難解的三角關係，他常常被逼到矛盾和危機中。

小樓是個活在現實中的人，他曾對蝶衣說「我是假霸王，你是真虞姬」，現實生活他娶了菊仙，就要對菊仙負責，他可以放下身段，從舞台上的「霸王」，變成市場賣瓜的「小販」；在政治立場可能危及家庭，他也會為了妻子，委曲求全，就像在討論京劇改革時，昧著良心說反話；環境也把他逼迫成軟弱貪生，文革時期，後台出現了兩個虞姬，原來，小四也上了妝，組織決定要讓小四代替蝶衣，如果是以前的小樓，絕對不用懷疑他的選擇，可是，現在的小樓不是獨身一人，他是有家庭的，所以當台前緊鑼密鼓在催促時，小樓只能選擇小四。由此，也不難想像，後來在被批鬥時，為了菊仙的生命安全，他說出了他不愛菊仙，要跟菊仙劃清界限的話。他讓虛實的兩個虞姬倍感失望，結果一個上吊自殺，一個自刎台上，為的都是他，因為他在戲裡戲外的曖昧難明，終於導致悲劇收場。

不管是在小說還是電影裡，小樓的人物形象都因為真實而讓人同情。

四、電影裡的細密安排

（一）前後呼應的伏筆

《霸王別姬》有很多處懸念的伏筆安排，需要觀眾用心體會。比如，小豆子剛到戲班披著母親留給他的衣服，卻被師哥們嘲笑是「窯子裡的東西」，於是他便把大衣給燒了，這個小動作對比後來的蝶衣對師哥的失望，也燒了他一整排的戲服，前後的蝶衣都企圖藉著燒掉衣服，要燃燒掉在他心中所渴望的情感；小豆子和小石頭在張公公處發現那把劍，小豆子便承諾有機會要送給師哥，之後輾轉，寶劍就真由他交到師哥手上；還有，小癩子說：「這世上最好吃的東西，第一是冰糖葫蘆……吃了冰糖葫蘆，就成角了。」果然就聽到外面在賣糖葫蘆，小癩子被叫賣聲吸引，便和小豆子一起逃了出去，又有機會見到了真正的角兒，小癩子感動得淚流滿面說：「要成一個角，得挨多少打」，兩人回到戲班，果然又要被打，小豆子甘願被師父毒打，小癩子卻是吃了滿嘴冰糖葫蘆，然後上吊自殺，後來，小豆子真成了名角第一次登台時，正好聽見在叫賣冰糖葫蘆，他還停下腳，回頭審視了一下，這樣的前後呼應，緊扣住觀眾的心弦，也是導演有意展現「人生如戲」的電影主題。

（二）利用「蒙太奇」結合戲劇與電影的特色

所謂「蒙太奇」──montage──是電影的基本技巧的一種，通常指電影鏡頭的組合、疊加或剪輯。而monter，這個字源自法文，就是具有「組織」的意思。蒙太奇的運用，指的是作者把不同時間和空間中的事件和場景組合拼湊在一起，一則超越了時空的限制，一則表現了人物意識跨越時空的跳躍性與無序性。

從影片可看出導演有心結合戲劇與電影的特色，在片中，不僅呈現京劇的唱、念、做、打等藝術，而且還把梨園受訓的嚴格和殘酷，以及時代變遷的浮沉統統展現給觀眾。最明顯的影戲結合的例子，就是關師父在講解霸王在烏江自刎的故事時，導演就是利用蒙太奇的手法，將古代與現今，用師父講述的聲音連接虞姬舞劍的圖畫手卷，還搭配楚漢相爭的嘶喊聲。

還有蝶衣受邀到袁四爺家，酒後兩人在庭院扮著霸王和虞姬，演唱著：「漢兵已略地，四方楚歌聲。大王意氣盡，賤妾何聊生？」而此時庭院外，正是日本軍攻陷北平的震耳欲聾的大炮聲，這樣的氛圍便也是完美地利用了蒙太奇手法，把蝶衣的「小我」和家國民族的「大我」的衰敗統合了起來。

五、小說與電影不同的結局安排

導演和小說作者對於中國歷史的體驗不同，所以表現的格局也不同，也因為性別的差異，著重的點也不一樣。

陳凱歌把李碧華小說結尾香港的那一段刪去，著重在處理民國到文革的那一大段。

　　小說交代了小樓和蝶衣下放勞改後的生活，小樓被下放到福州勞改時，他總是想活著就好。他也沒有親人了。菊仙不在，蝶衣杳無音訊。他原諒蝶衣了，他是為了他，才把一切都推到菊仙身上。在那批鬥的戰況中，誰不會講錯話。十年過去了，四人幫倒台，大家都受了騙，大時代有大時代的命運。

　　小樓偷渡到香港時，已是六十多的老人了，靠打零工，騙取香港政府的公共援助度日。蝶衣隨著表演團訪港，過去的輝煌讓他當上了「藝術指導」，兩人意外在北角新光戲院重逢了。蝶衣問小樓結婚沒？小樓說沒有。蝶衣說她倒有個愛人：「那時挨鬥，兩年多沒機會講話，天天低頭幹活，放出來時，差點不會說了。後來，很久以後，忽然平反了，又回到北京。領導照顧我們，給介紹對象。組織的好意、只好接受了。她是在茶葉店裡頭辦公的。」[23] 小樓三思終於開口，他託蝶衣替他把菊仙的骨灰給找著，捎來香港，也有個落腳地。蝶衣恨不得在沒聽到這話之前，一頭淹死在水中，永遠都不回答他。他堅決不答。

　　　　「師弟──」小樓講得很慢，很艱澀很誠懇：「有句
　　　話──我不知道該不該對你說……」
　　　　「說吧。」

[23] http://tieba.baidu.com/f?kz=5873684。

「我──我和她的事，都過去了。請你──不要怪我！」

小樓竭盡全力把這話講出來。是的。他要在有生之日，講出來，否則就沒機會。蝶衣吃了一驚。

他是知道的！他知道他知道他知道！這一個陰險毒辣的人，在這關頭，抬抬手就過去了的關頭，他把心一橫，讓一切都揭露了。像那些老幹部的萬千感慨：「革命革了幾十年，一切回到解放前！」

誰願意面對這樣震驚的真相？誰甘心？蝶衣痛恨這次的重逢。否則他往後的日子會因這永恆的秘密而過得跌宕有致。[24]

蝶衣千方百計阻止小樓說下去，提議要唱一段戲。蝶衣深沉地，向自己一笑：「我這輩子就是想當虞姬！」想像自己用手中寶劍，把心一橫，咬牙，直向脖子抹去，師哥忘形地扶著他，他在他懷中，臉正正相對，死亡才是永恆的高潮。蝶衣非常滿足，掌聲在心頭熱烈轟起。

後來，蝶衣隨團回國去了。小樓路過彌敦道，見到民政司署門外盤了長長的人龍，大家都關心1997年會剩餘多少「自由」，但他一點也不關心，他實在也活不到那一天。

[24] http://tieba.baidu.com/f?kz=5873684。

電影裡並沒有小說中的香港主題與場景，結局也不同於小說裡的蝶衣幻想自己死在小樓的懷裡；片中的蝶衣在小樓的懷中結束自己，如同歷史上的虞姬拔劍自刎死於霸王的懷裡。

兩種作品的表現各有千秋，也讓我們從不同角度看到了藝術的表現特色。

六、落幕

在大時代的歷史洪流下，對比出「人」的渺小，人總敵不過命運的安排，誠如關師父在片中說的：「每個人都有每個人的命。」「天命」似乎是《霸王別姬》所要表現的主題。三位主要人物都投降於命運，次要人物更是可見。聲名顯赫的張公公，在解放軍進城後，一無所有；曾是「京城梨園行真正的霸王」的袁四爺，真能「甭管哪朝哪代，人家永遠是爺」嗎？並沒有，解放軍一來，他也給拖出去斃了；再看小豆子從張公公府出來後，發現小四，師父不贊成收養，因為「每個人有每個人的命」，後來師父收養了他後，長大後又跟了蝶衣幾年，忠心耿耿的。誰能料到文革時，揭發他們最兇的就是小四。就在蝶衣還在大喊菊仙是婊子時，小四說：「程蝶衣，你就省著點吧。還瞧不起婊子呢！你們戲子，跟婊子根本是同一路貨色。紅衛兵革命小將們聽著啦，這臭唱戲的，當年呀，嘖嘖，不但出賣過身體，專門討好惡勢力爺們，扯著龍尾巴往上爬，還一天到晚在屋子裡抽大煙，思春，淫賤呢，我最清楚了。他對我呼三喝四，端架子，誰不知道

他的底？從裡往外臭──」[25]人心已是複雜難測，再加以小人物在大的歷史環境底下身不由己地隨波逐流，是否都該歸結於命運的安排？值得我們深思。

作品還提供我們思考的有：

一、愛一個人，應該是帶給對方快樂，而不是為難，蝶衣一廂情願地愛著小樓，強逼著希望能夠兩情相悅，這只會帶給彼此痛苦，甚至帶來更大的災難。

二、同樣是逃出戲班，見到名角演出的小豆子和小癩子，一個決定面對挑戰和磨練；一個卻沒有勇氣面對考驗，選擇自殺。於是，小豆子憑著一份執著，成了名角，找到自己的天空。很多時候，一時的想不開，就甚麼都失去了；只要勇敢面對考驗、迎接困難，總能走出屬於自己的康莊大道。

第三節　《蝴蝶》：不能飛就不是蝴蝶了

《蝴蝶》，由香港導演麥婉婷執導的影片，2004年香港同志影展被選為開幕片，同時也在今年威尼斯影展中，獲選為影評人週閉幕電影，且獲邀角逐費比西獎與人道主義獎兩大獎項。影展主辦人丹妮絲·鄧盛讚《蝴蝶》是今年最出色的電影，是香港第一部由異性戀導演拍攝的嚴肅女同志影片，而且對這個主題做出正面處理。

[25] http://tieba.baidu.com/f?kz=5873684。

《蝴蝶》改編自台灣小說家陳雪的〈蝴蝶的記號〉，原收錄在《夢遊一九九四》，後又收錄於2005年印刻出版社的《蝴蝶》。〈蝴蝶的記號〉這篇小說的大要是：女主角小蝶，一個從來都不願意讓別人失望的三十歲已婚，有一個女兒的中學教師，在超級市場偶遇一個偷東西吃，卻令她著迷的女孩——阿葉，喚醒了她體內的多重慾望，在她情慾流動的搖擺掙扎時，她的學生——武皓和心眉的女同志戀情曝光，受到各方的壓力與阻撓；同時也帶出她自己在學生時代和同性愛人——真真的戀情；而母親又在邁入老年之後女性自覺，決定要和父親離婚，和其女同志友人一起生活。經歷過這些外在的刺激，與自我內心的性別認同激盪，小蝶一改以往習慣放棄的性格，她要讓自己做回自己。

　　在這篇小說裡陳雪塑造了四組同性的情誼——小蝶和真真、小蝶和阿葉、武皓和心眉，還有小蝶的母親和阿琴。

　　真真在高二那年開始追求小蝶，接著四年真真完全占據了小蝶的生命。真真說她十三歲那年，和一個女孩睡在一起，忍不住吻了她，從那時起，她就開始有了女女之間的性經驗。她是個令學校頭痛的問題學生，如果她爸爸不是國大代表，她早就被退學了。

　　聯考完後她倆一起度過情慾最放縱、最快樂的暑假。她倆都有男生追求，但彼此在對方的注視下冷酷地拒絕男生，似乎感覺更加親近。真真乍喜乍悲的極端性格使小蝶既迷亂又不安。

　　她們考上一所大學，租房子住在一起，離開家人的束縛更加沒有顧忌地出雙入對。

真真參加電影社，用她爸爸的錢四處揮霍，找人拍片，然後在租來的倉庫裡播放，她越是目中無人，就有越多人為她神魂顛倒。大二時，她因為拍片認識了一個搞工運的女人，便一頭栽進社會運動裡，組織工會，上街遊行；而那時小蝶經常要回家照顧疑心父親外遇而生病的母親。她和真真在一起的時間變少，爭吵變多了。

　　升大三的暑假，真真因為一次失控的街頭示威，被抓進警局，父親保釋她出來後，兩人吵翻了，同時還收到學校的退學通知；而在此時，小蝶的母親發現了她倆的戀情，母親和真真在小蝶面前彼此攻擊叫罵，後來母親以自殺威脅，帶走了小蝶，並開始幫她介紹男朋友。

　　我們常常自以為做了一件對對方好的事，可以把對方帶離地獄，殊不知那可能才是見到魔鬼的開始。小蝶母親的一個決定，就影響了她所愛的女兒的一生。

　　真真整整失蹤了兩年，小蝶以為以真真的個性一定會自殺，誰知當她找到她時，她已經落髮出家了。

　　光著頭，穿著僧袍的真真說她失蹤的那兩年整個人都亂了，她在街上遊蕩，被打過、搶過、強暴過，渾身是病，但似乎感覺不到痛苦，她覺得自己心裡是有病的，她做任何事，都無法平靜，包括當時和她在一起也是。後來，她遇見朝山的人群，有一個師姐為了救她，一路背著她，三跪九叩到山頂，當她抬頭見到佛祖，頭一次感到平靜，方知她找到自己要走的路。

小蝶對真真的同性愛，活生生地被異性戀婚姻體制給拆散了。然而，就在小蝶結婚生子後，在她三十歲這年，遇上了阿葉。阿葉在十七歲那年愛上了一個唱那卡西的女人，離家出走，爸爸氣得中風。她跟那女人四處走唱，三個月後那女人跟一個日本男人走了，沒留隻字片語還欠旅館一個月的房租，連她身上的一千塊都拿走了；還有一個女朋友把她存的一百萬都偷走，還把她趕出去；結果她被小潘撿回去，小潘對她很好，可是她沒辦法愛小潘；小潘發現阿葉愛上小蝶後，一氣之下又把她趕走。阿葉開始在西餐廳唱歌賺錢養活自己，靜靜地為小蝶守候。在電影中阿葉對小蝶說：「我已為baby準備好新的嬰兒床，我也會努力唱歌賺錢，我會等妳準備好，跟我一起生活。」

　　第三段戀情是發生在小蝶任教的校風嚴謹的教會女校，武皓和心眉是和她互動頻繁的學生。武皓家世很好，爸爸是退休的校長，兄姐都是留美的；心眉家裡開麵攤，晚上要幫忙做加工洗碗，假日都在端麵，武皓常謊稱去圖書館，其實是去幫心眉做塑膠花，也教她數學。武皓的父親發現真相後，打了武皓一頓，武皓離家出走到心眉家住下後，同學對於她們的同性愛戀的親熱動作，更是謠言四起。對於她倆的缺席，小蝶開始擔心。武皓的父親對去訪的小蝶表示：像心眉那樣的壞學生應該要淘汰，怎麼可以傳染同性戀給武皓，還拐她離家出走呢？後來，武皓的父母找上心眉家，還對心眉的母親罵了很多難聽的話。

　　小蝶開車到處找她們，到十點才放棄，回家後，十一點見到站在她家門口求救的武皓和心眉。她倆緊抱著表示不要分開，武

皓說她不想被父親送到美國去，同學的指指點點讓她們也不想回學校去，她們向小蝶借錢，好讓她們逃走。小蝶還是苦口婆心地勸她們回家，最後決定是：晚上在小蝶家過夜，明天小蝶陪她們回家，向家長求情。

沒想到第二天起床後，她倆已經走了。兩個星期後，她倆在武皓外婆家被找到，武皓辦了休學被父母送到美國，第三天晚上就割腕自殺了；心眉精神失常，誰也不認得，只會叫著「小武」。

至於第四段同性之愛是小蝶年近六十歲的母親。母親年輕時盡全力想要擁有丈夫的心，卻在外遇的丈夫身上一再受傷失望；而在近六十歲，兒女長大成家後，堅決離婚。一年前，她在澳洲認識四十多歲的阿琴，阿琴在大陸有工廠，她在丈夫不簽字的狀況下，決定和阿琴到大陸去，兩人可以作伴到處旅行。

阿葉是小蝶同性情慾甦醒的重要角色，在此同時，小蝶參與了武皓和心眉同性愛的火花爆裂的灼傷，讓她憶及年輕時被壓抑的女女情慾。陳雪有意利用武皓和心眉的不顧一切的勇敢私奔，甚至武皓以死明志的決心，去襯托出當年同樣被父母與社會不認同的真真和小蝶的逃避懦弱，當然這個事件也促使小蝶決定勇敢面對自我。再加上小蝶的母親帶著阿琴來看她和阿葉，就像武皓和心眉離家出走前去找小蝶幫忙，尋求認同是一樣的，彷彿有著女同志生命共同體的意味，在小蝶持續和社會、學校、父母、丈夫還有自己開戰的同時，有了同袍並肩作戰的勇氣，這是陳雪刻意安排的角色襯托，讓這些配角也能在社會邊緣現身說法，這是一種很好的映照。

陳雪是一步步在性格上去塑造小蝶的自我認同過程，還未遇見阿葉之前，在小蝶心中是認為自己過得平靜而幸福的，溫柔體貼的阿明會賺錢又會幫忙家務，是個無可挑剔的好丈夫；但認識阿葉後，小蝶漸漸勇於承認一切都是海市蜃樓。她是在殘缺的家庭長大的，並不是阿明所見到的幸福假象，出身於破碎家庭的阿明以為只有像小蝶那樣出身於溫暖家庭的人，才能給他理想的生活。小蝶再也不要去維持外人眼中的和諧美好，而扭曲自己的人生。

　　這種不要重蹈覆轍的聲音也出現在小蝶母親的身上，小蝶沒想到她那一向堪稱是模範夫妻，退休後總是和朋友打網球、唱KTV、出國旅行，生活過得好愜意的父母，也會鬧離婚。小蝶的母親要拋開多年的壓迫，不再逆來順受。我們在影片中見到小蝶的母親向來是忍氣吞聲的，無聲的；但當她向丈夫提出離婚的要求，丈夫給予指責時，她毫不畏懼大聲回擊，第一次緊握自己的發言權。

　　〈蝴蝶的記號〉一方面剖露同性愛戀間的挫敗煎熬和艱難心情，另一方面也呈現在異性戀體制下的兩性差異。陳雪將同性戀人可能遭遇到的現實社會問題，透過文字，把她們的痛苦擺盪與萬般無奈，深刻地表現出來，除了呈現同志的情慾外，還加入了作者的關懷意識。

陳雪故意安排小蝶「為人師表」的身分，讓她頂著高帽子扛起教育下一代的社會責任，然而，當心眉與武皓的同性戀情一曝光，即再度觸痛她，面對社會輿論的否定與嫌惡，即使她心裡有所反動，也無法或不敢給予真誠的支持……

　　「乖乖回家去，沒有事的。好好唸書將來才可以長久在一起啊。」我說這話時感覺自己在說謊，我身為她們的老師，卻不知道應該說什麼才對，我怎能鼓勵她們去走一條我明知道會很坎坷的路呢？但我又要怎麼違背良心說妳們不要在一起了這樣不好。[26]

　　在異性戀的社會體制下，小蝶每天努力扮演被社會認同的女性角色，無形中早已喪失自我的主體性，所以當她一開始以為人妻母的角色接觸到阿葉，去面對伺機而起的同性戀情時，是惶恐而罪惡的；但當經歷過內心交戰，坦然面對女女結合時，她所展現的是她生命底層真實的一面——

　　在心愛的人面前是不需要害羞的，我從來缺乏的就是這麼放心大膽地表現自己的情緒和慾望，我一直小心翼翼戰戰兢兢深恐自己傷害別人、影響別人，甚至連做愛時都要考慮自己表現得夠不夠溫柔體貼以前和阿明做愛，一會

[26] 陳雪：《蝴蝶》，印刻出版公司，2005年1月，頁33。

擔心保險套破掉，一會心疼他明天上班沒精神，不是想到會弄髒床單，就是害怕自己姿勢難看、叫聲不好聽⋯⋯簡直就是在作秀不是做愛嘛！阿明還說他就喜歡我這種氣質優雅、性情陳靜的女人，可是我不喜歡做這種人，我已經厭倦了。就算只有一次也好，我要讓自己再次熊熊燃燒。[27]

　　女同志通常在生命早期的階段在生命底層就具有一股沛然莫之能禦的衝動，經過長年的生命經驗的累積，她會持續地與自己的內在開戰──思考、感情，與行為方式，因為她的內在，是渴望要去做一個更徹底、更自由的人，比她所處的社會所允許的還要徹底自由。

　　這也正是我們在〈蝴蝶的記號〉裡能夠很容易地見到透過文字的誠實與煽情的表達，而見到小蝶自己的內心的渴望與掙扎──

　　　　我總是愛上女孩子但我從來不能這麼做。我一生都在做違背自己的事。我好羨慕武皓和心眉她們能勇敢相愛，我想幫助她們結果是害了她們。我好害怕，我覺得自己再也無法回去原來的世界做個讓人放心的好人了，可是我把事情做了一半放那兒，如果我就這樣逃走會傷害很多人的。

[27] 陳雪：《蝴蝶》，頁42。

武皓死了，真真還在廟裡，心眉已經精神失常了，我該怎麼做呢？我會連阿葉都失去嗎？我不要再失去我愛的人了。[28]

　　且看小說中當她決定要和阿葉一起分享生命後的內心一連串地對異性戀機制的反抗的聲音——

　　是不是只要做錯一個決定就要賠上一生來償還？我不知道，是我自己選擇這段婚姻，難道我沒有權利選擇放棄嗎？我不想和媽媽一樣，痛苦了幾十年到老了才說要離婚，我不認為兩個女人不能撫養孩子，什麼是正常的家庭正常的小孩呢？悲劇不斷在我身邊上演，使我無法再輕易地順從別人的期望，滿足旁觀者無聊的評斷，也許孩子會問我關於爸爸的事，也許她會因為別人的恥笑而受傷，但我會讓她明白，這世界不是只有一種樣子，別人有爸爸，但妳有兩個愛妳的媽媽，我不會編織美麗的謊言來騙她，我要讓她知道，即使我們跟別人不同，但我們有屬於自己的世界，我們需要更多勇氣才能走下去，但我們絕不輕易放棄自己的希望。[29]

　　阿明在以柔情攻勢挽救婚姻不成，帶著小孩離家十天後，見到小蝶和阿葉在家等候，一改過去好形象的口出惡言：

[28] 陳雪：《蝴蝶》，頁39-40。
[29] 陳雪：《蝴蝶》，頁75。

「她就是妳要離婚的理由嗎？妳自己考慮清楚，要離婚還是要孩子，我是不可能讓我的孩子給同性戀養的，那她長大不會變同性戀嗎？……」

「妳跟她滾吧！有本事妳們自己生啊，有話妳等著跟法官說吧，現在妳不想離婚也由不得妳了，我不會要妳這種妖怪做老婆的，滾吧！明天我的律師會去找妳，錢跟房子妳一樣也別想要。是妳先背叛我旳，別怪我無情。」[30]

　　以上的話語從原本央求小蝶回家的阿明口中說出，這樣三百六十度的大轉變，的確讓人措手不及。可是從阿明的角色，讓人想起《斷背山》裡兩位不被男主角所真正愛著的妻子。傳統的約制，讓兩位男主角無法正視自己的性別傾向，掩耳盜鈴地走進異性戀婚姻的主流價值，結了形式上的婚姻，完成傳宗接代的傳統使命，但卻害了對方一輩子，也辜負了自己。有名無實的婚姻對妻子而言，是一件多麼不公平的事情，因為一開始就是欺騙和利用，但這樣的事情卻還在當今社會黑暗的角落上演。我覺得這些人物，都是可憐的犧牲者，同志為了滿足現實的傳宗接代或父母、社會等壓力，而違背自己去結婚，卻不愛枕邊人，妻子或丈夫何其無辜啊！

　　陳雪寫出了小蝶內心底層仙子與魔鬼的交戰，那是一種雙重矛盾性格的交戰，終於經過內心交戰過後，她從無限虛假和扭曲

[30] 陳雪：《蝴蝶》，頁81-82。

的精神裡破蛹而出，打破父權制的威權，小說結尾小蝶選擇和阿葉站在一起……

> 「明天陪我去見律師好嗎？」我說。
>
> 失去孩子但她仍在我心底，但失去妳我連心都沒有了。
>
> 「蝴蝶。」她說，不能飛就不是蝴蝶了。
>
> 是的。蝴蝶是我的名字。[31]

陳雪還利用角色襯托以女女情慾去對照異性戀關係的貧乏與空洞，比如：女女之愛的耐心與成全似乎超乎常人。小蝶受邀到阿葉家，阿葉對她表示：「我不會勉強妳，只要讓我愛妳就夠了。」[32]為了消除身上的菸味和酒臭，她們一起泡澡，阿葉想要小蝶，小蝶表示她還沒有準備好，阿葉急了，「她從沒有這樣被折磨過但她會耐心一直等到我願意。」[33]阿葉也曾經對小蝶說過：「我不是像妳這麼容易放棄的人。」[34]

阿葉假借小蝶的名義送了三萬塊給心眉的母親，而且也沒讓小蝶知道，是小蝶去探望心眉，她母親才說起，這又令小蝶感動：「為什麼總是看穿了我的心事，還替我設想那麼周到呢？」[35]

[31] 陳雪：《蝴蝶》，頁83。
[32] 陳雪：《蝴蝶》，頁20。
[33] 陳雪：《蝴蝶》，頁23。
[34] 陳雪：《蝴蝶》，頁63。
[35] 陳雪：《蝴蝶》，頁72。

我們還可以從影片中，導演對於角色所處的環境的對比，看出其氛圍的營造——阿明和小蝶的家的設計裝潢是冷色系的，而阿葉為小蝶所準備的家是暖色系的，這代表了小蝶對兩個家的冷熱情感的反應。

　　當小蝶任性而貪婪地在阿葉身上得到滿足後，她倆有了這樣的對話……

> 　「我知道妳害怕，但，該回去面對現實了。」
>
> 　阿葉說。難道她從沒有想逃避的時候嗎？她從不擔心我面對現實之後會選擇放棄她嗎？
>
> 　「反正我會一直在這裡等啊，既不會自殺，也不會突然去出家。」
>
> 　「妳只想當我的情人和我偷情嗎？」
>
> 　我聽完她的話好納悶地問。
>
> 　「我只是比別人有耐性，而且不想逼妳做衝動的決定罷了。我也是抱著希望才能撐下去的，沒看見我拼命工作，還買了嬰兒床嗎？我可不只是想跟妳睡覺吃飯喝咖啡，每個人做不同的打算付出不同的代價，我的狀況比妳簡單多了，還有多餘的力氣給妳信心。」[36]

　　阿琴也是無怨無悔的，當小蝶問阿琴是不是她母親的愛人？阿琴笑著說：「要她接受這種事可不容易，我雖然愛著她，但不

[36] 陳雪：《蝴蝶》，頁43。

一定要跟她談戀愛啊，相愛可以有很多方式，我願意陪著她，當她最好的朋友，看見她快樂是我的願望，我剛認識她時她簡直絕望到了極點，看了會讓人害怕，我不會為了自己的私心再嚇走她的。到了我們這種年紀還可以互相陪伴，彼此了解，就夠了。」[37]

這和阿葉對小蝶的愛是一樣的奉獻無私，她選擇默默在一旁關心小蝶，不僅不要求小蝶做選擇，更重新振作努力賺錢過日子，成為小蝶最有力的後盾。

我們隱約可以發現陳雪對於異性戀甜蜜家庭虛偽的一面的批判——「或許我們都是過度壓抑自己的人吧，所以爸爸會不斷地外遇工作還是步步高升，媽媽得到全國優良教師卻多次自殺未遂。」[38]這個秘密連姐姐妹妹都不曉得，只有小蝶和她父母三人知道。那種虛假的表象，讓小蝶體悟到如果仍不敢背離社會規訓，重新定義自我情慾，可能會違背自我，走上和母親一樣的路，浪費大好青春。

　　　　　▨　　　▨　　　▨

導演在電影裡特別用夢境般的「蒙太奇」剪接，展現女同志間柔美的情慾流動。比如：當小蝶向阿明表白她愛上了一個女孩子後，阿明偷看小蝶的日記，以為那個人就是真真，並且上山去找真真，阿明轉述真真的話，說是她命中注定和佛有緣，和小蝶

[37] 陳雪：《蝴蝶》，頁80。
[38] 陳雪：《蝴蝶》，頁62。

無關；小蝶生氣阿明侵犯隱私，眼前一陣昏黑，小蝶跌倒在地，失去了知覺。小說裡作者在這裡安排了時空跳接──「我看見了真真。那是什麼時候呢？」[39]接著回到高中二年級的時空，交代小蝶與真真的那一段青澀的歲月；而導演則以蒙太奇的錯綜跳接去處理，又如當小蝶和阿葉有了第一次親密接觸後，小蝶的腦子裡比較起和阿明的翻雲覆雨，才發現過去的她，是無法貪婪放肆地享受她的美麗和隱私的；還有，當心眉以作文傳達對武皓的愛慕時，小蝶再度讓過去的傷痕，和眼前面臨的事情交錯碰撞，產生共時性，思緒回想到當年真真也寫了許多動人的信給她。

在電影中導演還做了很多象徵性的安排，比如小蝶和小葉在浴缸裡泡澡有了親密的互動，而浴缸裡的水不斷湧出，代表著小蝶內心所壓抑的情慾不斷湧出。這些都可見其用心。

＊　　　＊　　　＊

小說家為了要使故事有趣和產生驚奇感，往往會採用巧合的方式處理情節，把現實生活中的機緣表現出來，但是巧合必須要有邏輯性，否則就會顯得虛假；作家會用心佈置偶然的事件、機會、場合，使得故事或人物性格得以必然發展。

蝴蝶是小蝶的名字，正巧在真真左乳上有一個暗紅色的胎記，形狀像一隻蝴蝶展開翅膀，阿葉對小蝶說：「我注定是要愛上妳的，這個記號將把妳牢牢烙在我身上。」[40]

[39] 陳雪：《蝴蝶》，頁55。
[40] 陳雪：《蝴蝶》，頁59。

武皓和心眉的東窗事發以及最後的悲劇產生，還有小蝶的母親決定往同性靠攏，找尋自己的幸福，這兩個時間點的巧合安排都是促使小蝶作出決定的重要關鍵。

陳雪在〈蝴蝶的記號〉裡算是相當中立的，並不全然寫男性（異性戀）的不好——小蝶的父親在婚姻中出軌；但阿明卻是一個居家好男人；而她也不全然寫同性戀的好——阿葉在十七歲那年愛上了一個唱那卡西的女人，她跟那女人四處走唱，後來那女人跟一個男人走了，留下身無分文的阿葉還有一個月的欠租；阿葉還有一個女朋友也是偷走了她所存的一百萬，還把她趕出去。

陳雪很客觀地寫出了同性愛和異性愛一樣也是會情感善變、慾望無窮，也是要通過人性的考驗。

電影快結束時有一幕阿明抱著小孩獨坐在客廳，像是在思考未來的路，而電影結束在小蝶與阿葉兩人相擁的陽台，還沒有落幕的是離婚以及監護權的協議。留給了觀眾深思的空間。電影的結局令人為阿明感傷，同時也讓人為小蝶的勇敢而給予掌聲，但至少那是阿明的「停損點」。

作者和導演所同樣關心的是那些被隱藏起來非檯面上主流地位的，我們見到她歌頌慾望，尤其強調情慾解放，重視個人選擇權，宣示情慾人權，按著自己的意願來使用自己的身體，而最重要的課題是傾聽內在的聲音、解放自己，對自己誠實，解放情慾。

就像另一部談到女同志的電影《面子》裡的小薇告訴她母親：「媽！我愛妳，我也是同性戀。」無法接受事實的母親回說：「怎麼可以一口氣說這兩件事？一面說妳愛我，一面這樣傷我的心，我不是個壞母親，我的女兒不可能是同性戀。」小薇回答說：「那我可能不該是妳的女兒……。」性傾向不是自己可以控制的，可是不合理的社會規範，卻讓這一群邊緣人的人生路滿是荊棘，他們首先要說服的是家人的眼光與看法。影片中的母親都錯以為是壞母親，才會生出同性戀的子女。這種錯誤的思維是必須要被推翻的，況且每個小孩都是獨立的個體，都有自己的人生要過。

　　　　　▇▇▇　　　▇▇▇　　　▇▇▇

　　李安覺得同志問題需要社會更多的正視與關懷，他說：「每個人心裡都有一個斷背山，只是你沒有上去過。往往當你終於嘗到愛情滋味時，已經錯過了，這是最讓我悵然的。」

　　每個人都有追求幸福的權利，不分年齡、種族和性別，甚至是出櫃或不出櫃都必須得到尊重，期待台灣有一天可以進步文明到課本出現和美國紐約小學課本中類似的「我的媽媽是同志，她很愛我，我們和阿姨住在一起」、「我的爸爸是同志，他跟一個叔叔住一起」。

第四節　《海角七號》：夢想再度起飛

看過難得優質國片《海角七號》的觀眾，走出戲院應該整顆心都是滿盈的。

《海角七號》之所以會受到那麼熱烈的迴響，很大部分是電影所帶給人們的希望，特別是在那時面臨金融風暴、政黨紛亂、公理不明、正義不張，還有接連而來的颱風「天災」、納稅人的辛苦錢分散各國的「人禍」，人們的痛苦指數節節高升的當下，這樣的一部影片，傳遞了無限的可能希望，以及勇敢前進的力量。

特別是導演魏德聖十幾年來一路艱困，卻懷抱著夢想，毫不放棄往前的希望，他的努力過程，和電影一樣更是激勵人心。

2004年，魏德聖自籌兩百五十萬元資金，拍攝出台灣原住民抗日的霧社事件——「賽德克巴萊」5分鐘試片，希望以此募集拍攝所需的兩億鉅款，但因款項龐大，計畫落空，還負債累累。

為了堅持「理想」，魏德聖曾經連吃好幾個月的泡麵，一天只花十幾塊錢台幣度日，在拍攝《海角七號》前，魏德聖曾經失業在家很長的時間，他形容：「那種感覺就是全身都是力量，但是找不到人跟你對打，就像一隻獅子、一隻鬥狗被關在籠子裡，一旦那個籠子打開了，衝出去，看到誰就咬那種心情。」[41]《海角七號》就是在這樣的狀況下產生的，當然這其中還有他妻子的支

[41] 陳柏年：〈台灣眾生相　世界電影夢〉，《新紀元周刊》，第86期。

持，妻子對他說：有夢想就去執行吧！反正就只是這些錢。在抵押了房子拍攝《海角七號》時，電影並不被看好，導演背著千萬的帳款，經費窘困，一個星期等著一個星期銀行貸款，還好他為夢想而堅持，他說：「我覺得，人某一方面的能力被啟動以後，那個力量是很大的。……所以教育應該要開發這個人想要什麼，讓他確立他所想要的，他就會把所有的東西備齊。」[42]

退伍後的魏德聖只知道看電影很快樂，想要由此找到職業的方向，魏德聖形容說：「就像你在大海裡抓到一根浮木，雖然不夠支撐你，但你怎麼也不肯放棄了。」[43]之後三年內，找不到工作的魏德聖做過搬貨員、倉庫管理、送報紙、牛奶，落魄時還曾和朋友接過購物頻道「賣馬桶」的企劃案，忙了一個多月後被拒絕，只領到五千元。好不容易進到臨時演員公司，卻在買便當、做道具、擔任製作助理和場地布置；一直到遇見導演楊德昌，他才真正接觸到電影，也才更加肯定自己的堅持。

《海角七號》票房破億後，魏德聖一早騎機車送妻子、小孩上班，拿下安全帽時，突然很興奮地跟妻子說：「妳有沒有想過一個問題，我們已經是千萬富翁了耶！」沒想到老婆很冷淡地回應：「你不是還要拍『賽德克巴萊』嗎？」[44]這個當初流著淚，為了《海角七號》，簽下了一千五百萬元的貸款保證書的妻子，知道魏德聖還有更遠大的夢想要去實現。

[42] 陳柏年：〈台灣眾生相　世界電影夢〉，《新紀元周刊》，第86期。

[43] 何琦瑜：〈海角七號導演魏德聖的奇蹟故事〉，《親子天下》，2008年10月3日。

[44] 何琦瑜：〈海角七號導演魏德聖的奇蹟故事〉，《親子天下》，2008年10月3日。

《海角七號》除了帶給觀眾值得省思的笑聲外，其中的七封情書更是蘊涵深刻的文學性──

> 一九四五年十二月二十五日，友子，太陽已經完全沒入了海面，我真的已經完全看不見台灣島了，你還站在那裡等我嗎？友子，請原諒我這個懦弱的男人，從來不敢承認我們兩人的相愛，我甚至已經忘記我是如何迷上那個不照規定理髮，而惹得我大發雷霆的女孩了。友子，你固執不講理、愛玩愛流行，我卻如此受不住的迷戀你，只是好不容易你畢業了，我們卻戰敗了。我是戰敗國的子民，貴族的驕傲瞬間墮落為犯人的枷，我只是個窮教師，為何要揹負一個民族的罪，時代的宿命是時代的罪過。我只是個窮教師，我愛你，卻必須放棄你。[45]

第一封信便點出了強烈的衝突，「懦弱」的「日本」男「教師」和「叛逆」的「台灣」女「學生」相戀了。然而，就在女學生好不容易畢業，兩人應該可以走向相戀的光明時，日本戰敗了，男教師選擇放棄要隨他走的勇敢的女學生。這樣的離別對他來說是痛苦的，於是，他在痛苦的漩渦中，回憶起當初的相戀。

[45] 魏德聖：《海角七號電影小說》，大塊文化出版股份有限公司，2008年12月，頁26，36-37。

第三天。該怎麼克制自己不去想你，你是南方艷陽下成長的學生，我是從飄雪的北方渡洋過海的老師，我們是這麼的不同，為何卻會如此的相愛，我懷念艷陽……我懷念熱風……，我猶有記憶你被紅蟻惹毛的樣子，我知道我不該嘲笑你，但你踩著紅蟻的樣子真美，像踩著一種奇幻的舞步，憤怒、強烈又帶著輕挑的嬉笑……，友子，我就是那時愛上你的……。[46]

　　隨著離開的距離更遠，思念更深，所有的過往如洶湧的浪潮襲捲而來，衝突的愛情，想愛卻不能愛，似乎更顯悲壯。

　　多希望這時有暴風，把我淹沒在這台灣與日本間的海域，這樣我就不必為了我的懦弱負責，友子，才幾天的航行，海風所帶來的哭聲已讓我蒼老許多，我不願離開甲板，也不願睡覺，我心裡已經做好盤算，一旦讓我著陸，我將一輩子不願再看見大海，海風啊，為何總是帶來哭聲呢？愛人哭、嫁人哭、生孩子哭，想著你未來可能的幸福我總是會哭只是我的淚水，總是在湧出前就被海風吹乾，湧不出淚水的哭泣，讓我更蒼老了。可惡的風，可惡的月光，可惡的海，十二月的海總是帶著憤怒，我承受著恥辱和悔恨的臭味，陪同不安靜地晃盪，不明白我到底是歸鄉，還是離鄉！[47]

[46] 魏德聖：《海角七號電影小說》，頁70-71。
[47] 魏德聖：《海角七號電影小說》，頁71，87-88，91。

風、月光和海在戀人眼中原是美好，可是在弄不清楚究竟是歸鄉還是離鄉的人的孤單眼中，海卻帶著憤怒，風卻帶來哭聲，他渴望一場暴風，可以把一下子蒼老的他完全淹沒，活著對他來說已無任何意義。

> 　　傍晚，已經進入了日本海，白天我頭痛欲裂，可恨的濃霧，阻擋了我一整個白天的視線而現在的星光真美，記得你才是中學一年級小女生時，就膽敢以天狗食月的農村傳說，來挑戰我月蝕的天文理論嗎？再說一件不怕你挑戰的理論，你知道我們現在所看到的星光，是自幾億光年遠的星球上，所發射過來的嗎？哇，幾億光年發射出來的光，我們現在才看到幾億光年的台灣島和日本島，又是什麼樣子呢？
>
> 　　山還是山，海還是海，卻不見了人，我想再多看幾眼星空，在這什麼都善變的人世間裡，我想看一下永恆。遇見了要往台灣避冬的烏魚群，我把對你的相思寄放在其中的一隻，希望你的漁人父親可以捕獲。友子，儘管他的氣味辛酸，你也一定要嚐一口，你會明白……，我不是拋棄你，我是捨不得你。我在眾人熟睡的甲板上反覆低喃，我不是拋棄你，我是捨不得你。[48]

　　雖是景物依舊，人事已非，但想起過去的美好，他的心情又雀躍起來，在「善變」和「永恆」的矛盾中，寄予思念在魚群

[48] 魏德聖：《海角七號電影小說》，頁200-201。

中，希望收到訊息的友子可以明白他其實是捨不得她，而非拋棄了她。

> 天亮了，但又有何關係，反正日光總是帶來濃霧，黎明前的一段恍惚，我見到了日後的你韶華已逝，日後的我髮禿眼垂，晨霧如飄雪，覆蓋了我額上的皺紋，驕陽如烈焰，焚枯了你秀髮的烏黑，你我心中最後一點餘熱完全凋零。友子，請原諒我這身無用的軀體！[49]

他是一具行屍走肉，因為靈魂已經被淘空，也無未來可言，所有可以想像的都是悲觀。

> 海上氣溫16度，風速12節、水深97米，已經看見了幾隻海鳥，預計明天入夜前我們即將登陸。友子，我把我在台灣的相簿都留給你，就寄放在你母親那兒，但我偷了其中一張，是你在海邊玩水的那張，照片裡的海沒風也沒雨，照片裡的你，笑得就像在天堂，不管你的未來將屬於誰，誰都配不上你。原本以為我能將美好回憶妥善打包，到頭來卻發現我能攜走的只有虛無我真的很想妳！啊，彩虹！但願這彩虹的兩端，足以跨過海洋，連結我和妳。[50]

計畫趕不上變化，雙雙對對成了形單影隻，從天堂跌入了地獄，能寄託的只有彩虹連結兩端的情感，可是彩虹哪足以跨過海洋？

[49] 魏德聖：《海角七號電影小說》，頁204。
[50] 魏德聖：《海角七號電影小說》，頁206-207。

友子，我已經平安著陸，七天的航行，我終於踩上我戰後殘破的土地，可是我卻開始思念海洋，這海洋為何總是站在希望和滅絕的兩個極端，這是我的最後一封信，待會我就會把信寄出去，這容不下愛情的海洋，至少還容得下相思吧！友子，我的相思你一定要收到，這樣你才會原諒我一點點，我想我會把你放在我心裡一輩子，就算娶妻、生子，在人生重要的轉折點上，一定會浮現……你提著笨重的行李逃家，在遣返的人潮中，你孤單地站著，你戴著那頂…存了好久的錢才買來的白色針織帽，是為了讓我能在人群中發現你吧！

　　我看見了……我看見了……你安靜不動地站著，舊地址，海角七號…海角？你像七月的烈日，讓我不敢再多看你一眼，你站得如此安靜。

　　我刻意冰涼的心，卻又頓時燃起我傷心，又不敢讓遺憾流露，我心裡嘀咕，嘴巴卻一聲不吭。我知道，思念這庸俗的字眼，將如陽光下的黑影，我逃他追……我追他逃……，一輩子。我會假裝你忘了我，假裝你將你我的過往，像候鳥一般從記憶中遷徙，假裝你已走過寒冬迎接春天，我會假裝……，一直到自以為一切都是真的！然後……祝你一生永遠幸福！[51]

　　自尊又自卑的他放下了友子，後半生註定背負著沉重的十字架永不得解脫，只能在想像中聊慰相思，利用「假裝」彌補遺憾和罪過。

[51] 魏德聖：《海角七號電影小說》，頁52-53。

這七封情書貫穿著影片，在今昔時空交錯中，時代在變化，愛情在流動，也在在緊緊強烈拉扯牽動著觀眾澎湃的心。

　　　　■■■　　■■■　　■■■

　　從電影中的人物可以想見導演的野心，他將背景安排在古城恆春，有著新舊的人事衝擊，所表現出的人生的「不完滿」以及絕對的「寬容」，觸動了觀眾的心弦。因為，沒有人是絕對的完人，生命總有缺口——六十年前的日本教師過於懦弱，無法面對現實，拋下了深愛他的女學生——友子；而友子則抱著這個殘缺的愛情到老態龍鍾；日文流利的飯店服務生明珠，是個倨傲的單親媽媽，有著一段不堪回首的感情，獨立撫養早熟的女兒大大，她和祖母——友子不相往來；機車行家庭表面看來是完整的，父母和三胞胎男孩，但我們卻見不到「全家福」的畫面，見到的卻是黑手水蛙和老闆娘的曖昧情誼，還有水蛙對三胞胎的疼愛和照顧。特別是參加喜宴時和老闆娘同樣穿上大紅的衣服出席，並且勇敢向告誡他不要沾惹有夫之婦的明珠發表他的「青蛙理論」：「你看到母青蛙牠的背上，不是有兩三隻公青蛙，你有看見牠們在打架嗎？」

　　鎮代表會主席看來叱吒風雲，可遇上落魄失意的恆春青年阿嘉卻成了「卒仔」，所以成為「卒仔」，是因為他愛著阿嘉的守寡母親，他希望阿嘉能夠諒解他和他母親的黃昏之戀——因為他失去老婆後，發現：房子太大，床也太大。所以，他愛屋及屋，努力

討好阿嘉，想盡辦法讓他在不順遂的音樂理想外，謀得一個郵差的送信工作，又為他爭取演出的機會，看阿嘉可否發揮所長，重燃希望。鎮代表會主席開高檔轎車為阿嘉送信的一幕，讓人感動；自認懷才不遇的阿嘉和日本女留學生友子從互看對方的不順眼，到酒精的「一夜情」催化，加速了兩個同是天涯淪落人的孤獨「異鄉人」的情愫；交通警察勞馬，期待出走失聯的老婆能和他破鏡重圓；老郵差茂伯一生熱愛月琴，渴望有觀眾欣賞，他想盡辦法，威脅加利誘，就是要上台；為業績打拚的客家人馬拉桑拼了命廣推他的小米酒，就算被動上了演唱會的舞台，還是不忘他的生意經，要團員穿上推銷產品的T-shirt，希望闖出自己「專業」的一片天。

◼◼◼　◼◼◼　◼◼◼

　　若真不能改變大環境，那就想辦法融入它吧！2006年的《世界是平的》（Outsourced），也和《海角七號》一樣提供了很多人不少省思。

　　電影裡講到為了降低經營成本，各大公司紛紛將客服中心外包給工資低廉的印度。陶德被迫要前往印度訓練並找出一個合適的繼任者，他在心不甘情不願的狀況下前往當地，訓練承包的銷售公司的員工如何以「美式」說話達到銷售的業績。

　　因為文化的差異，名字被唸成「蟾蜍」的陶德在生活上和工作上感到各方面都格格不入——孟買的混亂、會讓他拉肚子的食物、擋路的牛隻、乞討的小孩、上廁所得用「左手」清理——後

來，在誤以為麥當勞的「麥當佬」中，雖然沒吃到吉士堡，卻聽了一個美國人的勸告：「想辦法融入環境。」他終於不再抗拒，真心接納並包容所處的環境。他融入當地人的生活，並發現小人物的長處，而在重要時刻為他解決了大麻煩。最後，打破文化藩籬，努力將世界變成是「平」的。

《海角七號》裡的懷才不遇的阿嘉，原本也是看不起他們樂團的「組合」，但在逼不得已妥協於環境，不再抗拒後，也走出了另一條成功之路。

在電影裡，我們見不到傳統的衛道說教，導演所表達的是在各個角落為生活而努力的人們全然「缺憾」的人性，小奸小詐的人性，那才是真正的貼近平民生活的人生，感動人心的人生。

我們一直在追求沒有遺憾的人生。張愛玲在《半生緣》中把「沒有遺憾的愛情就不是完美的愛情」發揮得最淋漓盡致，當世鈞和曼楨在十八年後重逢，恍若隔世的兩人驚覺當年的錯過的遺憾，能說的只是：「我們回不去了。」柯林・馬嘉露《刺鳥》裡的洛夫在死前對瑪姬懺悔說：「我所有的罪過中，最悲慘的是，從沒為愛作出選擇。」查爾斯・佛雷澤的《冷山》中的艾姐在給參加戰役的英曼的信中說：「當時，我太矜持，有太多的話來不及對你說。」於是，我們見到導演安排在歷經一連串事件，發現並面對自己的成長後的阿嘉趕在演唱會開唱前，遠遠從沙灘上

奔向友子，緊緊地抱住她，他不只是說：「留下來」，而是說：「留下來，或者我跟妳走。」

每個人都有追求幸福的權力。在這部具有歷史深度、禁忌愛情又有著人事已非的遺憾主題中，我們繼續找尋錯身的夢想，期待夢想回頭。

在這部充滿夢想的電影中，教化著我們：無論遇上任何挫折，都要堅持自己的夢想繼續下去，只要不放棄，終有實現理想的一天。和遺憾告別，放手一搏，才對得起自己。

在現實生活中，往往遇到挫折，有人選擇放棄，有人面對挑戰，堅持到底，舉例《貧民百萬富翁》來說，電影裡從小生長在貧民窟的男主角，出場時讓觀眾印象最深刻的應該是：當他被鎖在茅廁裡時，為了見到偶像一面，唯一的選擇就是跳進糞坑，他憋著氣突破糞便重圍，成了「大便人」，人們捏著鼻子躲開他，他又「突破」人牆，順利拿著照片，送到偶像面前得到簽名。看到這一幕，更加確定：性格決定命運，一個小孩，為了一個執著，堅持到底，後來，他不也是為了堅持要找到他心愛的女人，而上電視去參加益智節目比賽，好讓女人可以找到他。

影片的主題在告訴我們，生命中的很多挫折、考驗都是值得感謝的。如果男主角不是出身於主要信仰為回教的貧民窟，就不會目睹母親因宗教對立被印度教徒用棍棒打死的慘況，他也就不

會被誘拐到乞丐集團，成為斂財的工具，因為要在觀光區行乞，所以他知道一百美金上印的是Benjamin Franklin的肖像，但卻不知一千盧比鈔票上印的是甘地；如果他沒有成為被控制的行乞的小孩，他可能根本不會注意是哪一位印度詩人作了《darshan do ghanshyam》這首歌；如果不是因為哥哥的背叛，他也不會注意是誰發明了左輪手槍；如果不是為了營救他心愛的女人，他也不會注意到誰是本世紀板球運動員的最高得分者……，這些一連串的經歷，讓他得以在益智節目比賽中幸運過關，這真是要有點幸運，因為，誰會料到當年那個窮到不知下一餐在哪裡，晚上又要在哪裡落腳的小孩，居然能回答出所有的問題。這樣的幸運，提振了人心，讓在逆境中的人們，有勇氣勇往直前。

方孝孺的〈深慮論〉說：「積至誠，用大德，以結乎天心，使天眷其德，若慈母之保赤子而不忍釋！」也許男主角是竭盡所能面對生存的勇氣，感動了上天，讓他把好運給吸了過來！

日本作家村上春樹在《海邊的卡夫卡》裡有一段經典的話：「有時候所謂命運這東西，就像不斷改變前進方向的區域沙風暴一樣。你想要避開他而改變腳步。結果，風暴也好像在配合你似的改變腳步。你再一次改變腳步。於是風暴也同樣地再度改變腳步。好幾次又好幾次，簡直就像黎明前和死神所跳的不祥舞步一樣，不斷地重複又重複。你要問為什麼嗎？因為那風暴並不是從某個遠方吹來的與你無關的什麼。換句話說，那就是你自己。那就是你心中的什麼。所以要說你能夠做的，只有放棄掙扎，往那風暴中筆直踏步進去，把眼睛和耳朵緊緊遮住讓沙子進不去，一

步一步穿過去就是了。那裡面可能既沒有太陽、沒有月亮、沒有方向、有時甚至連正常的時間都沒有。那裡只有粉碎的骨頭般細細白白的沙子在高空中飛舞著而已。要想像這樣的沙風暴。」主角感覺沙風暴就要把他吞進去，叫烏鴉的少年對他說：「你今後將會成為世界上最強悍的十五歲少年。」[52]

年輕的時候，我們常常會以為面臨很多走不過去的關卡，以為自己的能力絕對承受不了那麼大的負擔──升學的壓力、愛情的傷害、友情的背叛、工作的競爭、同事間的爾虞我詐──可是只要你願意，你的意志夠堅強，你一定可以走過來，而且當你走了過去後，你的心靈又更壯大了，每過一關，你會更覺人生的美好。

※ ※ ※

日劇《美女與野獸》裡的男女主角在九年三個月後重逢，話起當年往事，女主角在父親安排她到哈佛大學前，她約男主角說有事要對他說，當天下著大雪，男主角說他沒有赴約，因為那天他和朋友一起喝酒，其實是害怕她當面和他提分手；而在她前往美國那天，他騎著摩托車到機場也沒能趕上送她，接著沒有她的任何消息，他自認自己被她甩了。但女主角卻說：「我有等你，因為我希望你留住我，所以那個下雪天，我一直在等你，可是你卻沒來，以為被甩的人是我啊！」

[52] 村上春樹，賴明珠譯：《海邊的卡夫卡》，時報出版，2003年，頁8-9。

我們總是因為有太多的「自以為」，而犯下生命中的遺憾。常覺得自己可以把握生命中的許多事情，但事實上，我們輸給了耐心、尊嚴、自信和面子問題，而這又往往取決於一個人的性格，性格決定命運。

　　一個傳統嚴厲的父親在自殺身亡的同志獨子的告別式中痛哭失聲，這個白髮人在兒子的同志友人的攙扶中，對著棺木哭喊著：「只要他回來，我不在乎別人怎麼看了……」一對離了婚的夫妻，男的在他們離婚週年，在電話中對前妻說：「也許十幾、二十年後，我們回想起來，會覺得我們年輕時的婚離得陰錯陽差。」

　　有人說：人生就是由無數個遺憾組成的。是的，可能是錯過一場夢想中的演唱會，一件等待高級場合才要穿的高檔新衣服；一頓計劃目標完成才要慶祝的大餐；一句基於尊嚴而來不及說出口的抱歉；一個因為害羞而沒有傳遞出去的感謝的眼神；一段應該要緊緊相擁卻因外力阻撓而放棄的感情。儘管我們可以在遺憾中學習成長，在辛酸中磨練意志，但是，世事無常，我們可以選擇不要在失去了才懂得珍惜，反而是要認真地活在當下，把握當下。也勇敢面對危機，就像《海角七號》裡懷著夢想的人最後都可以找到自己。因為危機可以檢試所謂的「適者生存」，存活下來的未必是最強大的，但卻是適應力最好的；在危機中，可以見識到人的真性情；在危機中，可以考驗人與人之間的生命能量。

　　因為走過年少輕狂──為了成就愛情和自由，刻意尋求了無遺憾，於是愈是倍受阻撓的事，越想叛逆地去完成它，最後發現

在所謂的零遺憾裡，還是會傷心難過，因為牽扯出的更多遺憾，是對愛自己的人的傷害，也把自己傷得更深——因為遺憾的傷痛，知道千金難買早知道。

　　生命也有保存期限，我們要以健康的正面能量，及時表達心中的想法，想實現的願望就趁早去計畫實行吧！在《牧羊少年奇幻之旅》中，老人鼓舞牧羊少年說：「當你真心渴望某樣東西時，整個宇宙都會聯合起來幫你完成。」愈是困頓的環境，愈能成就積極樂觀的人格特質，不管未來人生路上是一帆風順，還是狂風暴雨，都要有勇氣去化險為夷，努力找尋自己的無限「海角」。

問題討論與活動設計

Q 何謂《九降風》？並請說明導演對「九」的刻意安排。

Q 除了課本所述，《九降風》還提供了你哪些思考？

Q 請說明《霸王別姬》裡程蝶衣的悲劇情結為何？

Q 請分析《霸王別姬》裡菊仙為愛勇敢的形象。

Q 從《蝴蝶》一片是否讓你會對同志族群有更大尊重？請加以說明原因。又你對同性愛戀有何看法？

Q 請說明性別平等的重要。

Q 請分析《海角七號》裡七封情書的文學之美。

Q 請從《海角七號》去思考人若不能改變環境，如何改變自己？請舉例說明。

Q 《海角七號》裡的人物各有其夢想，請說說你的夢想為何？你又將如何努力去實現？

參考書目

王德威：《如何現代，怎樣文學？》，台北：麥田出版公司，1998年。

布魯斯·卡韋恩（Bruce F. Kawin）著，李顯立等譯：《解讀電影》，台北：遠流出版社，1996年。

江寶釵、林鎮山著：《泥土的滋味：黃春明文學論集》，台北：聯合文學出版，2009年。

余　華：《活著》，台北：麥田出版，1994年。

吳達芸：《台灣當代小說論評》，台北：春暉出版社，1999年。

李天鐸：《當代華語電影論述》，台北：時報文化，1996年。

李泳泉：《台灣電影閱覽》，台北：玉山社出版，1998年。

李碧華：《霸王別姬》，台北：湯臣電影有限公司，1992年。

杜雲之：《中國電影史》，台北：商務印書館出版，1972年。

肖成著：《大地之子——黃春明的小說世界》，台北：人間出版社，2007年。

徐秀慧：《黃春明小說研究》，台北：淡大國文系碩士論文，1998年。

馬克·費羅著，彭姝褘譯：《快樂之眼·培文書系藝術譯叢》，北京：北京大學出版社，2008年。

馬斯賽里著·羅學濂譯：《電影的語言》，台北：志文出版社，1994年。

張英進：《中國現代文學與電影中的城市：空間、時間與性別構形》，上海：江蘇人民出版社，2007年。

張英進著·胡靜譯：《影像中國：當代中國電影的批評重構及跨國想象》，上海：上海三聯書店，2008年。

張　健：《影視藝術欣賞》，台北：五南圖書出版股份有限公司，
　　2002年。

張愛玲：《半生緣》，台北：皇冠文學出版有限公司，1991年。

張愛玲：《惘然記》，台北：皇冠文學出版有限公司，1991年。

張愛玲：《傾城之戀》，台北：皇冠文學出版有限公司，1991年。

陳　雪：《蝴蝶》，台北：印刻出版公司，2005年。

陳雅湞：《霸王別姬》，台北：復文圖書出版社，2004年。

陳儒修：《臺灣新電影的歷史文化經驗》，台北：萬象出版，1994年

黃建業：《人文電影的追尋》，台北：遠流公司出版，1990年。

黃春明：《兒子的大玩偶》，台北：聯合文學出版有限公司，2009年。

黃春明：《黃春明電影小說集》，台北：皇冠文學出版有限公司，
　　1989年。

劉春城著：《黃春明前傳》，台北：圓神出版社，1987年。

劉震雲：《手機》，台北：九歌出版社有限公司，2004年。

蔡國榮：《中國近代文藝電影研究》，台北：電影圖書館出版，
　　1985年。

簡政珍：《電影閱讀美學》，台北：書林公司出版，1993年。

嚴歌苓：《少女小漁》，台北：爾雅出版社，1993年。

美學藝術類　PH0022

凝視心靈
——文學電影與人生

作　　　者／陳碧月
責任編輯／林泰宏
圖文排版／賴英珍
封面設計／陳佩蓉

發　行　人／宋政坤
法律顧問／毛國樑　律師
出版發行／秀威資訊科技股份有限公司
　　　　　114台北市內湖區瑞光路76巷65號1樓
　　　　　電話：+886-2-2796-3638　傳真：+886-2-2796-1377
　　　　　http://www.showwe.com.tw
劃撥帳號／19563868　戶名：秀威資訊科技股份有限公司
　　　　　讀者服務信箱：service@showwe.com.tw
展售門市／國家書店（松江門市）
　　　　　104台北市中山區松江路209號1樓
　　　　　電話：+886-2-2518-0207　傳真：+886-2-2518-0778
網路訂購／秀威網路書店：http://www.bodbooks.com.tw
　　　　　國家網路書店：http://www.govbooks.com.tw

2010年7月BOD一版
2011年2月BOD二版
定價：340元

國家圖書館出版品預行編目

凝視心靈：文學電影與人生 / 陳碧月. --
　一版. -- 臺北市 : 秀威資訊科技, 2010.07
　　面 ； 公分. -- （美學藝術類 ； PH022）
BOD版
ISBN 978-986-221-541-8（平裝）

1.電影文學　2.影評　3.文學評論

987.013　　　　　　　　　　　99013547

讀者回函卡

感謝您購買本書，為提升服務品質，請填妥以下資料，將讀者回函卡直接寄回或傳真本公司，收到您的寶貴意見後，我們會收藏記錄及檢討，謝謝！
如您需要了解本公司最新出版書目、購書優惠或企劃活動，歡迎您上網查詢或下載相關資料：http:// www.showwe.com.tw

您購買的書名：_____

出生日期：_____年_____月_____日

學歷：□高中 (含) 以下　　□大專　　□研究所 (含) 以上

職業：□製造業　□金融業　□資訊業　□軍警　□傳播業　□自由業
　　　□服務業　□公務員　□教職　　□學生　□家管　　□其它_____

購書地點：□網路書店　□實體書店　□書展　□郵購　□贈閱　□其他

您從何得知本書的消息？

　□網路書店　□實體書店　□網路搜尋　□電子報　□書訊　□雜誌

　□傳播媒體　□親友推薦　□網站推薦　□部落格　□其他_____

您對本書的評價：(請填代號　1.非常滿意　2.滿意　3.尚可　4.再改進)

　封面設計____　版面編排____　內容____　文／譯筆____　價格____

讀完書後您覺得：

　□很有收穫　□有收穫　□收穫不多　□沒收穫

對我們的建議：_____

11466
台北市內湖區瑞光路 76 巷 65 號 1 樓

秀威資訊科技股份有限公司 　收

BOD 數位出版事業部

..

（請沿線對折寄回，謝謝！）

姓　　名：＿＿＿＿＿＿＿＿＿　年齡：＿＿＿＿　性別：□女　□男

郵遞區號：□□□□□

地　　址：＿＿＿＿＿＿＿＿＿＿＿＿＿＿＿＿＿＿＿＿＿＿＿

聯絡電話：(日)＿＿＿＿＿＿＿＿＿＿　(夜)＿＿＿＿＿＿＿＿＿＿

E-mail：＿＿＿＿＿＿＿＿＿＿＿＿＿＿＿＿＿＿＿＿＿＿＿